호림, 문화재의 숲을 거닐다

일러두기

1.
책 제목·회화집 등은 《 》, 논문·유물·전시는 〈 〉로 표시하였다.
문장 안에서 강조나 구별을 할 경우는 ' '로 묶었고, 문헌의 직접 인용은 " "로 묶었다.

2.
중국의 인명과 지명, 작품명 등은 우리의 한자음대로,
일본의 인명과 지명, 작품명 등은 일본어 발음대로 표기했다.

3.
도판의 설명은 유물 명칭, 시대, 제원, 지정문화재 번호 순서로 표기했다.
단위는 cm를 기본으로 하고 세로×가로를 원칙으로 하였다.

4.
3부 '호림, 명품 30선'은 금속공예, 전적, 회화, 토기, 도자 순서로 실었다.

HORIM MUSEUM

호림

문화재의 숲을
거닐다

호림박물관 엮음

눌와

호림,
문화재 사랑
반세기

《호림, 문화재의 숲을 거닐다》는 호림박물관의 설립자인 호림湖林 윤장섭尹章燮 선생의 반세기에 걸친 문화재 사랑과 호림박물관 개관 30주년을 기념하고자 간행되었습니다. 호림박물관은 국가지정 문화재인 국보 8건과 보물 46건 그리고 서울특별시 지정 유형문화재 9건을 포함하여 현재 1만 5천여 점의 문화재를 보유한 국내 최고 수준의 사립박물관으로 발돋움하였습니다. 이렇게 큰 박물관으로 발전하기까지 호림 선생의 우리 문화재에 대한 지칠 줄 모르는 사랑과 사회 환원이라는 정신이 밑바탕에 항상 깔려 있었습니다.

호림 윤장섭 선생은 1922년 개성 출생으로 젊은 시절 기업 활동을 통해 번 자산으로 문화재를 구입하여 해외로 유출되는 것을 막았습니다. 호림 선생은 개성공립상업학교에 재학할 당시 한국 미술사학의 선구자로 평가받는 우현又玄 고유섭高裕燮(당시 개성박물관 관장) 선생의 특강을 접할 기회가 있었고 그때 우리 문화재에 대한 마음이 어렴풋이 싹트기 시작했습니다. 이것은 나중에 우현상학술연구회又玄賞 學術硏究會를 후원하는 인연으로 이어지기도 했습니다. 문화재 수집에 대한 관심은 《고고미술》이라는 고미술 잡지의 발행을 도와주면서부터 시작되었습니다. 이를 계기로 인연을 맺은 개성 3인방(최순우, 황수영, 진홍섭)을 비롯하여 한병삼, 김원룡, 천혜봉, 정양모 등 원로 학자의 감식안을 통해 그 뜻을 크게 키워

나갈 수 있었습니다.

문화재 수집은 경제적 여력이 있다고 해서 누구나 할 수 있는 것은 아닙니다. 재단을 만들고 수집한 문화재를 기증하는 것은 더욱 힘듭니다. 문화재단을 통해 박물관을 설립하고 미래에도 지속적으로 운영할 수 있도록 개인 재산을 출연한다는 것은 결코 쉬운 일이 아닙니다. 그러나 호림 선생은 그것을 몸소 실천하셨습니다.

간송 전형필 선생은 일제강점기 시절 우리 문화재가 해외로 유출되는 것을 막기 위해 사재를 들여 구입하였고, 호림 윤장섭 선생은 해방 이후에도 유출되고 있다는 사실을 깨닫고 문화재를 수집하였습니다. 그리고 90세가 넘은 지금에도 그 열정에는 변함이 없다는 사실이 많은 사람들에게 귀감이 되고 있습니다.

호림 선생의 이와 같은 뜻으로 설립된 호림박물관은 1982년 대치동에 개관하여 기반을 닦고, 1999년 신림동으로 이전하여 제대로 된 박물관의 면모를 갖추었으며, 2009년에는 신사분관을 개관하여 미래 지향적이고 대중에게 다가가는 박물관으로 계속 성장하고 있습니다.

호림박물관은 청자, 백자, 분청사기 등의 다양한 특별전을 꾸준히 열어서 많은 전공자 및 애호가에게 호평을 받았습니다. 한 걸음 앞을 내다보는 안목으로 초조대장경 특별전을 개최하였으며, 토기, 분청사기제기, 흑자 특별전을 통해서는 주목받지 못한 문화재에 대한 새로운 지평을 열었습니다. 뿐만 아니라 〈Metal Sound Scape〉, 〈박물관, 도서관을 만나다 The Librarium〉, 〈호림박물관 개관 30주년 특별전 토기〉 등에서는 현대미술과의 접목 혹은 전시 기법의 실험적 도입을 통해 전시 방법의 새로운 기준을 제시하였습니다.

호림 선생은 여러 원로 학자들의 감식안을 밑바탕으로 뛰어난 유물을 수집할 수 있었습니다. 지금도 많은 분들이 조언을 아끼

　　　　　　　　　　　　　　　　　호림, 문화재의 숲을 거닐다

지 않고 있습니다. 호림박물관을 가까이에서 지켜본 여러 명사들이 이번 책을 내는 데도 많은 도움을 주셨습니다. 30주년을 기리는 뜻으로 명품 30선을 뽑아 책에 수록하였는데, 문화재 지정 여부와 상관없이 각 분야의 명사들이 직접 자신의 관점에서 명품을 선정하였습니다. 이 책에서는 그동안 도록에 수록되던 딱딱한 글쓰기를 벗어나 쉽고 대중적인 글쓰기를 통해 대중들에게 호림박물관의 명품을 소개하고 있습니다. 여러 전문가의 다양한 시각과 문체는 유물을 대하는 독자들에게 새로움과 흥미로움을 선사할 것입니다. 명품 30선에 기쁜 마음으로 글을 써주신 나선화, 옥영정, 유홍준, 윤용이, 윤진영, 이원복, 정재영, 종림 스님, 지니서, 최완수, 최인수 이상 11명의 선생님께도 깊은 감사를 드립니다.

호림 선생의 문화재 사랑과 호림박물관의 유물·전시 이야기를 새롭게 정리하여 많은 독자들에게 호림박물관에 대한 인식이 확장되고 전환되기를 바라며 이 책을 준비하였습니다. 호림박물관은 전문가와 문화재 애호가들에게는 익히 알려져 있지만 일반인에게는 다소 인지도가 낮은 것 또한 사실입니다. 이것은 '광고나 홍보할 돈이 있으면 차라리 문화재를 한 점 더 구입하는 것이 낫다'는 호림 선생의 의지와도 무관하지 않습니다. 호림 선생은 언론에 노출되는 것도 꺼려 지금까지 직접 당신을 인터뷰한 문화부 기자가 거의 없을 정도입니다. 그만큼 드러내지 않고 묵묵히 문화재를 사랑하고 계십니다.

하지만 이제는 호림 선생의 발자취를 돌아보며 우리가 그 정신과 실천을 알아줄 시기가 왔다고 생각합니다. 호림박물관 개관 30주년을 맞아 이 책을 통해 대중에게 더욱 가까이 다가가는 계기가 되기를 바랍니다.

2012년 10월
호림박물관 관장 오윤선

차례

3
호림,
명품 30선

4
부록

1

문화재 수집가

호림
윤장섭

문화재 수집가
윤장섭

재일교포라는 사경 주인은 꽤나 까다로웠다. 유물을 보고자 하는 사람이 누구인지 직접 확인해야겠다고 고집했다. 금액은 중요하지 않았다. 유물을 소장할 만한 사람인지 물건의 진가를 알아줄 만한 인물인지 혹시 비싼 값에 일본에 되팔려는 장사꾼은 아닌지 확신이 선 뒤라야 내줄 수 있다고 버텼다. 골동품이라는 게 원래 그랬다. 돈만으로는 거래가 성사되지 않았다. 거액을 준대도 '내 것'이 되지 않는 유물이 있는가 하면 적은 금액으로 보물을 얻는 행운이 오기도 했다. 물건을 얻으려면 우선 소장한 사람의 마음부터 잡아야 했다.

1971년 중견 기업인이자 문화재 수집가인 호림 윤장섭 성보실업 회장은 고향 선배이자 미술사학자인 황수영 당시 국립중앙박물관 관장으로부터 '물건'이 나왔다는 소식을 들었다. 황수영 관장은 "대단한 가치가 있는 문화재이니 반드시 입수해야 합니다"라고 귀띔했다. 고려 사경寫經《백지묵서묘법연화경白紙墨書妙法蓮華經》을 두고 하는 말이었다. 고려 우왕禑王 3년(1377)에 하덕란이 어머니 철성군부인 이씨의 명복과 아버지 진성군 하씨의 장수를 빌기 위해 묵으로 필사한 경전이었다. 불교미술에 관한 한 국내 최고의 권위자인 황수영 관장이 극찬한 고려 사경이라면 두말할 필요 없이 귀한 유물이었다. 게다가 7권 7첩 가운데 하나도 빠진 게 없는 완질

《백지묵서묘법연화경》, 국보 211호

이라고 했다. 황 관장의 호평이 아니더라도 평생에 한 번 만날까 말까 한 보물임에 틀림없었다. 꼭 갖고 싶었다. 고미술을 수집하기 시작한 지 얼마 되지는 않았지만 윤 회장은 갖고 싶은 물건을 만난 다는 게 얼마나 어려운 일인지 어렴풋이 깨닫고 있었다. 만사를 제 쳐두고 일본으로 달려갔다.

황수영 관장은 1960년대에 문화재 반환과 관련된 일로 일본을 방문했다가 《백지묵서묘법연화경》 필사본을 소장하고 있다는 재 일교포 장석구 선생을 만났다. 임진왜란 때 왜구가 경전을 약탈해 가면서 일본으로 흘러들어간 것으로 짐작됐다. 황 관장은 장 선생 에게 "소장품을 고국으로 돌려보낼 생각이 없느냐?"라고 넌지시 물었다. 일본을 떠도는 우리 문화재를 되찾아와야 한다는 건 그의 오랜 신념이었다. 장 선생의 답은 의외로 긍정적이었다. 자신도 비

숫한 생각을 해오던 참이라고 말했다. "생전에 안 된다면 자손에게 유언을 남겨서라도 꼭 고국으로 되돌려보내겠습니다"라며 약속을 해주었는데, 얼마 후 장 선생은 세상을 떠났다.

유물에 대한 소식은 그렇게 끊기는 듯했다. 하지만 장 선생은 병석에서도 황 관장과 했던 약속을 잊지 않고 있었다. 얼마 뒤 황 관장은 장석구 선생의 아들인 장갑순 선생으로부터 연락을 받았다. 임종 전에 아버지가 "(사경을) 꼭 한국에 돌려보내라"라는 유언을 남겼다며 아버지의 유품을 인수할 한국의 수집가를 찾아달라고 했다. 끊어진 듯 보였던 인연은 그렇게 다시 이어졌다.

소식을 듣자마자 한달음에 달려온 윤 회장 앞에 커다란 오동나무 함函을 품에 안은 장갑순 선생이 나타났다. 그는 자리를 잡고 앉은 후 천천히 조심스럽게 함을 열었다. 경전 대신 작은 함이 나왔다. 두 번째 함 뚜껑을 열었다. 비로소 경전이 모습을 드러냈다. 방 안에는 짧은 적막이 흘렀다. 윤 회장은 조용히 숨을 삼켰다. 말로만 듣던 고려 사경이었다. 장갑순 선생은 잠시 상자 안을 들여다보더니 결심한 듯 사경을 꺼내 윤 회장에게 건넸다. 사경은 병풍처럼 엇갈리게 접힌 절첩본 형태였다. 앞 장을 펼치자 한 글자 한 글자 기원하듯 써내려간 경문이 보였다. 유려하고 장엄한 필체였다. 각 권의 머리에는 설법하는 부처와 일행을 담은 변상도變相圖가 있었다. 가는 붓에 금니를 찍어 그린 솜씨가 수준급이었다. 보존 상태도 완벽했다. 윤 회장은 눈앞에 있는 고려 사경이 몇 세기라는 긴 시간을 건너왔다는 사실이 믿기지 않았다. 이 작은 책이 정말 600여 년의 세월을 버텨낸 걸까.

"좋은 물건을 보여주셔서 감사합니다. 인수하겠습니다."

윤 회장은 주저하지 않았다. 사경의 주인은 고개를 끄덕였다. 생각해보겠다는 뜻이었다. 이튿날 호텔에 앉아 초조하게 기다리던 윤 회장에게 기쁜 소식이 전해졌다. 장 선생이 《백지묵서묘법연화

호림, 문화재의 숲을 거닐다

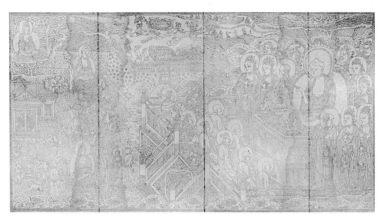

《백지묵서묘법연화경》 중 변상도 부분

경》을 건네주기로 결심했다는 전갈이었다. 나머지는 일사천리로
진행됐다. 비용을 치르고 유물을 인계받았다. 윤 회장은 소장자가
좀 더 대가를 원한다고 해도 흥정하지 않을 생각이었다. 하지만 장
선생은 아무것도 요구하지 않았다. 부친이 작고하기 전 황 관장에
게 약속했던 대로만 해주면 된다고 했다. 400여 년간 해외를 떠돌
던 고려 사경은 그날 윤 회장과 함께 무사히 고국으로 돌아왔다.

　윤 회장은 일이 성사되기 전날 밤 장갑순 선생이 한국에 있는
황수영 관장에게 전화를 걸어 자신에 대해 꼬치꼬치 캐물었다는
사실을 나중에야 들었다.

　"윤 선생이 황 교수가 보낸 사람임에 틀림없습니까?"

　"네, 틀림없습니다. 제가 보증하죠."

　그는 윤 회장이 혹시 골동품 상인은 아닌지 캐물었다고 했다.
재차 확인한 데는 이유가 있었다. 그간 장 선생의 집에는 골동품
애호가로 가장한 상인들이 여러 차례 다녀갔었다. 수장가인 양 속
여서 물건을 구입한 뒤 일본 수집가에게 비싼 값에 되팔기 위해서
였다. 한국에 돌려보내기 위해 내놓는 건데 일본으로 되돌아온다

면 아버지의 유품을 건네줄 이유가 없었다. 장 선생은 황 관장으로부터 윤 회장의 신분을 보증받은 뒤에야 마음을 굳힐 수 있었다.

뒷날 품격과 가치를 인정받아 국보 211호로 지정된《백지묵서묘법연화경》은 그렇게 윤 회장의 손에 들어왔다. 지금도 윤 회장은 이 유물을 볼 때마다 대단한 국보를 국내로 들여왔다는 사실에 가슴 벅찬 자부심을 느낀다.

윤 회장은 지난 2003년에 발간한 회고록《한 송도인의 문화재 사랑》에 이렇게 썼다.

"한 사람의 재일동포로서 이 유물을 조국으로 돌려보낼 생각을 하고 그것을 실천에 옮긴 소장자 부자에게 고마움을 간직하고 있다. 또 일본에 유출되었던 우리나라의 귀중한 문화유산을 되찾아왔다는 점에서 이 유물을 구입한 것을 지금도 각별히 자랑스럽게 생각하고 있다."

윤 회장이 일본에서 한국으로 들여온 것은 사경만이 아니었다. 귀한 문화재를 고국에 돌려보내야겠다고 결심한 재일교포 수집가의 조국을 향한 사랑도 사경과 함께 받아왔다.《백지묵서묘법연화경》을 볼 때마다 윤 회장의 마음 한구석에서는 자랑스러움과 함께 책임감도 커져갔다. 장 선생 부자가 굳이 한국인 매수자를 고집한 까닭, 흥정조차 하지 않고 유물을 흔쾌히 건네준 이유를 잘 알았기 때문이다. 장 선생 부자는 유물이 수장가 개인의 것이 아닌 민족의 자산이라고 믿었다.

윤 회장은 어렵게 모은 대수장가들의 유물이 자식 대에 이르러 뿔뿔이 흩어지는 것을 드물지 않게 목격해왔다. '당장 눈앞의 보물을 아끼고 사랑하는 건 어렵지 않다. 하지만 그걸 민족에게 되돌려주려면 어떻게 해야 하는가. 1세대 수집가인 내가 세상을 뜬 뒤에도 유물을 지켜내려면 대체 무엇을 해야 하는가?' 고민은 깊어졌다.

앞서 윤 회장이 《백지묵서묘법연화경》을 얻은 건 1971년이라고 했다. 초보 수집가의 열정으로 가득 차 있던 시기이자 조만간 1만 5000여 점으로 늘어나게 될 '호림 컬렉션'이 막 걸음마를 떼기 시작하던 때였다. 그때는 자신이 앞으로 어떤 길을 걷게 될지 모르고 있었다. "국가의 보물인 《백지묵서묘법연화경》을 꼭 되찾아와야 합니다"라며 윤 회장과 일본의 소장가를 이어준 황 관장도 이후 윤 회장이 어떤 일을 벌이게 될지는 상상하지 못했다.

10여 년 뒤인 1982년, 윤 회장은 사재를 털어 서울 강남구 대치동의 한 상가 건물 3층에 호림박물관(당시 호림미술관)의 문을 열었다. 이후 30년이 지난 2012년 현재 호림박물관은 신림과 신사 두 곳의 전시관을 둔 한국의 대표적인 사립박물관으로 성장했다.

'개성 3인방'을
만나다

1969년 서울 중구 소공동 성보실업 사무실에 손님 두 명이 찾아왔다. 고고미술사학자인 최순우(1916~1984년) 선생과 황수영(1918~2011년) 선생이었다. 두 사람은 1970년대에 국립중앙박물관 관장을 차례로 역임했다. 뒷날《무량수전 배흘림기둥에 기대서서》라는 베스트셀러로 유명해진 최순우 선생은 일제강점기 시절 개성박물관에서 서기로 근무하다가 박사 학위를 받은 뒤 1974년부터 10년 동안 국립중앙박물관 관장을 지냈다. 1984년에 관장직을 수행하다가 세상을 떴으니 그야말로 한국 고미술과 평생을 함께한 산증인이다. 한국전쟁 때 보화각(현 간송미술관)의 유물이 북송되지 않도록 목숨 걸고 지켜낸 일화는 널리 알려져 있다. 국립중앙박물관 관장, 동국대학교박물관 관장, 동국대학교 총장 등을 역임한 황수영 선생 역시 우리나라의 대표적인 고고미술사학자이다.

　한국 고고미술사학계의 두 거두는 당시 월간《고고미술考古美術》의 발간 비용 문제로 애를 태우고 있었다.《고고미술》은 1960년에 간송 전형필(1906~1962년) 선생, 미술사학자 김원룡(1922~1993년) 서울대학교 교수 등이 '고고미술 동인회'로 활동하면서 펴낸 동인지였다. 고미술 학술지로는 우리나라 최초의 잡지였다. 뜻은 좋았으나 먹고 살기 빠듯한 시절이었기에 후원자를 찾기가 어려웠다. 당장 돈이 되지 않는 고미술 잡지를 위해 흔쾌히 지갑을 여는 사

람은 많지 않았다. 그나마 간송 선생이 살아 있었을 때는 그의 후원을 받아 잡지를 발행할 수 있었다. 하지만 그가 급성 신우염으로 세상을 뜬 뒤로 《고고미술》은 한 호 한 호 어렵게 발간되었다.

후원자를 찾던 최순우 선생과 황수영 선생은 개성 출신 사업가인 후배 윤장섭 회장을 떠올렸다. 최 선생과 황 선생도 둘 다 개성 출신이었다. 그 무렵 윤 회장은 성보실업에서 시작해 유화증권, 성보화학(전 서울농약)까지 회사 세 개를 성공시키면서 실업가로서 탄탄한 기반 위에 올라 있었다.

"애들 교육이나 생계는 걱정하지 않아도 좋을 만큼 자리를 잡았을 때였지요. 최순우, 황수영 두 분이 찾아와서는 잡지를 내는 걸 좀 도와달라고 그래요. 그게 아주 가난한 잡지였어요. 정확히 기억은 안 나지만 한 번 발간하는 데 그때 돈으로 아마 몇천 원쯤 들었던가? 몇만 원도 아닐 거예요. 그 비용을 좀 지원해주쇼, 그래서 해준 거예요. 학자들이 돈이 없으니까."

윤 회장이 기억하는 대로 《고고미술》은 잡지라고 하기에도 민망할 만큼 허름한 출판물이었다. 본문은 등사판에 철필로 긁어서 인쇄하고 사진은 인화하여 풀로 붙이는 등 조악했다. 잡지는 그런 상태로 제본되어 나오고 있었다. 가난한 학술 잡지를 돕는 데 큰돈

《고고미술》 1970년 3월호 표지와 본문

이 드는 건 아니었다. 마침 사업도 자리를 잡아가던 때라 경제 사정도 나쁘지 않았다. 기왕이면 부와 여유를 좀 더 가치 있는 일에 나눠 쓰고 싶다는 마음도 있었다. 윤 회장은 선뜻 잡지의 발간 비용을 지원하기로 약속했다.

사실 윤 회장은 고미술에 대해 아는 게 없었다. 1922년에 태어나 일제강점기와 해방 그리고 한국전쟁의 혼란기를 겪었다. 개성 공립상업학교를 나와 보성전문학교 상과를 졸업했으니 역사나 미술과는 연이 닿을 일이 없었다. 정미소를 운영하면서 중국과 무역하던 아버지 덕분에 장사 기술이나 개성상인의 신용에 대해서라면 어깨너머로 배운 게 많았지만, 고미술에는 관심을 가져본 적이 없었다. 그런 여유를 허락하지 않는 시절이기도 했다. 사업체를 세 개나 일구는 동안 사기도 당해봤고 부침도 겪었다.

《고고미술》은 그에게 고미술의 세계를 알려주었다. 후원을 시작한 뒤로 《고고미술》이 정기적으로 배달됐다. 후원자가 됐다고 해서 잡지까지 읽을 필요는 없었지만 그때부터 유심히 들여다보기 시작했다. 새로운 세계였다. 전문가들이 돌려보던 잡지인 만큼 내용이 쉽지는 않았다. 그래도 유물 사진을 볼 때면 왠지 기분이 좋아졌다. 고미술은 그에게 익숙했던 무역이나 증권업, 농약 거래 같은 것과는 완전히 다른 세계였다. 후대 사람들이 오래된 유물을 바라보면서 과거를 이해하고 교감한다는 것은 얼마나 멋진 일인가. 골동품 한 점을 통해 몇 백 년 전의 과거를 만날 수 있다는 것은 놀라운 경험이었다. 과거를 불러들여 새로운 세상을 만들어내는 고미술의 세계에서는 돈의 가치도 달랐다.

《고고미술》은 또 다른 만남을 이어주는 고리가 되기도 했다. 역시 《고고미술》의 동인이었던 개성 출신 미술사학자 진홍섭 (1918~2010년, 당시 이화여자대학교박물관 관장) 선생을 만나게 된 것이다. 진홍섭 관장은 개성공립상업학교 선배였다. 윤 회장이 1학년에

입학했을 때 진 관장은 5학년이었다. 한 학년의 학생 수가 50명을 넘지 않는 작은 학교여서 대부분 서로를 알고 있었다. 윤 회장 역시 선배인 진 관장을 알고 있었으나 친분을 쌓을 기회는 없었다.

최순우, 황수영, 진홍섭. 고고미술사학계의 '개성 3인방'은 윤 회장과 오랫동안 교분을 나누었다. 세 사람은 틈만 나면 외국을 떠도는 우리나라 문화재를 걱정했다. 일제강점기는 물론이고 해방되고 나서도 지금까지 문화재가 외국으로 대거 반출되어 국가적으로 손실이 심각하다고 한탄했다.

"해외 반출 문화재는 일본에 있는 것만 6만 1000여 점이며, 모두 10만 점이 넘는 유물이 고국 밖을 떠돌고 있다. 문화유산은 우리 민족이 문화적 정통성을 유지하고 집단 기억을 공유하는 밑바탕이다. 적법한 절차를 거치지 않고 해외로 반출된 문화재는 반드시 되찾아와야 한다. 불법적으로 강탈당한 것은 정부가 협상을 통해 환수하고, 싼값에 팔려나간 유물은 돈을 주고 다시 사들여야 한

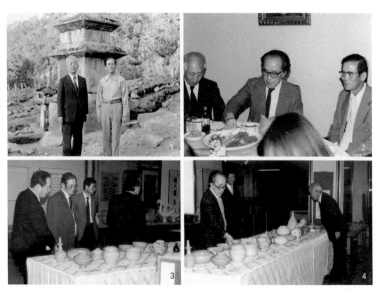

1 황수영 관장과 함께한 윤장섭 회장
2 왼쪽부터 황수영 관장, 진홍섭 관장, 윤장섭 회장
3·4 대치동 시절에 열린 유물평가회

다. 국가가 할 수 없다면 개인 수집가들이라도 나서야 한다.” 그들은《고고미술》을 통해 이렇게 호소했다.

"유물 수집은 재산을 증식하는 수단이 아닙니다. 돈 많은 재산가들의 소일거리도 아니지요. 문화재를 지키고 나아가 우리 문화를 보존하고 발전시키는 일입니다. 수집가에게는 좋은 유물을 볼 수 있는 안목과 배짱, 결단력이 있어야 합니다. 사명감 없이는 좋은 수집가가 될 수 없어요.”

아직 유물 수집을 시작하기 전, 윤 회장이 개성 선배들로부터 귀에 못이 박히도록 들은 이야기였다. 세 사람 중 누구도 윤 회장에게 "당신이 그런 수집가가 돼야 한다”고 말하지 않았다. 하지만 윤 회장은 그들이 누구를 향해 호소하고 있는지 잘 알았다. 우리 문화유산을 지키고 보존하는 수집가의 역할, 그건 바로 자신이 감당해야 할 몫이란 걸 조용히 마음에 새겼다.

선배들과 알고 지낸 지 얼마 되지 않아서 윤 회장은 난생처음으로 상감청자 한 점을 사들였다. 그 뒤 1만 점이 넘는 유물을 가진 대수장가가 될 때까지 ‘수집가 윤장섭’의 곁에는 언제나 세 명의 선배와 그들이 남긴 교훈이 함께했다. 세 사람은 윤 회장이 고미술을 향해 나아가는 문이 되어주었다. 견고하고 정직한 문이었다. 그들은 든든한 버팀목이자 열정적인 개인 교사였으며, 때로는 까다로운 감시자 역할도 마다하지 않았다. 윤 회장은 이들의 도움과 조언이라는 대단한 행운이자 무거운 부담감을 어깨에 얹고 수집가의 길로 들어섰다.

편지로
교우하다

"최 관장 귀하. 신년에 복 많이 받으시고 소원 성취를 빌겠습니다. 몇 점 탁송하오니 품평 앙망하나이다. ① 백자상감모란문병 200만 원 호가 ② 분청사기철화엽문병 250만 원 ③ 청화백자인문편병 ④ 자라병. 고가를 호가하는데 진품인지 의심이 납니다(혹 모조품은 아닌지요)."

1974년 1월 7일, 가로로 길게 펼쳐놓은 붉은 편지지에 파란색 볼펜으로 꾹꾹 눌러쓴 글이다. 그 아래에는 몇 줄의 글이 더 적혀 있다. 내용으로 보아 앞글에 대한 답장이다. 편지 한 장에 질문과 답장이 함께 쓰여 있다.

"②번, 이 물건은 사두십시오. 좋은 물건이고 비교적 주의를 끌 만한 장래가 있을 것입니다. 값을 좀 조절해서서 놓치지 마십시오. 그 밖의 것은 별것이 아닙니다."

여기서 최 관장은 막 국립중앙박물관 관장으로 취임한 최순우 선생이고 편지를 보낸 이는 윤장섭 회장이었다.

1972년 2월 12일에는 이런 편지가 오갔다.

"① 청화백자육면병. 170만 원 호가 ② 석파 이하응 란초병풍 십폭. 300만 원 호가 ③ 백자철화초문병."

윤 회장이 유물과 함께 보낸 편지였다. 최순우 관장은 번호마다 일일이 화살표를 해가며 답신을 보냈다. "① 물건은 괜찮고 진

열품이 될 수 있습니다. 호가도 엉뚱하지는 않습니다. 잘 조정해보십시오. ② 안 가져왔습니다.(유물이 배달되지 않았다는 뜻으로 보임) ③ 철화초문병은 파손 수리가 제대로 안 됐습니다. 그림도 좋고 몸체도 잘생겼는데 다만 입 수리가 균형을 잃었습니다. 값은 얼마입니까?"

편지는 한차례 더 오간 듯했다. 마지막 질문에는 윤 회장이 파란색 볼펜으로 '35만 원'이란 답을 달아놓았다. ③번 유물의 값이 35만 원이라는 뜻이었다.

1970년대 초반 최순우 관장과 윤장섭 회장 사이에는 이런 편지가 수시로 오고 갔다. 잦을 때는 2~3일 간격으로, 뜸할 때도 2~3주에 한 번씩은 주고받았다. 하루에 두세 통씩 편지가 오간 적도 있었다. 형식은 늘 한결같았다. 개인적 안부는 짧게, 문화재와 관련된 정보 교환은 자세하게.

윤 회장은 구매 의뢰가 들어온 유물의 이름과 무늬, 호가를 써서 최 관장에게 보냈다. 답답할 때는 손수 그림까지 그렸다. 어떤

최순우 관장과 주고받은 편지

호림, 문화재의 숲을 거닐다

유물인지 한눈에 알아볼 수 있을 만큼 솜씨도 훌륭했다. 편지를 받은 최 관장은 같은 편지지에 짧게 글을 덧붙였다. 유물이 진품인지 진열품으로서 가치는 있는지 가격은 적당한지, 이 세 가지가 언제나 화제였다. 편지는 유물과 함께 인편으로 전달되곤 했다. 최 관장은 질문이 적힌 편지를 받으면 가능한 한 그 자리에서 유물을 살펴보고는 편지 여백에 답을 써서 되돌려보냈다.

이런 방식으로 편지를 교환할 수 있었던 건 가까운 거리 덕분이었다. 막 골동품에 관심을 갖기 시작한 윤 회장이 한참 수집에 열을 올리던 1970년대 초반, 최순우 선생은 국립중앙박물관 미술과장직을 거쳐 1974년에 관장으로 취임했다. 당시 국립중앙박물관은 덕수궁 안에 있었다. 윤 회장이 있던 사무실은 서울 중구 소공동으로 최 관장의 근무지와는 걸어서 10분도 채 떨어져 있지 않았다.

중간상인이 유물을 들고 오면 윤 회장은 나무상자째 덕수궁의 최 관장 사무실로 보냈다. 유물에 대한 일종의 이력서인 편지도 동봉했다. 아무리 유물을 보는 게 업이라지만 시도 때도 없이 들이닥치는 감정 요청이 늘 달갑기만 할 리는 없었다. 하지만 최순우, 황수영, 진홍섭 세 명의 개성 선배들은 이제 막 유물에 관심을 갖기 시작한 후배를 적극적으로 도왔다. 특히 최 관장은 직접 진위를 감정하고 가격까지 조언해주었다. 이렇게 열정적으로 나선 이유는 정부의 재정이 넉넉지 않았기 때문이다. 국보급 유물이 나왔을 때 가장 좋은 방법은 국가가 직접 사들이는 것이다. 하지만 그때나 지금이나 국립박물관의 유물 구입 예산은 턱없이 부족했다. 재력이 되는 수집가가 나서지 않으면 명품이 시장을 떠돌다가 해외, 특히 일본으로 유출될 가능성이 높았다. 그걸 막으려면 자금력과 의지를 동시에 갖춘 수집가를 지원할 필요가 있었다. 최 관장의 눈에 모조품이 적발되는 일도 다반사였다. 덕분에 윤 회장은 종종 사기

거래를 피할 수 있었다.

"국립박물관 최 관장 귀하. 〈백자병형주자〉한 점 탁송하오니 품평 앙망하나이다. 호가 800만 원입니다. 1974년 6월 22일 윤장섭."

짧은 질문에 최순우 관장은 붉은 색연필로 이렇게 적었다.

"모조품. 도마뱀 눈eye만 청화로 됨. 분원 말기를 이어받아 왜정 초 만든 작품입니다."

일제강점기 때 만들어진 조선백자 모조품이라는 말이었다.

최 관장의 조언으로 값을 조정하여 유물을 얻는 일도 있었다. 윤 회장은 1974년 7월 4일 "① 분청사기귀얄문연적 60만 원 호가. ② 청화백자박쥐문접시 12만 원 호가"라고 적어 최 관장에게 보냈다. 최 관장으로부터 도착한 답신은 이러했다. "① 꼭 입수하십시오(값은 잘해보시고). ② 접시로서는 드문 예의 무늬지만 흠이 있고 값이 비쌉니다. 좀 싸게 해보세요." 그 뒤 가격 흥정이 성공적으로 이뤄졌는지 '60만 원' 글자 위에는 '50만 원 매수', '12만 원' 위에는 '10만 원 매수'라는 붉은색 글씨가 적혔다. 두 점 합쳐 12만 원을 흥정하는 데 성공한 것이다.

1973년 8월 8일 '① 청자잔 ② 청자주자'에 대해 물은 윤 회장의 편지에 대해서는 아주 상세한 답변이 돌아왔다.

"①은 수리가 있으나 발색도 좋고 시대도 12세기 후반경의 수작으로 사료되오며 진열품이 될 것입니다. 두 군데(받침)에 약간의 수리가 있습니다. ②의 주자는 뚜껑이 없는 것이 큰 흠입니다. 그러나 발색도 좋고 모란도 썩 잘 그렸습니다. 구부(입 부분)를 수리하고 뚜껑을 만들어 맞추면 진열품이 될 것으로 사료되옵니다."

충고는 그대로 받아들여졌다. 윤 회장은 거래가 성사된 뒤 붉은색 볼펜으로 '매수 ①, ② 160만 원'이라고 적었다. ①은 원래 가격인 250만 원에, ②는 호가였던 200만 원에서 40만 원을 낮춘 160만 원에 거래가 성사됐다는 뜻이다.

당시 윤장섭 회장이 손수 작성한 유물 구입 목록

편지를 보면 호림박물관을 대표하는 명품을 구입한 과정을 확인할 수 있다. 1974년 6월 14일자 편지에는 용무늬가 들어간 청화백자에 대해 묻는 대목이 나온다. 지난 2000년 호림박물관이 개최한 〈용의 미학〉전에 전시돼 대단한 호응을 받았던 〈백자청화운용문대호白瓷靑華雲龍紋大壺〉 이야기다.

고미술계에서 '오족용준五足龍樽'이라고 불리는 이 청화백자는 높이 56.9센티미터의 몸체에 발가락 다섯 개를 가진 용이 꽉 차게 그려져 있다. 용의 발가락이 다섯 개라는 것은 왕실에서만 사용했다는 의미이다. 18세기 후반의 작품이었다. 대형 청화백자야 여러 점이 전하지만 그중에서도 기형과 무늬와 색 모두가 최상급에 속하는 것은 많지 않았다. 게다가 왕실 항아리였다.

"개인 소장 〈백자청화오족용문대호〉가 1000만 원 호가이온데 혹 아시는지요?"

"용문대호 알고 있습니다. 좀 더 값을 내릴 수 있을 것 같습니다."

윤 회장은 조언을 받아들인 듯 3일 뒤인 6월 17일, "청화백자 용문대호(오족) 800만 원"이라는 편지를 보냈다. 다시 이틀 뒤인 6월 19일자에는 〈백자청화오족용문대호〉가 710만 원에 성사되었다는 소식을 전달했다. 1000만 원에서 800만 원으로, 다시 710만 원으로 가격이 낮아졌다. 하지만 윤 회장은 710만 원이 당시 시세에 비해 좀 비싸다고 느꼈던 모양이다. 최 관장이 아는 작품이라고 권했기에 다소 비싸도 받아들이긴 했으나 너무 무리했다는 후회가 남았다고 한다. 후회는 곧 안심으로 바뀌었다. 윤 회장은 이후 다시는 비슷한 작품을 만나보지 못했다. 나중에는 "최 관장의 편지 덕에 가격에 마음 흔들리지 않고 명품을 살 수 있었지요"라며 만족스러워했다.

이 무렵 윤 회장은 호림박물관 컬렉션을 빛낼 명품을 많이 사들였다. 흔적은 편지에 고스란히 남아 있다. 1972년 5월 3일자 편

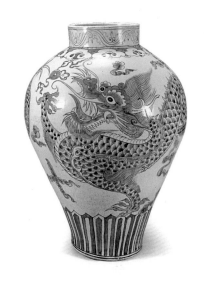

〈백자청화운용문대호〉

지에는 한동안 호림박물관을 상징하는 무늬로 쓰였던 〈백자철화 화문호白瓷鐵畵花紋壺〉가 등장한다. "뛰어난 물건은 못 됩니다만 그 런대로 괜찮습니다. 값을 좀 줄여서 입수하셔도 무방하겠습니다. 즉 구부에 수리가 있는 것을 감안하셔서 처리하시기 바랍니다." 결국 5만 원이라는 낮은 가격에 작품을 얻었다. 1974년 6월 26일 편지에는 〈분청사기상감모란당초문호粉靑沙器象嵌牡丹唐草紋壺〉의 가치를 묻고 흥정이 이뤄지는 과정이 담겨 있다.

문화재 수집가는 가치와 가격 사이에서 늘 흔들린다. 더구나 1970년대 초반만 해도 윤장섭 회장은 초보 수집가였다. 자금은 한정되어 있고 감식안은 설익었으며, 인맥이 넓지 않으니 인연을 만나기도 어려웠다. 돈이 많아도 가치 있는 유물을 만나지 못하면 살수 없고, 좋은 유물을 만나도 안목이 없으면 손에 잡았다가도 놓치는 법이었다. 아직 인맥, 정보, 감식안 등 모든 게 부족했던 윤 회장에게 최 관장과의 교신은 고민을 덜어주는 상담 창구였다. 최 관장의 품평은 늘 정확하고 가차 없었다. 에두르지 않고 직설적이며

〈백자철화화문호〉

최순우 관장과 주고받은 편지

湖林博物館

HORIM MUSEUM

호림박물관의 현판

간단명료했다. 살 것과 가격을 조정할 것, 절대 사지 말아야 할 것을 분명하게 구분해서 말해주었다.

청자와 백자, 분청사기 여덟 점의 감정을 부탁한 1974년 7월 23일자 편지를 보면 최 관장의 직설화법이 분명하게 드러난다. ① 번에 대해 "꼭 입수하십시오. 값도 그리 비싸지 않습니다", ②번에 대해서는 "짝이 맞지 않습니다", ③~⑧번 아래에는 "다 고만(그만) 두십시오"라고 썼다. 가끔이지만 "기발합니다만 그렇게 큰 값은 안 나갈 것 같습니다"라거나 "수리가 너무 많고 뚜껑도 없으며 밑부분의 곡선이 살지 않고 내려 앉아 표형 주전자로서는 모양이 보기 좋지는 않습니다" 같은 자세한 품평이 오기도 했다.

최 관장의 솔직한 조언과 감정은 당장 결정을 내리고 거액을 내야 하는 윤 회장에게 큰 도움이 됐다.

편지 과외는 1971년부터 1977년까지 이어졌다. 현재까지 윤 회장이 보관하고 있는 서신 200여 통 가운데 170여 통이 최 관장과 주고받은 편지이고, 나머지는 황수영 관장 등 다른 전문가와 주고받은 편지이다. 불교미술 쪽은 황수영 관장이 도움을 많이 주었고 간혹 진홍섭 관장이 조언해주기도 했다. 최순우 관장 덕에 다른 학자와의 교류도 어렵지 않게 이루어졌다.

박물관을 짓기로 결심한 건 수집을 시작하고도 한참 지나서인 1970년대 중반 이후였다. 하지만 편지 내용을 보면 박물관 설립 계획이 머릿속에 자리 잡기 전임에도 윤 회장이 소장 가치보다 진열 가치를 먼저 묻고 있다는 사실을 알 수 있다. 윤 회장은 보기에 좋은지 또는 투자 가치가 있는지는 묻지 않았다. 대신 전시해도 손색이 없을 만한 명품인지를 따졌다. 전시를 염두에 두지 않았다면 할 필요가 없는 질문이었다. 비록 박물관을 짓겠다고 결심한 건 유물을 수집한 후 한참이 지나서였지만, 수집 초기부터 진열장에 놓고 남들과 함께 볼 작품을 모으는 것에 관심을 가졌던 셈이다.

당시만 해도 국립박물관 몇 곳을 제외하면 제대로 문화재를 수집하고 전시할 만한 사립박물관이 거의 없었다. 개인 수집가의 층은 꽤 두텁고 넓은 편으로 대구의 이양선 선생, 삼성의 이병철 회장, 남양유업의 홍두영 회장 등이 대표적인 수장가로 손꼽혔다. 그러나 박물관을 세워야겠다고 나서는 이는 드물었다. 이 중 이병철 회장은 윤 회장과 같은 해인 1982년에 호암미술관을 개관했다.

　　윤 회장이 박물관을 짓겠다는 결심을 처음 알린 사람도 최순우, 황수영, 진홍섭 세 명의 선배들이었다. 세 사람에게 식사를 대접하면서 계획을 털어놓았다. 우선 유물이 늘어나서 더 이상 집에서 관리하는 게 불가능해졌음을 설명하고, 문화재를 체계적으로 보존할 수 있는 유일한 방법은 박물관밖에 없는 것 같다는 속내를 내비쳤다. 세 사람은 "어려운 결심을 했다"고 기뻐하며 힘닿는 데까지 도와주겠다고 말했다. 그들은 끝까지 약속을 지켰다. 박물관 사업은 문화재단을 만드는 일부터 난관에 부딪쳤다. 재단 설립이 순조롭게 진행되도록 힘써준 이는 최순우 관장이었다. 중앙부처의 담당자에게 "(박물관을 짓겠다고) 말했으면 꼭 지킬 사람입니다. 제대로 할 거구요"라고 말하며 힘을 실어줬다.

사연 없는
유물은 없다

"이 청화백자가 없었으면 큰일 날 뻔했네."

1982년 10월 호림박물관 개관 전시 때 당대 최고의 감식안이라 불리던 최순우 당시 국립중앙박물관 관장은 진열대의 백자를 보며 연신 감탄했다. 자신이 권했던 작품이지만 세간의 이목을 받는 걸 보니 새삼스럽게 품위와 위엄이 느껴졌다.

1974년의 일이었다. 자주 거래하던 중간상인이 매화와 대나무 무늬가 그려진 청화백자 한 점을 들고 찾아왔다. 나중에 국보 222호로 지정된 〈백자청화매죽문호白瓷靑華梅竹紋壺〉였다. 첫눈에도 이 백자는 중국의 청화백자와는 사뭇 달랐다. 누가 봐도 한국적인 느낌을 받게 해주었다. 국내의 다른 박물관에도 이와 비슷한 무늬의 청화백자가 있지만, 크기가 작고 뚜껑이 없으며 중국적인 느낌이 강한 편이다. 반면 이 자기는 무늬가 담백하고 여백이 아름다웠다. 무늬는 여유로운 기품이 넘치는 데다 담청색을 머금은 맑고 고운 백자 유약이 풍만한 몸통 전체에 고르게 입혀져 광택이 유난히 좋았다.

윤 회장은 보자마자 백자가 마음에 쏙 들었다. 최 관장도 극찬했다. 다만 가격이 너무 높았다. 상인은 4000만 원이나 불렀다. 당시 서울 한복판에 세워진 빌딩이 4000만 원 정도였다. 서울 변두리에 있는 집 한 채가 100~200만 원이었으니, 4000만 원이면 교외 주택 20~40채를 살 수 있는 천문학적인 액수였다. 기업체를 세

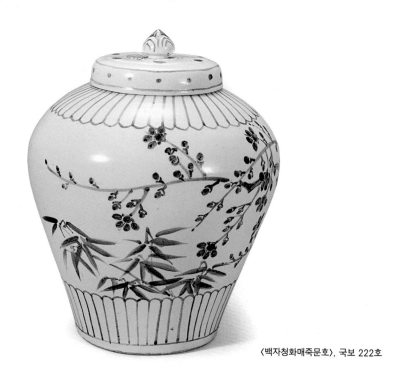

<백자청화매죽문호>, 국보 222호

개나 운영하는 자산가에게도 분명 부담스러운 금액이었다.

"절충을 하자고 그랬더니 필요 없다, 거래 안 하겠다, 그래요. 최순우 선생이 감탄할 정도면 놓쳐서는 안 되는 건데……." 중간 상인은 한 푼도 에누리가 없다고 고집했다. 윤 회장은 고민에 빠졌다. 어떻게 해야 하나. 결국 한 푼도 못 낮추고 4000만 원에 수수료까지 얹어주면서 유물을 건네받았다. 믿는 이가 좋다고 했으니 놓칠 수 없었다. 수수료도 거액이어서 물건을 판 중간상인이 충무로에 작지 않은 빌딩을 지었다는 소문까지 났다.

한참 뒤 수집가로서 공력이 쌓이고 나서야 작품의 진짜 가치를 알게 됐다. 이 청화백자 항아리는 아무리 많은 돈을 쌓아서 건넨다고 해도 지금은 구할 수 없는 진귀한 유물이다. 15~16세기 초

호림, 문화재의 숲을 거닐다

〈백자청화송매문호〉

기의 청화백자를 뜻하는 '고청화古靑華'는 남아 있는 수량 자체가 많지 않다. 〈백자청화매죽문호白瓷靑華松梅紋壺〉는 기형과 색, 무늬 등 모든 면에서 최고 수준이다. 윤 회장은 과감한 결단 덕에 호림 박물관을 대표하는 국보를 손에 넣게 되었다.

수집가 사이에는 이런 말이 있다. "이승에서 못 만난 인연은 저승에서라도 꼭 만나게 된다." 어떤 유물은 기적이나 운명처럼 다가온다. '수집가 윤장섭'에게는 16세기의 대표적인 청화백자인 〈백자청화송매문호〉가 그런 유물이었다. 무늬가 아름다운 최고의 백자를 꼽을 때 빠지지 않는 작품이다. 고청화에 관한 한 세계 최고 전문가로 알려진 이토 이쿠다로 전 오사카시립동양도자미술관관장은 1996년 호림박물관을 방문했을 때 이 작품을 보고 "송매문松梅紋이 무늬라기보다 한 폭의 문인화를 떠올리게 하는 세계 최고의 작품"이라고 극찬했다.

높이 9센티미터의 작은 항아리 하나가 박물관에 들어온 건 1990년대 초였다. 작은 몸체에 청화로 그린 소나무와 매화가 멋지게 장식되어 있었다. 송매도 아름다웠지만, 더욱 매력적인 건 그림이 없는 빈 공간이었다. 조선 초인 15~16세기 미술에서는 여백의 미가 강조됐다. 작은 항아리 속에 담긴 풍성한 여백은 당대의 미학

과 공간에 대한 철학을 드러내주었다. 한눈에 감탄을 자아내는 명품이었다. 백자는 단박에 윤 회장의 마음을 사로잡았다.

하지만 가격이 무려 10억 원이었다. 시세보다 너무 비싸다는 느낌이 들었다. 그렇다고 가격을 지나치게 낮추는 건 예의에 어긋나는 일이었다. 먼저 박물관 자문위원들에게 감정을 의뢰했다. 한꺼번에 여러 사람에게 의견을 구하면 다른 이의 주장에 영향을 받을 수 있기 때문에 언제나 한 명씩 따로 초빙하여 묻는 게 불문율이었다. 전문가 세 명 중 한 명이 작품의 진위에 의문을 제기했다. 한 명이라도 이견이 있으면 작품을 구입할 수 없다는 게 호림박물관의 원칙이었다. 최종 사인을 하는 건 윤 회장이지만 단독으로 구매 결정을 내린 적은 없었다. 학예실과 전문가의 의견을 존중해야 했다. 속은 쓰렸지만 원칙은 원칙이었다. 깨끗이 단념했다.

잊고 있던 그 청화백자가 몇 년 뒤 다시 박물관을 찾아왔다. 이번에는 항아리 주인이 직접 작품을 들고 왔다. 가격이 최초 호가의 10분의 1에도 못 미치는 1억 원까지 떨어져 있었다. 가품이라는 소문이 나돌면서 매수자가 나서지 않아 이곳저곳을 떠돌았던 것이다. 그때까지도 이 청화백자가 진품이라고 확신하고 있던 학예실에서는 "당장 사자"며 적극적으로 나섰다. 고민 끝에 거래를 성사시켰다. 이후 학자들의 연구가 진행되었고, 이 항아리가 중국 경덕진의 청화자기와 관련이 있다는 사실이 밝혀졌다. 진위 논란은 완전히 사라졌다. 지금 가치로 20억 원은 족히 넘을 명품이 호림박물관의 소유가 되기까지는 이와 같은 우여곡절이 있었다. 나중에 알게 된 사실이지만 애초에 진위 논란이 벌어진 이유는 중간상인과 골동업자 사이의 알력 때문이었다고 한다.

그런가 하면 제작 과정을 둘러싼 의구심과 전문가 사이의 팽팽한 이견으로 오랫동안 마음고생을 시킨 작품도 있었다. 국보 281호인 〈백자주자白瓷注子〉는 풍성한 몸체와 달리 지나치게 가늘

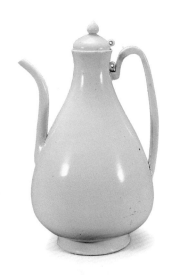

〈백자주자〉, 국보 281호

고 날렵한 손잡이와 주구(물 등이 나오는 입구)를 갖고 있어서 전문가
들의 의견을 갈리게 만들었다. 문화재 지정 회의에서는 몸체와 손
잡이의 균형이 맞지 않는 데다 손잡이와 주구의 빛깔이 몸체와 다
르다는 의혹을 제기했다. 몸체와 손잡이, 주구 부분을 따로 제작해
나중에 붙였다는 주장이었다. 한편에서는 별도 제작은 불가능하다
는 반론으로 맞섰다. 전국의 도자 전문가와 도예가를 불러들였다.
이들은 몸체와 손잡이를 따로 빚어 다시 잇는 게 불가능하다는 것
을 확인해주었다. 〈백자주자〉는 15세기 제례용으로 특별히 제작된
주전자라는 것으로 결론이 모아졌다. 결국 수리 없이 완벽한 백자
주자로 인정받을 수 있었다.

　수집가의 느낌과 전문가의 의견, 컬렉션을 구성할 때 둘 사이의
균형과 줄타기는 언제나 중요하다. 전문가의 의견은 작품의 미래를
결정하는 데 있어 중요한 요소지만 당장 주머니를 열게 하는 건 수
집가의 느낌이다. 끝내 마음이 움직이지 않는 유물에 모험을 걸 수
는 없다. '수집가 윤장섭'에게도 누구의 목소리를 따를 것인가는 언

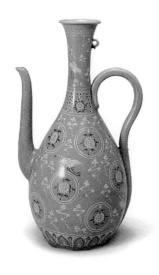

〈청자상감운학국화문병형주자〉, 보물 1451호

제나 고민스러운 문제였다. 다행히 그에게는 믿을 만한 조언자가 많았다. 특히 불교미술품에 대해서는 황수영 관장과 진홍섭 관장, 두 선배의 평가가 크게 도움이 됐다. 결과는 대부분 좋았다.

오른손을 위로 치켜들고 왼손은 아래를 가리키는 모습으로 석가가 태어날 때의 모습을 형상화한 보물 808호 〈금동탄생불金銅誕生佛〉은 황 관장이 적극적으로 추천한 작품이다. 지금은 스위스 조각가 알베르토 자코메티의 조각과 비교될 만큼 모던한 금동불상으로 평가되면서 유독 현대 미술가들의 사랑을 많이 받고 있다. 〈금동대세지보살좌상金銅大勢至菩薩坐像〉은 진 관장의 권유가 크게 작용한 작품이다. 가품 논란 때문에 떠돌아다니던 작품을 그가 "꼭 사둘 만하다"고 품평해 믿고 받아들였는데, 결국 보물 1047호로 지정됐다.

구입한 유물로 인해 약간의 고초를 겪기도 했다. 1971년에 구입한 12세기 〈청자상감운학국화문병형주자青瓷象嵌雲鶴菊花紋瓶形注子〉 때문이었다. 이중의 원 안에 국화무늬를 새기고 여백에 구름과 학

호림, 문화재의 숲을 거닐다

을 새겨 넣은 작품이다. 남다른 점이라면 색이 탁월했다. 사진보다 실물의 색이 더 좋았다. 다만 일부 수리한 흔적이 보였다. 윤 회장은 비교적 깨끗한 유물도 많은데 유독 이 주전자에 끌리는 이유를 알 수 없었다. 설명할 수는 없지만 유독 마음을 잡아끄는 작품이 있는 법이었다. 윤 회장에게는 이 청자가 꼭 그랬다. 가격은 꽤 높았다. 그래도 기왕이면 좋은 물건을 얻자고 결심한 터라 부르는 대로 대가를 치르고 건네받았다. 최순우 관장 역시 한눈에 보기에도 보물이라고 칭찬했다.

말썽이 일어난 것은 청자를 구입한 지 5년이 넘게 흐른 뒤였다. 청자를 팔았던 K씨가 국가기관의 조사를 받으면서 호림박물관이 언급되어 엮이게 된 것이다. 뒤늦게 알려진 사실이지만 매도자였던 K씨는 작품의 소유주가 아니었다. 실제 소장자는 국내 유수의 대기업 회장이던 Y씨였다. 사업상 자금을 회전하기 어려워진 Y씨가 처분하려고 내놓은 물건을 K씨가 윤 회장에게 넘긴 것이다. 그간의 사정을 윤 회장은 전혀 모르고 있었다. K씨는 그 후 유물 거래와 관련된 불미스러운 일에 연루됐고, 조사 과정에서 주전자에 관한 이야기가 흘러나왔다.

사건은 큰 탈 없이 마무리되었지만 또 다른 걱정거리가 이어졌다. 문화재 지정 회의가 열릴 때마다 보물 지정이 번번이 늦어진 것이다. 개인적으로 애착이 큰 만큼 지정이 미뤄질 때마다 속상한 마음도 커졌다. 작품은 꽤나 시간이 흐른 뒤에야 보물 1451호로 지정됐다. 이 상감청자는 1973년 국립중앙박물관의 〈한국미술 오천 년〉 전에 전시 품목으로 선정돼 1976년에는 일본, 1979년 5월부터 1981년 6월까지는 미국 각지를 돌며 한국의 아름다움을 널리 알렸다.

보물 1062호 〈분청사기철화당초문장군粉靑沙器鐵畵唐草紋장군〉 역시 윤 회장이 첫눈에 반해 망설임 없이 구입한 작품이다. 도자기

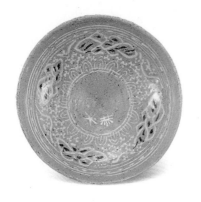

〈분청사기상감연당초문공안명대접〉

의 기형보다는 무늬에 매료되었다. 미술사학자 강우방 선생이 가장 사랑하는 도자기로도 널리 알려져 있다. 흐리고 짙은 붓질의 농담이 도공의 공력을 보여주는 작품이다.

드물지만 횡재수도 있었다. 〈분청사기상감연당초문공안명대접粉青沙器象嵌蓮唐草紋恭安銘대접〉이 그중 하나이다. 1990년대 중반 구매 의뢰가 들어온 대접을 처음 봤을 때 시큰둥했던 것을 윤 회장은 지금도 기억하고 있다.

"식견이 부족한 내가 보기에는 전혀 마음에 와 닿지 않는 유물이었지요. 가격이 그다지 비싼 건 아니지만 내키지가 않았어요. 유물을 가지고 온 중간상인이 하도 애원하는 바람에 소장하기로 했지요."

인정에 이끌려 거둔 유물이 대단한 작품으로 밝혀진 것은 며칠이 지나 호림박물관 자문위원들이 살펴보러 오고 나서였다. 15세기 초반에 제작된 이 분청사기 대접은 학자들 사이에서는 꽤 유명한 유물이었다. 1960년대 초반 잠시 세상에 알려졌다가 행방을 감추는 바람에 지난 30년간 도자사학계에서도 비상한 관심을 갖고 소재를 찾고 있었는데, 사라졌던 유물이 다시 나타난 것이다.

학자들을 흥분시킨 것은 대접의 안쪽 바닥에 상감된 '공안恭安'이라는 글씨였다. '공안'은 조선 초기인 1400~20년에 잠시 존재했

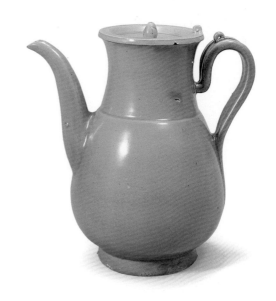

〈청자주자〉, 보물 1453호

던 관청인 '공안부'를 말한다. 이 글자 덕에 대접의 제작 연대가 명확해졌다. 작품 자체가 정교하지는 않아 수집가와 중간상인들에게는 하품으로 취급받았다. 하지만 박물관에 전시하기 위해서는 만듦새만이 아니라 학술적 가치도 중요했다. 이 대접은 분청사기를 전시할 때마다 유용하게 활용됐다.

보물 1453호 〈청자주자靑瓷注子〉와 보물 1457호 〈백자사각제기白瓷四角祭器〉도 나중에 가치가 확인된 작품이다. 둘 다 구입할 때만 해도 보물로 지정될 거라고는 생각조차 못했다. 〈청자주자〉는 처음 봤을 때는 크게 주목하지 않았다. 키가 작고 입구가 큰 주전자 중에는 청동기로 제작된 것이 상당수 있어서 이런 유사한 기형을 자주 보아왔기 때문이다. 하지만 청자 주자 중에 이런 모양은 흔치 않았다. 재질을 생각지 못했다는 것을 나중에야 알았다. 11세기에 제작된 유사한 기형의 청자 주자는 드물었다. 이 〈청자주자〉는 중국 월주요의 영향이 남아 있는 초기 청자로서 청자의 전개 과

<백자사각제기>, 보물 1457호

정을 이해하는 데 중요한 역할을 하고 있다.

〈백자사각제기〉 역시 꼭 구해야겠다는 마음은 없었다. 가격이 높지 않은 데다 중간상인과의 관계를 생각해서 거래에 응했을 뿐이다. 간혹 그런 일이 있었다. 오래 알고 지내온 중개인의 체면을 세워주기 위해서 또는 원활한 거래를 위해서 원치 않는 물건을 받아들이기도 했다. 사각제기는 그리 관심이 가는 유물은 아니었다. 전체적으로 비례가 잘 맞고 형태가 특이했으며 꺾쇠 모양의 굽이 밑바닥의 네 귀퉁이에 부착되어 있어 단아하고 세련된 모양새이긴 했다. 푸르스름한 광택도 나쁘지 않았지만 마음에 쏙 들지는 않았다. 하지만 작품의 가치는 시간을 두고 조금씩 드러났다. 도자기 제기에 대한 연구가 이어지면서 비슷한 형태의 제기가 없다는 사실이 밝혀졌다. 국내에 이런 모양의 백자 제기는 이 작품 한 점밖에 없었다. 사각제기는 귀한 신분이 됐다.

수집가에게 있어 국보나 보물급 유물을 손에 쥐거나 뜻밖의 명품을 낮은 가격으로 사들이는 순간은 빛나는 성취의 시간이다. 하지만 윤 회장에게는 처음으로 유물을 구매했을 때가 그보다 더 빛나는 순간으로 생생하게 남아 있다. 1971년 5월 26일이었다. 태어나서 처음으로 골동품을 샀다. 수집가 윤장섭으로서 내딛은 첫

호림, 문화재의 숲을 거닐다

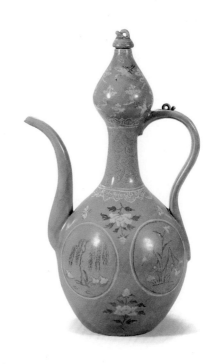

〈청자상감유로연죽문표형주자〉

걸음이었다. 그때 일은 1975년 3월 일기에 기록되어 있다.

"1971년 5월 26일 고미술품 중개인 양영복 씨에게 〈청자상감
유로연죽문표형주자靑瓷象嵌柳蘆蓮竹紋瓢形注子〉를 250만 원에 산 뒤
나의 유물 수집 생활은 시작되었다."

첫 수집품은 마음에 들었다. 작고 둥근 윗부분과 타원형의 아
래 몸체를 이은 표주박으로, 아름답고 산뜻했다. 첫 거래가 흡족했
던 그는 같은 거래상인 양영복 씨에게서 접시를 하나 더 샀다. 그
는 고미술계에서는 꽤 알려진 중간상인으로서 윤 회장이 고미술품
수집가로 성장해나가는 데 많은 도움을 주었다.

물론 40여 년 동안 이어진 수집 인생에 좋은 기억과 성공담만
있는 것은 아니다. 순간적인 판단 실수로 보물을 놓친 적도 있었
다. 현재 국립경주박물관에 전시되어 있는 〈도기기마인물형뿔잔〉

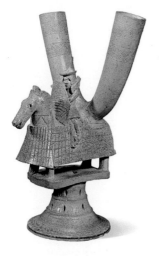

〈도기기마인물형뿔잔〉, 국보 275호, 국립경주박물관 소장

은 무장을 한 무사가 말을 타고 있는 모습을 표현한 높이 20여 센티미터의 부장품이다. 교과서에도 실려 전 국민이 알고 있는 경주 금령총의 〈도기기마인물형뿔잔〉에 견줄 만한 명품이다. 1970년대 초반 한 중간상인이 〈도기기마인물형뿔잔〉을 가져와 구매 의사를 타진했다. 가격은 1650만 원이었다. 몇몇 전문가에게 물어본 결과 가품 같다는 의견이 나왔다. 결국 사지 않고 돌려보냈는데 나중에 대구의 수집가 이양선 선생의 손에 들어간 뒤 국보로 지정되었다. 작품은 이 선생이 별세하기 전에 국립경주박물관에 기증해 현재에 이르고 있다.

가품을 구입한 경험도 있다. 아무리 조심한다고 해도 완벽히 걸러내는 건 불가능했다. 한번은 청동은입사靑銅銀入絲정병을 한 점 구했는데 가품으로 드러났다. 모조 청동제품을 전문으로 취급하는 기술자가 아예 속일 목적으로 만든 물건이었던 것이다.

통일신라시대의 석등인 줄 알고 가품 석등을 구입한 적도 있다. 해가 흐를수록 덧씌워진 돌가루가 빗물에 씻겨나가면서 안쪽

의 새 대리석이 드러났다. 박물관 식구들은 빗물에 씻겨 말끔해진 대리석을 보고 깜짝 놀랐던 순간의 충격을 아직까지 잊지 못하고 있다. 한번 사기를 당하고 나면 후유증이 꽤 오래간다. 신뢰가 깨지고 의심과 불안이 부풀어올라 정상적인 거래가 힘들어진다. 이 때문에 많은 수집가가 가품이 많고 신뢰가 부족한 우리나라의 골동품 거래 풍토를 개탄한다.

전시회를 수백 번 보는 것보다 제 주머니를 털어 미술 작품을 한 점 사는 게 안목을 키우는 데 더 도움이 된다는 말이 있다. 자신의 것을 내걸었을 때 비로소 감상은 관찰을 넘어 체험의 영역으로 확대된다. 40년 넘게 유물을 수집해온 윤 회장에게도 쌓인 세월만큼 안목과 식견이 생겨났다. 수업료는 톡톡히 치렀다. 가품도 사보고, 고민하다가 세기의 명품도 놓쳐보았다. 그래서 감식안만큼은 웬만한 학자에게 뒤지지 않는다고 자부하게 되었다.

거래의 원칙은 '수집가론'이라고 불러도 좋을 수준으로 발전했다. 윤 회장은 소장자가 값을 부르면 절대 낮추지 않는다. 중간상인과는 흥정을 하지만 지나치게 가격을 낮추는 실례는 범하지 않는다. 대신 능력이 닿지 않는다고 생각되는 물건은 깔끔하게 포기한다. 가능하면 수수료는 후하게 지불하여 상인을 대접해준다. 그래야 좋은 물건이 생겼을 때 먼저 연락을 받을 수 있다. 한번 거래한 중간상인과는 오랫동안 신뢰를 쌓는다. 1970년대 중반 이후 전적류에 관심을 두면서 교류하게 된 최길동 씨 같은 이가 대표적이다. 윤 회장은 그에 대한 애정과 고마움을 회고록《한 송도인의 문화재 사랑》에 언급해두었다.

"최길동 씨는 학력도 별로 높지 않고 고미술품을 특별히 공부하지도 않았는데 전적류에 대한 식견과 이해 그리고 애정은 전문가를 뺨치는 수준이었다. 그는 좋은 전적을 구하면 끌어안고 잘 정도로 깊은 애정을 가지고 있었다. 그의 소개 덕에 고려시대 초조대

장경과 재조대장경, 사간본寺刊本, 조선 초기의 수많은 목판본과 활자본 등 호림박물관이 자랑하는 전적류를 대부분 구입할 수 있었다. 최길동 씨는 많지 않은 나이에 세상을 떠났는데 지금도 박물관에 전시된 전적류를 보면 늘 그를 생각하게 된다."

혼자만 보면
무슨 재민겨

구순의 노老 기업가는 단정한 흰색 드레스 셔츠에 짙은 빛깔의 면 바지를 입고 있다. 열쇠 꾸러미가 허리춤에서 짤랑댄다. 1959년 종로 혜화동에 터를 잡은 후 54년째 같은 곳에 있는 자택의 대문 열쇠다. 초인종을 누르고 누군가 달려 나오는 작은 절차와 치레도 싫은 것이다. 그는 호림 윤장섭 성보문화재단 이사장이다.

2012년 7월초 서울 강남구 신사동의 호림박물관 신사분관 사무실. 윤 회장은 탁자 위에 놓인 항아리들을 그윽한 눈길로 바라본다. 19세기 청화백자 하나, 달항아리 하나, 분청사기 둘. 이렇게 네 점이다. 도자기를 이리저리 돌려보던 손길이 청화백자에 가더니 오래 머무른다. 오늘 윤 회장의 눈길을 잡아끈 주인공은 청화백자인가 보다. 가격이 3억 원이라고 했던가. 조금 높은 듯하지만 욕심이 났다. 수집가 42년차. 그는 갖고 싶다는 마음이 얼마나 소중한 것인지 알고 있다. 값보다 중요한 건 마음이 이어주는 인연이다. 만약 오늘 호림박물관이 이 청화백자를 식구로 들인다면 그 인연은 자신이 세상을 떠난 후에도 오랫동안 이어지게 될 것이다.

생각할수록 골동품은 참 재미있는 물건이다. 흔치 않기에 구입하기 어렵고 오래된 까닭에 깃든 사연도 가지가지다. 유물을 지긋이 오래 바라보다 보면 이야기가 들린다. 사연에 귀를 기울이고 있노라면 한나절이 훌쩍 지나간다. 박물관 사무실 탁자 위에 올라온

이 수백 년 된 도자기의 살짝 묵은 빛깔에는 얼마나 많은 이야기가 담겨 있을까. 저 푸른빛을 사랑했을 어느 조선 선비의 마음에 가 닿을 듯도 하다. 노 수집가의 가슴은 청년처럼 뛴다.

호림박물관 소장품 중 윤 회장이 보지 않고 결정한 유물은 없다. 호림박물관이 소장하게 되든 그렇지 않든 모든 유물은 윤 회장의 매서운 눈을 거친다. 그렇다고 독단적으로 결정하는 것은 아니다. 구입 결정은 집단적으로 이뤄진다. 중개인이 유물을 가지고 오면 학예실에서 1차 검토를 하고, 복수의 자문위원이 검증한 뒤 보고서를 작성한다. 보고서를 토대로 윤 회장과 오윤선 호림박물관 관장, 학예실 직원이 모여 난상토론을 벌인다. 최종 결정은 그 후에 내려진다. 여러 단계를 거침으로써 객관적인 판단을 담보하고 독단을 피하려는 시도이다. 거래 원칙도 분명하다. 도난이나 도굴이 의심되는 유물은 절대 거래하지 않는다. 아무리 탐나는 유물이라도 출처가 확실하지 않으면 거절한다. 반드시 등록된 가게가 있는 중개인과만 관계를 맺는다. 이렇게 까다로운 검증 구조 덕에 호

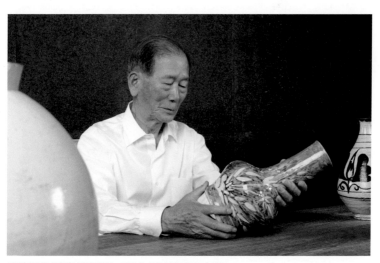

사무실에서 유물을 들여다보는 윤장섭 성보문화재단 이사장

림박물관은 유물을 소장하는 과정과 관련하여 구설에 오른 적이 거의 없다.

매주 토요일마다 윤 회장은 오전 10시쯤 신사동 사무실에 도착한다. 1988년 12월에 취임한 이래 벌써 25년째 박물관을 맡아 운영하고 있는 오윤선 관장이나 학예실 직원들이 못 미더워서 그러는 게 아니다. 유물을 보고 만지고 사들이는 일은 구순의 수집가인 윤 회장을 지탱해주는 삶의 에너지다.

토요일 일과는 이렇다. 혜화동 자택을 걸어 나가 4호선 혜화역에서 전철을 탄 다음 2호선에서 다시 7호선으로 갈아탄 뒤 강남구청역에 내린다. 강남구청역에서 박물관까지 직원이 운전하는 차량을 이용하는 게 그가 받는 유일한 도움이다. 계단을 오르내리고 전철을 갈아타는 일은 혼자 해낸다. 지하철 운임은 부자든 가난한 사람이든 만 65세 이상 노인에게는 공평하게 무료다. 기름 값을 아끼고 운전기사도 쉬게 하고 덤으로 운동까지 할 수 있는데 굳이 자가용을 탈 이유가 없다.

평일에는 매일 소공동 사무실로 출근한다. 오전 5시에 일어나 정원에 물을 주고 늦어도 점심 무렵까지는 사무실에 나가 앉는다. 출근길 교통수단 역시 전철이다. 아무리 말려도 전철을 타고 다니는 할아버지 때문에 아들, 며느리, 손자까지 걱정이 많다. 구순 노인의 건강을 누가 장담하느냐고 자식들이 아우성쳐도 윤 회장은 고집을 꺾지 않는다.

"모든 면에서 낭비하지 않고 검소하게 사는 게 내 신조예요. 무리하지 않으면서 조금씩 평지에서 걸으면 그것만큼 건강에 좋은 것도 없고. 나는 아무렇지도 않은데 애들이 걱정을 많이 해요. 혼자 못 다닐 지경이 되면 어련히 내가 먼저 자가용 타겠다고 할 텐데."

윤 회장의 검약 정신은 가정 밖에서도 유명하다. 《나의 문화유산답사기》의 저자이자 문화재청장을 지낸 미술사학자 유홍준 교

수가 전하는 관련 일화는 이렇다. 2011년 유 교수가 재직하고 있는 명지대학교에서 윤 회장에게 명예박사 학위를 수여했다. 총장이 학위증을 전달하자 손자들이 축하 꽃다발을 들고 단상으로 올라왔다. 손자들로부터 꽃을 받으며 윤 회장이 혼잣말을 중얼댔다.

"아, 왜 이렇게 쓸데없이 꽃을 많이 꽂았어. 아깝게."

그때 상황을 유 교수는 이렇게 회고한다.

"옆에서 그 얘기를 듣고 배꼽을 잡고 웃었어요. 기업체를 몇 개나 운영하고 국보나 보물을 몇십 점이나 수집한 분이 그렇게 말을 해요. 절약 정신은 호림 선생이 최고예요."

이희관 전 호림박물관 학예실장은 소공동에 있는 윤장섭 회장의 사무실에 처음 찾아가던 때를 기억했다. 윤 회장은 유물을 들고 온 초짜 학예사를 항상 사무실 옆 칼국수 집에 데려갔다. "지금으로 치면 오륙천 원짜리 칼국수를 팔던 식당인데 늘 거기서 점심을 드셨어요. 남대문 시장에서 산 만 원짜리 구두도 기억나요. 회장님, 그 신발 아마 몇 년은 신으셨을 걸요."

지금도 윤 회장은 이면지를 잘라서 묶은 것을 메모지로 쓴다. 이면지를 함부로 버리는 직원에게는 불호령이 떨어진다. 만약 그렇게 모은 돈을 개인적 치부에 쓰거나 자식들에게 물려주기 위해 숨겨뒀다면 직원들이 뒤돌아서서 구두쇠라고 욕했을지도 모른다. 하지만 윤 회장은 그렇게 아낀 돈으로 유물을 구입했다. 또 그렇게 구한 유물을 호림박물관을 위해 남김없이 내놓았다. 그래서 함께 일했던 박물관 직원들도 마냥 좋지만은 않았을 상사의 절약 습관에 대해 존경심을 감추지 않는다. 호림박물관 직원이었던 이는 이렇게 말한다.

"만약 회장님이 조금 여유가 생겼다고 돈을 막 썼으면 지금의 호림박물관이 존재할 수 있었겠어요? 그렇게 아껴서 박물관을 세웠으니 멋지다고 생각해요."

호림, 문화재의 숲을 거닐다

다음은 오 관장의 말이다.

"성공한 기업인인데도 호텔에서 음식을 드시는 걸 굉장히 아까워하세요. 하지만 만약 마음에 쏙 드는 유물이 있다면 몇억 원쯤 내놓는 것은 아깝지 않다고 생각하는 분이에요. 그러니까 개인 주머니를 털어 산 유물을 아무렇지도 않게 박물관에 내준 거죠. 내 입에 들어가는 만 원은 아까워하면서 남에게 줄 유물 구입비는 하나도 아깝지 않게 생각하세요. 돈에 대한 계산법이 보통 사람하고는 아예 달라요."

윤 회장을 아는 사람들은 "그의 첫 번째 자식은 호림박물관"이라고 입을 모아 말한다. 그에게 문화재 한 점 한 점은 자식같이 소중한 존재다. 그렇게 애지중지하는 소장품이지만 소유권은 성보문화재단에 넘겼다. 가족에게 물려주기 위해서 특별히 아끼는 유물 몇 점쯤은 남겨둘 만도 하지만 "좋은 유물일수록 꼭 박물관에 있어야 한다"라며 내보냈다.

도자 전문가인 윤용이 명지대학교 미술사학과 명예교수가 윤 회장에 대해 이야기할 때 자주 언급하는 일화가 있다. 호림박물관을 개관할 무렵, 윤 회장은 혜화동의 이층집 전체에 가득 차 있던 문화재 800여 점을 세 차례에 걸쳐 성보문화재단에 기증했다. 당시 유물 목록을 작성하고 옮기는 걸 도와주기 위해 윤 교수가 혜화동 자택을 몇 차례 방문했다. 윤 회장은 식사나 차를 내오기 위해 부인이 자리를 비울 때면 윤 교수를 채근했다. "내자가 보기 전에 저기 구석에 놓인 도자기부터 먼저 챙기시오." 아내가 예쁘다고 빼놓은 자기 몇 점까지 다 가져가라고 보챈 것이다. "한국의 소장가 중에 이런 사람은 한 명도 없을 겁니다"라며 윤 교수는 혀를 내둘렀다.

윤 회장은 자신이 한 일이 특별히 놀랄 만한 것이라고 생각하지 않는다. 자랑거리라고 여기지도 않는다. 박물관을 세워야겠다

고 결정한 것은 단지 "유물 숫자가 많아져서 집에 다 보관할 수 없었기 때문에", "집 안에 놓고 보는 건 별로 관심이 없어서", "영구히 보존해서 후손들이 다 보면 좋지 않겠느냐"라는 생각에서였다고 한다. 그저 마음 가는 대로 했을 뿐이라는 설명이다.

그러고 보면 이상한 일이었다. 거액을 주고 산 유물을 집 안에만 둔다고 생각하면 기쁘지 않았다. 어떤 이는 명품 청자 한 점만 손에 쥐면 자다가도 벌떡 일어나 쓰다듬는다고 하는데, 그에게는 '내 집'에 두고 보고 싶다는 소유욕이 없었다. 혼자 보는 건 재미가 없었다. 구입할 유물을 살펴볼 때마다 박물관 진열장에서 조명을 받고 있을 작품의 미래를 상상했다. 자신이 구한 멋진 유물 앞에 관람객이 발걸음을 멈추는 장면을 떠올리면 가슴이 설렜다. 자식에게 항아리 한 점 물려주는 일이 왜 즐거운 일인지 이해할 수 없었다. 자신이 세상을 뜬 뒤에도 유물은 여전히 살아남아 후손들을 만난다고 생각하면, 그래서 유물이 자식과 손자 세대를 넘어 후대로 이어진다고 상상하면 행복했다. 내 손에 꼭 쥐고 있겠다는 욕심은 부질없다고 믿었다. 박물관에 두고 여러 사람이 같이 볼 수 있다면 그게 기쁨이라 여겼다.

규모 있는 국내 사립박물관 중 문화재단을 만들어 운영하는 곳은 많지 않다. 재단을 설립한 경우에도 유물 가운데서 명품은 개인이 소장하는 경우가 많다. 당대에는 개인 소유와 재단 소유의 차이가 크지 않을 수 있다. 하지만 창립자가 세상을 떠나면 박물관의 운명은 천양지차로 벌어진다. 고가의 유물을 개인이 물려받으면 천문학적인 상속세를 물어야 하는데, 그 자금을 마련하기 위해서는 결국 유물을 팔아야 한다. 이율배반 같지만 그게 현실이다. 어렵게 모은 유물이 그렇게 뿔뿔이 흩어져 팔려나가곤 한다.

선친의 유지를 지키지 못하는 후손만 탓하기도 어렵다. 문만 열어놓는다고 해서 박물관이 유지되는 건 아니다. 매년 새로운 유

물을 사들여야 하고 전시를 기획해야 하고 꾸준히 연구도 해야 한다. 호림박물관만 해도 신림본관과 신사분관에서 일하는 직원을 합하면 스무 명이 넘는다. 물론 정부 지원금은 한 푼도 없다. 수장고를 유지하거나 관람객이 최상의 환경에서 전시를 볼 수 있도록 시설을 유지하고 관리하는 데도 돈이 든다. 입장료 수입만으로 감당할 수 있는 수준이 아니다.

윤 회장은 호림박물관을 설립하면서 이런 어려움을 예상했다. 그래서 아예 문화재단을 함께 세워 유물의 소유권을 넘기고 부동산과 유가증권 같은 수입원을 재단에 기부했다. 몇백 년이 흘러도 끄떡없는 박물관을 만들기 위해서는 자급자족이 가능한 재정 시스템이 필요했다. 윤 회장은 박물관을 유지하려면 기본 재산이 있어야 한다는 걸 진작에 이해하고 있었다. 그래서 아예 개인 재산을 박물관에 기증한 것이다. 자식들에게는 미리 선언했다.

"돈은 물려주지 않는다고 했어요. 대신 공부는 하고 싶은 만큼 하게 해준다고. 왜 그랬느냐. 글쎄요. 기업 이윤의 사회 환원이라는 말이 있잖아요. 배웠으니까 배운 대로 실천을 해야겠다, 그렇게 결심했다고 할까요. 그래서 성보중고등학교를 세웠고, 유물을 모은 뒤에는 혼자 갖지 말고 공개해서 여러 사람에게 보여줘야겠다, 이런 생각을 했어요. 그러고는 그대로 해본 거지요. 좋은 의복을 입거나 좋은 음식 먹는 걸 삼가고 기업 이윤의 사회 환원을 실천해보자. 그렇게 생각하고 그대로 한번 해본 거예요."

수집가 윤 회장의 여정은 확실히 출발선부터 달랐다. 최순우, 황수영, 진홍섭 관장. 그를 수집의 길로 이끈 이들이 탁월한 미술사학자이자 박물관의 미래를 읽는 선견지명을 가진 문화 애호가였다는 건 분명 행운이었다. 윤 회장은 고미술에 대해 개인이 보고 즐기는 '골동품'이 아닌 후손을 위해 아끼고 보존해야 하는 '문화재'로 이해했다. 세 선배로부터 받은 교육의 영향이었다. 그 혜택

은 호림박물관의 관람객이 고스란히 누리고 있다.

"박물관에 다 기부하고 나니 섭섭하지 않으세요?"

언젠가 오윤선 관장이 윤장섭 회장에게 물었다.

"죽으면 내가 다 가져갈 수 있는 것도 아니고. 나는 하나도 섭섭하지 않다."

윤 회장은 무심하게 답했다. 오 관장이 다시 물었다.

"그럼 돈과 명예, 둘 중에 어떤 게 더 좋으세요?"

"당연히 명예지. 돈은 그냥 놓고 가지만 명예는 남는 거 아니냐."

윤 회장은 언론으로부터 인터뷰 요청을 수없이 받았다. 국내 3대 사립박물관의 창립자가 아닌가. 하지만 대부분 거절했다. 지금도 인터뷰 요청이 들어오면 "뭐 한 일이 있다고"라며 손사래를 친다. 그도 명예를 소중히 여기는 사람이다. 다만 그가 원하는 명예는 세상의 기준과 조금 달랐다. 나서서 자랑하며 얻는 명예는 원하지 않았다. 제 입으로 잘한 일을 떠들고 싶은 마음도 없었다. 남들

명지대학교 명예 미술사학 박사 학위 수여식

호림, 문화재의 숲을 거닐다

이 먼저 인정하고 마음으로 존경하는 명예를 갖고 싶었다.

그는 평소 성품처럼 모든 것을 조용히 받아들였다. 어느 날 박물관을 찾은 윤 회장은 오 관장에게 불쑥 메달을 내밀었다. 오라고 해서 갔더니 주더라는 것이다. 살펴보니 국민훈장목련장이었다. 여럿이 가는 것이 불편하다면서 혼자 다녀온 것이다. 박물관 안에서는 난리가 났다. 어찌 이런 중요한 자리를 혼자 다녀오신 것인지……. 하지만 윤 회장은 조용히 말씀하신다. "그게 뭐 중한 일이라고." 결국 사진 한 장만이 남아 그날을 기념하고 있다. 이후 윤 회장은 우리나라 문화재를 수집하여 일반에 알린 공헌을 한 번 더 인정받아 은관문화훈장을 받기도 했다.

2011년 9월 27일, 윤장섭 회장은 명지대학교로부터 또 다른 명예의 징표를 받았다. 명예 미술사학 박사 학위라는 얇은 종이 한 장! 하지만 그에게는 의미가 컸다. 열아홉 살 때인 1940년에 개성공립상업학교를, 1943년에는 3년 과정의 보성전문학교 상과를 졸업한 뒤 63년 만에 받는 학위였다. 해방 후 철도 공무원 생활을 하다가 청산할 무렵 공부를 더 하고 싶어서 서울대학교에 등록금을 낸 적도 있지만, 한 집안의 가장인 그가 학생이 되는 일은 쉽지 않았다. 학업으로 향하는 마음을 어렵게 접었다. 하지만 배움이란 게 학교에서만 이뤄지는 것은 아니었다. 윤 회장은 호림박물관을 통해 오랫동안 접어둔 꿈을 이루었다. 그가 받은 명예 미술사학 박사 학위는 당장의 욕심을 내려놓으면서 얻게 된 평생의 성취이다.

2

호림

문화재의 숲을
거닐다

강남에 핀
박물관 꽃

호림아트센터

거대한 쐐기들이 서울 강남 거리로 수직 낙하한다. 선사시대 빗살
무늬를 닮은 쐐기들이다. 강남 거리에서 목도하는 빗살의 낙하는
뜻밖의 장관이다. 호림박물관 신사분관은 서울 강남을 가로지르는
도산대로 한가운데에 위치해 있다. 명품관과 카페가 즐비한 대한
민국 소비문화의 심장부, 그곳에 홀연히 나타난 선사시대 빗살무
늬! 그것은 최첨단의 높은 빌딩 거리에서 가장 오래된 것들이 내는
낮은 소리이다.

강남 번화가에 박물관을 짓겠다는 생각은 그 자체로 파격이
자 모험이었다. 호림박물관의 모체는 서울 관악구 신림동에 있다.
중고등학교로 둘러싸인 호젓한 주택가에 위치한 신림본관은 화려
하지는 않되 단정하고 반듯한 전시로 호평을 받아왔다. 신림동 호
림박물관의 분위기를 기억하는 이들에게 새로 등장한 신사분관은
'일탈'처럼 느껴졌다. 튀는 건 번화가에 박물관을 짓겠다는 발상만
이 아니었다. 디자인의 대담함 역시 파격적이었다.

신사동에 자리한 호림아트센터는 지상 15층 오피스동과 지상
5층 박물관동, 두 건물을 연결하는 지상 3층 건물 등 세 채가 하나
의 타운을 이루는 대형 복합건물이다. 그중 5층짜리 박물관동이
바로 호림박물관 신사분관이다.

이 세 채의 건물 외관에서 눈길을 사로잡는 것은 역시 지상 15

호림, 문화재의 숲을 거닐다

층 오피스동의 황동색 외벽을 장식한 쐐기무늬다. 외벽 전체에 걸쳐 V자를 반복해 그리면서 떨어지는 쐐기들의 정체는 사실 창이다. 건물의 안과 밖이 소통하는 창문은 과거와 현재가 소통하는 박물관의 기능과 역할을 상징한다.

15층 건물 옆으로 연꽃의 봉오리처럼 단정하게 앉아 있는 호림박물관 신사분관은 호림아트센터의 부속 건물이지만 타운 전체의 콘셉트를 규정하는 데 큰 역할을 하고 있다. 포개진 꽃잎처럼 켜켜이 벽을 친 연꽃 이미지는 강남 속 박물관이라는 모순에서 출발했다. 호림아트센터의 설계를 맡은 테제건축사무소 유태용 대표이사의 표현을 빌리자면 "강남 소비문화라는 진흙탕"을 생각케 하는 "문화 게릴라"인 셈이다.

"신사동과 압구정동은 다이내믹한 문화의 중심지이면서 한편으로는 소비와 욕망이 뒤엉킨 진흙탕 같은 공간입니다. 소비문화라는 진흙탕 속에서 박물관은 죽은 자의 것을 말해야 하지요. 앞서 산 자들이 남긴 흔적으로 살아 있는 이들에게 말을 거는 공간이 박물관입니다. 망자亡者의 것을 어떻게 산 자와 소통시킬 것인가. 그래서 생각한 게 연꽃이에요. 진흙탕에서 아름답게 피어올라 더러운 것을 정화시켜주는 존재가 연꽃 아닌가요? 주류에 반기를 드는 반항적인 문화 게릴라일 수도 있고……." 유태용 대표는 호림아트센터의 출발점을 이렇게 풀어나갔다고 했다.

선사先史의 추상 무늬와 불가佛家의 연꽃! 호림아트센터의 건축을 규정짓는 모티브는 이 두 가지이다. 중국 상하이박물관은 고대 청동 그릇의 모양을 그대로 본떠 만들어졌다. 박물관의 기능과 컬렉션의 성격 및 주요 유물을 한 점의 문화재로 표현한 상하이박물관의 방식이 직설법이라면, 쐐기를 동원한 호림아트센터의 소통 방식은 간접화법에 가깝다. 방대한 토기 컬렉션이라는 호림박물관의 강점을 내세우되 고대의 시간을 떠올리게 하는 추상 무늬를 활

빗살무늬 토기를 모티브로 한 호림아트센터

용하는 지적인 우회로를 택한 것이다. 대한민국 강남 한복판에 자리한 박물관으로서 그 자체로 연꽃과 같은 존재이길 바라는 염원을 담았다.

호림아트센터는 새로운 건축자재들의 실험장이 되었다. 사용된 건축자재의 70~80퍼센트가 대한민국 건물에서는 쓰인 적이 없는 것들이다. 가장 파격적인 재료는 자개였다. 박물관동 앞에 꽃잎이 포개지는 것처럼 벽을 세우고 전면을 자개로 덮었다. 바람이나 비 같은 외부 요인에 민감한 자개의 약점은 유리를 덧대는 것으로 해결했다. 사용된 자개의 양만 장롱 50개를 만들 수 있는 분량이었다. 대형 자개로 외벽을 만드는 것은 세계 최초의 시도였다. 재료비는 많이 들었지만 자개벽이 대형 건물에 의무적으로 설치해야 하는 공공예술품으로 인정받으면서 결과적으로는 돈을 아끼게 됐다. 대형 건물의 외부 조각 대신 설치작품으로 건물의 일부를 소화했으니 두 마리 토끼를 한 번에 잡은 셈이다. 유 대표는 "자개라는

호림아트센터 컨셉 스케치(윗면)

아주 강력한 물성을 건축자재로 활용하는, 기술적으로 굉장히 어려운 일을 해냈다는 점에서 특히 자랑스럽다"고 말했다.

건물 내부 벽면에는 유리에 패브릭을 접합하는 특허 기술을 최초로 사용했다. 오피스동 1층 로비 엘리베이터 벽은 실크 위에 유리를 덮어 마감했다. 처음 보는 재료 덕에 호림아트센터는 종종 '돈을 쏟아부은 사치스러운 건물'이라는 오해를 받는다. 하지만 실제 건축비는 예상외로 낮다. 국내외의 박물관 평균 건축비와 비교하면 비교적 저렴하게 설계되었다는 게 건축사무소 측의 설명이다.

테제건축사무소의 이정학 소장은 "건축자재는 화재 같은 안전상의 문제 때문에 3년간 공인된 실험 결과가 있어야 사용할 수 있습니다. 호림아트센터에 사용된 새로운 재료는 모두 그런 실험을 거쳤지요"라며 "남과 다른 재료, 새로운 자재를 쓰고 싶다는 디자이너들의 욕구가 얻어낸 수확"이라고 말했다. 나머지 건물 외벽도 황동색의 아노다이즈드anodized 알루미늄에 돌, 유리를 섞어서 만들었다. 새로운 재료의 실험은 건축물에서 재질의 충돌과 조화가 형태만큼이나 중요하다는 믿음이 있었기에 가능했다. 악기의 재료가 음색을 결정하듯 건축물에서도 재료들이 내는 개성이 어우러져 공간이라는 화음을 빚어낸다. 각기 다른 재질의 매력은 햇빛이 사

라지는 밤에 극대화된다. 불규칙하게 분할된 여러 재질의 외벽에 도심의 빛이 부딪히면 건물은 마치 비디오아트처럼 다채롭게 빛난다. 유태용 대표의 말을 좀 더 들어보자.

"호림아트센터는 형태보다 재질을 더 많이 고려한 건물이에요. 관람객이 각각의 재료가 내는 공간의 소리를 듣길 바라는 마음으로 건물을 설계했습니다. 그게 박물관의 정신, 박물관이 내는 소리이자 앞서 산 사람들의 이야기가 된다면 더욱 의미가 클 거라고 믿습니다."

호림아트센터는 개성적인 건물이긴 하지만 외향적이라고 말하기는 어렵다. 되레 목소리가 낮고 겸손한 이웃에 가깝다. 옆 건물과의 관계를 보면 이런 성향은 더 분명해진다. 호림아트센터의 왼편에는 김석철 건축가가 설계한 씨네시티가 서 있다. 호림아트센터는 더 높고 화려한 디자인으로 먼저 생긴 씨네시티를 압도하는 대신 오피스동이 씨네시티에 살짝 기대어지듯 낮게 세워졌다. 경쟁보다 조화를 택한 것이다. 두 건물이 물 흐르듯 자연스럽게 이어져서 간혹 씨네시티와 호림아트센터를 한 건물로 착각하는 이들도 있다.

잘 알려지지 않은 호림아트센터의 건축적 장점 하나. 강남 일대를 걷다가 지진이 나면 무조건 호림아트센터로 달려가면 된다. 호림아트센터는 지진 규모 8 이상에도 견딜 수 있도록 내진 설계되어 강남 일대에서 가장 안전한 빌딩 가운데 하나다. 물론 진열대에 즐비한 국보와 보물을 보호하기 위해서다.

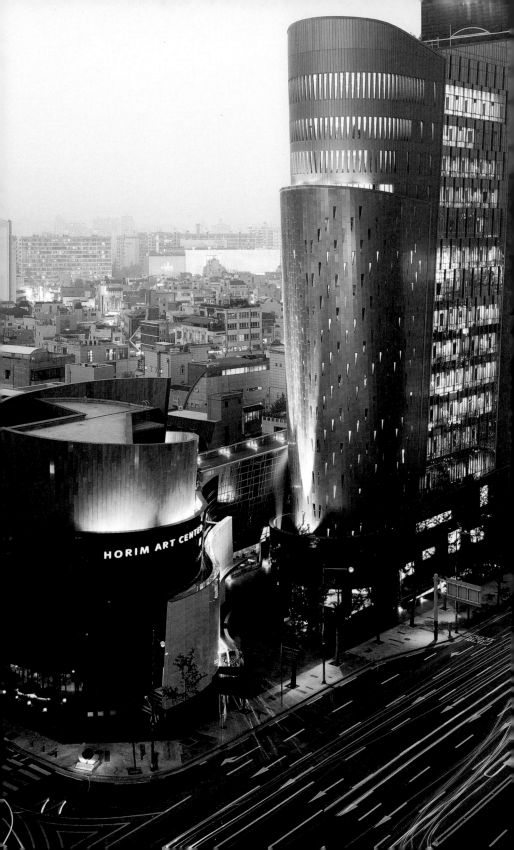

역사와 미학의
경계를 허물다

토기 전시

신사분관에서 열린 〈호림박물관 개관 30주년 특별전 토기〉(2012.
3. 28~9. 28)는 고미술과 현대미술의 경계를 허문 갤러리형 유물 전
시회로 회자되었다. 유물이나 작품을 전시하는 박물관과 갤러리를
구분하는 것 중 하나는 전시품을 보호하는 유리막이 있고 없음일
것이다. 특히 문화재는 유물의 훼손을 막기 위해서라도 대체로 유
리 진열장에 넣어 전시하곤 한다. 2012년 〈호림박물관 개관 30주
년 특별전 토기〉는 '유리 케이스 안 유물'이라는 통념에 도전하여
토기를 새로운 미학적 관점으로 만날 수 있게 해주었다. 〈배모양
토기[舟形土器]〉, 〈토기조형장식호土器鳥形裝飾壺〉, 〈토기합土器盒〉 등
300점에 달하는 1~9세기 토기가 전시되었다.

특히 '토기土器, 대지를 놓다'를 주제로 한 제3전시실은 유리
없이 유물을 진열하기 위해 기획 단계부터 건축가와 협업했다. 대
지를 형상화한 모래 구조물 위에 토기를 놓고 천장에 비치도록 고
안했다. 유물 자체만이 아니라 공간과 배치 방식까지 고민한 전시
는 문화재와 관람객의 만남을 설치미술의 경지로 끌어올렸다. 오
윤선 관장은 이런 파격에 대해 "현대와 소통하려는 노력이자 현대
적인 것들이 집결해 있는 신사동이기에 할 수 있는 실험"이라고 자
평했다.

신사분관의 실험이 있기 전까지 호림박물관은 '연구자만' 사랑

호림, 문화재의 숲을 거닐다

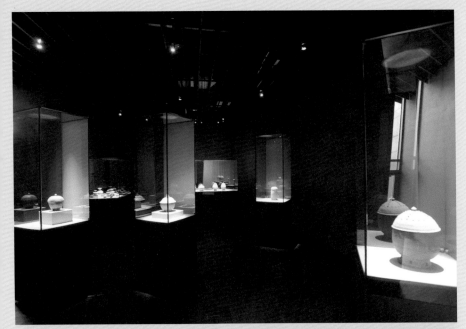
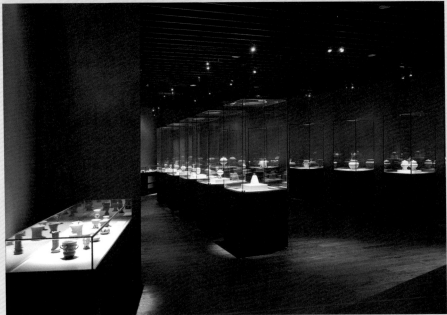
2012년 〈호림박물관 개관 30주년 특별전 토기〉 제2전시실

하는 박물관이었다. 연구자 사이에서는 명성이 높았다. 국보급 명품이 즐비한 데다 소장품을 공개하는 데 인색하지 않아 학자들이 언제든 실물을 보고 연구할 수 있었다. 반면 대중적 인지도는 낮은 편이었다. 관악구 신림동이라는 외진 입지와 부족한 홍보 탓이었다.

신림본관과는 별도로 2009년 강남 도산대로에 신사분관을 새로 개관한 것은 학계의 명성과 대중적 인기 사이의 괴리를 해소하려는 시도였다. 유동 인구가 많은 강남을 기반으로 삼아 일반 사람들에게 먼저 다가가고자 한 것이다. 〈호림박물관 개관 30주년 특별전 토기〉로 승부수를 던졌다. 결과는 성공적이었다. 기본에 충실하되 파격을 감행한 실험 정신은 전문가들의 인정과 대중의 찬사를 동시에 끌어냈다.

무엇보다 토기를 고고학적 연구 대상에서 미학적 관람의 대상으로 '신분 상승'시켰다는 점이 특별했다. 이번 토기 특별전의 목적은 교육하는 것이 아니라 토기의 미학을 알리는 것이었다. 전시를 기획할 때부터 '어떻게 하면 토기의 시대와 출토지를 일목요연하게 전달할까'를 고민하는 대신 '어떻게 토기를 배치하면 가장 아름다울까'를 고민했다. 호림박물관의 전시가 여느 박물관과 다른 지점이었다. 전시를 관람한 이들은 입을 모아 "토기가 이렇게 예쁜 것이었느냐?"라고 되물었다.

사실 토기는 호림박물관의 강점 분야이기도 하다. 그동안 토기전은 국립중앙박물관의 〈한국의 선先원사 토기전〉(1993), 〈한국 고대 토기전〉(1997~1998)처럼 시대별·출토지별 전시가 모범 답안으로 여겨졌다. 고려청자나 조선백자가 고미술품의 하나로 감상 대상이 되어온 것과 달리 토기는 미적 평가의 대상이 된 적이 없었다. 이런 관행을 깬 게 2001년 호림박물관의 〈한국 토기의 아름다움, 소박함과 추상미의 조화〉 특별전이었다. 이 전시는 토기의 출토지나 시대를 구분하는 고고학적 접근에 머물던 시각을 미학적 차원으로 끌어

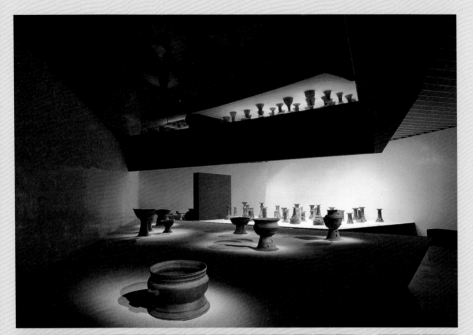

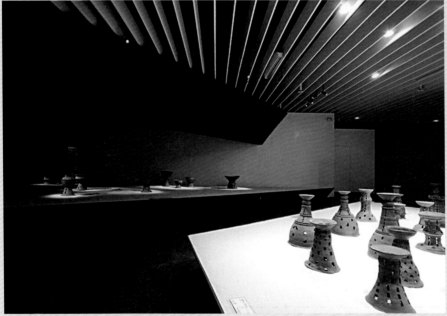

2012년 〈호림박물관 개관 30주년 특별전 토기〉 제3전시실

올림으로써 개안開眼의 기회를 준 전시로 평가받았다.

관례를 깬 전시 방식을 두고 불평하는 사람이 없었던 건 아니다. 출토지와 시대 구분 같은 상세 정보가 다른 전시에 비해 충실하지 않아 불친절하게 느껴졌다는 관람평도 있었다. 하지만 불만보다 많았던 건 토기의 아름다움을 재발견했다는 찬사였다. 관람객의 호응은 실험을 이어나갈 수 있는 힘이 됐다.

오 관장은 관람객에게 유물을 프레젠테이션하는 호림박물관만의 방식에 대해 단호한 입장을 밝혔다. "토기에 대해 공부하고 싶으면 도록을 보거나 국립중앙박물관을 방문하면 됩니다. 남들이 하는 걸 우리까지 따라할 필요는 없지요. 사립박물관에는 사립박물관만의 색깔이 있어야 하잖아요. 토기는 왜 미학적 감상의 대상이 될 수 없나, 질문은 거기서 출발해요. 토기 특별전을 통해 청자나 백자만이 아니라 토기도 아름다울 수 있다는 걸 보여주고자 했습니다. 성과도 있었다고 생각합니다."

1985년 당시 호림미술관 소장 토기를 선보인 토기 특별전

호림, 문화재의 숲을 거닐다

호림박물관이 선보인 두 차례의 토기 전시는 단지 파격만으로 화제가 된 것은 아니다. 시대별·지역별·유형별로 빠짐없이 소장한 호림박물관의 토기 컬렉션, 즉 파격을 가능하게 한 탄탄한 토대가 전문가 사이에서 입소문에 올랐다. 보통 사립박물관은 자기를 청자, 백자 등 명품 위주로 수집한다. 한마디로 스타 위주 캐스팅인 셈이다. 반면 호림박물관은 그릇받침부터 뿔잔, 원반, 토우까지 또 미학적으로 완벽한 토기부터 깨진 토기 편까지 골고루 수집한다. 관객을 모으는 건 주연을 맡은 스타지만 조연과 엑스트라 없이는 이야기가 성립하지 않는다. 호림박물관의 명품 조연들은 토기전에서 제 역할을 백분 해냈다. 덕분에 관람객은 원삼국시대부터 통일신라시대까지 한반도 토기의 역사를 한눈에 조망할 수 있었다.

호림박물관 신사분관의 실험 중에서 〈Metal Sound Scape〉 기획전(2010. 1~3)도 기억할 만하다. 이 전시에서는 토기 특별전에 앞서 전시 유물을 덮는 유리 진열장을 없애는 것을 처음으로 시도

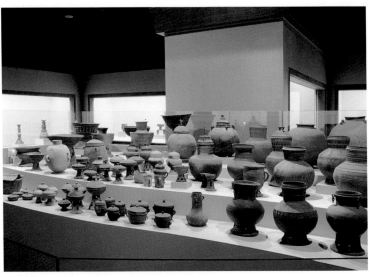

2001년 〈한국 토기의 아름다움, 소박함과 추상미의 조화〉

했다. 방식은 토기 특별전보다 반 보쯤 더 나아갔다. 고려시대의
금속공예 작품을 아예 현대의 설치미술과 접목시켰다. 설치미술가
인 지니서Jinnie Seo 작가는 청동종과 반자飯子(사찰에서 사람을 모으거
나 의식을 행할 때 쓰는 쇠북), 동경銅鏡(청동거울) 등 호림박물관이 소장
한 13세기 고려 유물 10점을 철조망 곳곳에 매달아놓음으로써 관
람객에게 유물의 본질과 만나는 시각적 체험을 제공했다.

여기에 대해 오윤선 관장은 이렇게 말했다.

"유리 진열장을 치운 걸 두고 '문화재가 훼손되면 누가 책임
지느냐'고 걱정한 이들이 많았다는 걸 알고 있어요. 중요한 유물을
무방비로 위험에 노출시켰다는 불만도 있었겠지요. 안전 문제는
물론 중요합니다. 하지만 유물을 관람객의 손이 닿지 않는 거리에
놓음으로써 안전 문제는 해결되었다고 생각합니다. 전통적인 방식
의 전시는 신림본관이 해왔고 계속 해나갈 거예요. 신사분관은 고
미술과 현대미술의 만남 같은 실험이 이루어지는 공간으로 발전해

2010년 유물을 철조망에 매단 〈Metal Sound Scape〉

호림, 문화재의 숲을 거닐다

나갈 겁니다."

신사분관은 틈새시장을 공략하는 데도 유능했다. 그 대표적인 전시가 〈흑자黑磁, 검은빛을 머금은 우리 옛 그릇〉 특별전(2010. 12~2011. 3)이었다. 흑자란 산화철이 다량 함유된 유약을 발라 구움으로써 표면이 검은색을 띠게 된 자기를 일컫는다. 우리 옛 도자기 가운데 가장 이색적인 그릇의 하나다. 중국과 일본에서는 독자적인 연구 분야로 인정받는 반면 국내에서는 청자나 백자에 밀려 상대적으로 홀대받았다. 국내에서 흑자에 온전히 주목한 전시는 거의 없었다. 흑자 컬렉션을 갖춘 박물관도 드물었다. 이런 상황에서 호림박물관의 흑자전은 11세기 고려의 흑자부터 시작하여 흑자의 전성기로 불리는 19세기 조선 흑자까지 소박하고 개성 넘치는 작품을 다양하게 선보여 서민의 도자 문화를 엿볼 수 있게 해주었다. 호림박물관의 특별전 이후 한동안 골동품 시장에서는 흑자가 대단한 인기를 끌었다. 호림박물관의 선구안과 저력, 뚝심이 맺은 결실이었다.

2010년 〈흑자, 검은 빛을 머금은 우리 옛 그릇〉

그 상가엔
뭔가가 있다

대치동 시절

"10여 년간 골동서화들을 수집하다 보니 집 안에 쌓이는 유물이 점점 늘어나 800여 점을 넘게 되었다. 우리 집을 방문한 손님들은 집 안 곳곳에 놓여 있는 유물들을 보고 부러운 눈치였지만 나로서는 차츰 걱정이 되기 시작하였다. 집 안에 문화재를 보존하고 관리한다는 것은 쉽지 않은 일일뿐더러 무엇보다 안전한 보관이 문제였다."(호림 윤장섭 회장 회고록《한 송도인의 문화재 사랑》중에서)

호림 윤장섭 회장이 미술사학계의 원로인 황수영, 최순우 전 국립중앙박물관 관장과의 인연으로 유물을 처음 수집하기 시작한 것은 1970년대 초반이었다. 한 수집가의 취미 생활이 개인적으로 감당할 수 있는 한계를 넘어서기까지는 그리 오랜 시간이 걸리지 않았다. 10년 만에 서울 종로구 혜화동 윤 회장의 자택에는 청자와 백자, 토기, 서화, 석물石物 같은 유물이 수북이 쌓였다. 수백 년에서 수천 년의 역사가 집 안을 가득 채웠다. 이걸 어떻게 보관하고 관리할 것인가. 걱정은 늘어만 갔다. 박물관 설립 계획은 이 무렵부터 머릿속을 맴돌기 시작했다.

윤 회장이 수집가의 길로 막 첫발을 내딛던 시절에는 사립박물관에 대한 사회적 인식이 높지 않았다. 그런데도 그에게는 유물을 모으기 시작한 초창기부터 자비로 구한 골동품조차 사회적 자산이라는 생각이 있었다. 골동품을 수집하는 데 개인적으로 많은

돈을 쓴 것은 사실이지만 결국 역사적인 유물은 개인의 재산이라기보다는 공공의 자산이 될 수밖에 없다"고 믿었다.

문화재를 공공에 되돌려주자면 박물관을 짓는 게 최선이었다. 수집한 유물이 800점을 넘어가면서 결심은 구체적인 청사진으로 발전했다. 기왕 할 일이라면 빠를수록 좋았다. 우선 재정 지원과 운영을 맡을 재단을 만들어야 했다. 허가권을 가진 문화공보부와 실랑이를 벌인 끝에 1981년 7월 29일 드디어 성보문화재단의 설립을 허가받았다. 다음 단계는 박물관을 수용할 만한 넓고 안전한 공간을 찾는 일이었다. 윤 회장은 서울 강남구 대치동에 있는 상가 3층에 990제곱미터(300평)를 임대해 박물관용 시설을 만들기로 했다. 온도 및 습도 조절 장치, 도난 방지 시스템, 특수 유리로 된 진열대 등 박물관에 필요한 시설은 한두 가지가 아니었다. 국내에 마땅한 전문 업체가 있는 것도 아니었다. 해외 전문가들까지 수소문한 끝에 건물 내부를 개조하는 작업이 시작됐다.

1982년 10월 20일 드디어 호림박물관이 일동통상 소유의 대치동 상가 건물 3층에서 문을 열었다. 전시실과 수장고, 연구실을 한 층에 모은 옹색한 임대 박물관이었지만, 수장고를 채운 유물의 질과 양만큼은 어느 박물관에도 뒤지지 않았다. 출범 당시 호림박물관이 소장한 유물 707건 835점 중에는 국보 179호 〈분청사기박지연어문편병粉青沙器剝地蓮魚紋扁瓶〉이 있었고, 이후에 문화재로 지정된 국보 222호 〈청화백자매죽문호白瓷青華梅竹紋壺〉, 보물 806호 〈백자반합白瓷飯盒〉도 있었다.

대치동 시절에는 주요 유물을 집중적으로 구매하고 학계에 소개했으며, 오늘날 호림박물관의 특징이 된 투명한 운영 시스템과 재정 구조의 토대를 마련했다. 성과가 적진 않았지만 임대 사립박물관의 한계와 어려움 역시 명백했다. 당시 호림박물관의 인지도는 형편없이 낮았다. 인근 아파트의 주민조차 늘 들락날락하는 상

가 3층에 무엇이 있는지 아는 이가 드물었다. 국보와 보물이 전시된 박물관이 있다는 사실은 동네 사람들에게 일종의 '비밀'에 가까웠다. 하루 관람객은 특별전이 열리는 기간에도 기껏해야 20명 내외였다. 관람객이 한 명도 없는 날도 있었다. 놀라운 일은 아니었다. 박물관에 대한 일반인의 인식이 극도로 낮은 때였다. 개인이 사재를 털어 사립박물관을 짓고 운영한다는 것의 의미를 이해하는 사람은 더욱 적었다. 당시 상가 건물 안에는 농축수산물판매점과 삼부비디오프로덕숀, 두산개발, 대양외국어경리학원 등이 있었다. 지금은 사진으로만 남아서 그 시절을 엿볼 수 있게 해주는데 다른 간판들 사이에 걸린 '호림미술관湖林美術館'이라는 한자 간판이 뜬금없어 보이기도 한다. 호림박물관은 개관 당시 호림미술관이라는 이름을 사용했고 얼마 후에 호림박물관으로 명칭을 변경하였다.

대치동에 있을 때 가장 어려웠던 건 역시 상가에 자리 잡은 박물관이라는 데서 오는 불편함이었다. 수백 년 혹은 수천 년의 시간

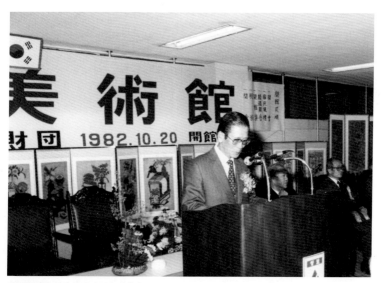

대치동 시절 당시 호림미술관 개관식

을 건너온 문화재는 외부 환경의 작은 변화에도 쉽게 손상되기 때문에 박물관에서는 화재나 누전, 누수, 단전 같은 사건 사고를 예방하고 관리하는 일이 매우 중요하다. 그래서 안전을 책임지는 관리 업무가 박물관에서 가장 중요한 일로 대접받기도 한다. 하지만 단독 빌딩이 아닌 상가 건물을 임대해 박물관으로 사용하던 당시에는 관리업무를 전담하는 팀이 따로 없었다. 그 역할을 대신 담당한 건 상가 관리실이었다. 오윤선 관장이 대치동 시절을 생각할 때면 제일 먼저 '매일 상가 관리하는 아저씨들과 함께 먹던 밥'을 떠올리는 데는 이유가 있었다.

각종 사건 사고 중에서도 가장 두려웠던 건 지진이라고 했다. 그 무렵 학예사로 근무했던 이희관 전 학예실장은 이렇게 회고했다.

"출근하면 제일 먼저 확인하는 게 어젯밤 지진이 일어났는지 여부였어요. 보통 사람은 잘 느끼지 못하는 규모 2~3 정도의 지진도 유물에는 치명적일 수 있거든요. 당시 상가 건물에는 내진 설

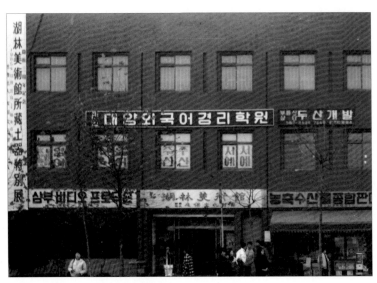

대치동 상가 건물 속에 자리 잡은 호림미술관

계가 요즘처럼 완벽하게 되어 있지 않아서 걱정이 정말 많았습니다. 특히 토기가 지진에 취약합니다. 땅속에 천 년 넘게 묻혀 있다가 지상 환경에 노출된 토기는 약간만 흔들려도 부서집니다. 수리된 토기는 몸체를 구성하는 태토胎土(바탕흙)와 출토 후 수리를 위해 덧댄 흙의 분자구조가 달라서 더 쉽게 균열이 가곤 하지요. 습기도 골칫거리였어요. 지금이야 대부분의 박물관이 비상 발전 시설을 갖추고 있지만 그 시절 대치동 박물관에서는 전기가 끊기면 습도 조절 장치가 멈췄습니다. 국보가 몇 점인데 습도가 오르면 정말 큰일 나죠. 다행히 큰 사고는 없었어요."

또 다른 걱정거리는 도난 사고였다. 보안시스템의 허술함은 매일 밤 악몽으로 이어지곤 했다. 꿈에 단골로 등장한 건 국보 222호 〈백자청화매죽문호〉였다. 값으로 계산할 수 없는 국보이자 당시 호림박물관이 보유한 최고가 유물이었다. 윤 회장은 "밤마다 〈백자청화매죽문호〉를 도난당하는 악몽을 꿨습니다. 식은땀을 흘리다 깨면 꿈이었지요. 꿈인 걸 알고는 가슴을 쓸어내리곤 했습니다"라고 회고했다.

1990년대 호림박물관의 청자 컬렉션을 선보였던 세 번의 청자 전시 도록

호림, 문화재의 숲을 거닐다

이렇듯 시설과 여건은 부실했지만 대치동에 있을 때도 꾸준히 전시를 준비했다. 그중 세 차례 열린 청자 시리즈는 호림박물관만의 특장特長이 응축된 전시였다. 〈고려 소문청자 특별전〉(1991. 11~1992. 2), 〈고려 상감청자 특별전〉(1992. 11~1993. 1), 〈고려 철화청자 특별전〉(1996. 7~9)은 청자 시리즈 3부작으로 회자됐다. 전시실이 좁고 부대 장비도 제대로 갖추지 못했지만, 1990년대에 집중적으로 이뤄진 청자 전시는 다양하고 풍부한 호림박물관의 청자 컬렉션을 학계와 일반에 각인시켰다.

　　앞서 말했듯이 대치동 시절 호림박물관의 대중적 인지도는 상당히 낮았다. 제대로 된 기획전을 열 만큼 여건이 좋은 것도 아니었다. 그럼에도 대치동 시절이 없었다면 지금의 호림박물관도 없었음은 자명하다. 제반 환경은 부족했지만 전시 계획에 맞춰 전략적으로 유물을 구하고 충실하게 보고서를 작성해서 학계에 알렸다. 그때의 부지런한 활동을 기반으로 호림박물관은 현재 위치로 도약할 수 있었다.

고려의 꿈,
그 손을 잡다

1988년 8월 10일 대치동 호림박물관에서 전시회 하나가 조용히 개막했다. 고려시대 초조대장경初雕大藏經 77권을 공개한 〈고려 초조대장경〉 특별전이었다. 그림 하나 없이 한자로만 가득한 옛 경전을 늘어놓은 전시는 일반인의 관심을 끌 만한 구석이 별로 없어 보였다. 게다가 올림픽의 계절이었다. 서울올림픽이 한 달여 앞으로 다가오면서 세상은 그 열기로 들썩였다. 낡은 고전적古典籍 전시는 대중의 흥미를 끄는 데 실패했다. 전시장에는 소수의 전문가만이 다녀갔다. 10월 10일, 두 달 전 개막할 때만큼이나 소리 없이 막이 내렸다.

하지만 20여 년 전에 열린 이 소박했던 전시는 지난 100년을 통틀어 한국 서지학계와 불교계가 거둔 가장 빛나는 성취 중 하나로 기록될 만하다. 한반도에서는 아예 자취를 감춘 것으로 알려졌던 고려 초조대장경이 마침내 세상에 모습을 드러냈기 때문이다. 고려인의 꿈과 소망이 천년의 세월을 건너 마침내 21세기 한국인의 눈앞에 나타난 것이다.

반세기 전만 해도 한반도에서 초조대장경은 입소문으로만 오르내리는 존재였다. 초조대장경은 고려 현종 때 거란의 침입을 불력佛力으로 물리치고자 하는 염원을 담아서 새긴 우리나라 최초의 목판대장경이다. 판각 시기는 1011년에서 1097년 사이로 추정된

다. 사람들이 흔히 알고 있는 국보 32호 〈해인사 대장경판〉은 초조대장경이 불타 사라진 뒤 13세기에 두 번째로 간행된 재조대장경再雕大藏經이다. 대구 부인사에 보관되어 있던 고려의 초조대장경 경판은 몽골의 침입으로 불타서 사라졌지만 경전(인쇄본)까지 모두 없어진 것은 아니다. 200여 년에 걸쳐 간행된 초조대장경 중 일부가 일본으로 건너가 현재까지 전해져오고 있다. 그중 1800여 권은 일본 난젠지[南禪寺]에, 600여 권은 쓰시마[對馬島]에 보관되어 있다. 그런데 일본에 소장되어 있다는 것은 알려졌지만 국내에는 초조본이 없다는 게 학계의 정설이었다. 실은 초조대장경이 있더라도 확인해줄 사람이 없었다. 고려 초조대장경의 실물을 눈으로 확인한 국내 학자가 단 한 명도 없었기 때문이다. 진위 여부를 판가름할 사람조차 없었던 것이다.

그런 암담한 상황은 서지학자 천혜봉 성균관대 명예교수가 난젠지 초조대장경을 최초로 확인한 1966년까지 계속되었다. 천 교수는 그해 유네스코에서 주관한 서지학 연수의 일환으로 홋카이도대학교의 도서관부터 미야자키의 도서관까지 일본 전역을 훑으며 한국 고문헌을 조사했다. 그 과정에서 한국 학자로는 처음으로 난젠지에서 3일간 7종 28권의 고려 초조대장경을 실사할 기회를 갖게 됐다. 그가 본 건 난젠지 소장본의 극히 일부였다. 하지만 실물을 확인했다는 의미가 컸다. 마침내 한국 서지학계가 초조대장경의 진위를 확인할 감식안을 가지게 됐다는 뜻이기 때문이다. 그전까지 족보조차 없이 고전적 거래 시장을 떠돌던 초조대장경이 마침내 제 이름을 찾을 수 있게 되었다. 잊혔던 초조대장경의 역사는 거기서 다시 시작됐다.

천혜봉 성균관대 명예교수는 당시를 이렇게 회고한다. "해방 후 한국인 최초로 난젠지에서 초조대장경을 본 뒤에 '아, 이런 게 초조대장경이구나' 하고 알게 됐습니다. 국내에 돌아와서 초조대

장경을 찾기 시작했지요. 당시 교통 사정이 몹시 나빴지만 초조대
장경이 발견됐다는 연락이 오면 전국 방방곡곡 어디든 찾아갔어요.
헛수고도 많았고 낙담도 많이 했습니다. 하지만 좌절하지 않고 계
속 노력했어요. 그 결과 정말 많은 초조본을 찾을 수 있었습니다."

1976년 천 교수는 그간 찾은 13종 15권의 초조대장경을 바탕
으로 '초조대장경의 현존본과 그 특성'이라는 글을 발표했다. 국내
학계에 초조대장경의 존재가 문서로 알려진 첫 사례였다.

천 교수를 중심으로 학계에서 초조대장경에 대한 연구가 막
발아할 무렵, 소수의 개인 수집가가 초조대장경에 관심을 기울이
기 시작했다. 선구안을 가진 소장가 중에는 호림 윤장섭 회장과 성
암고서박물관 조병순 관장도 있었다. 윤 회장은 초조대장경에 대
단한 관심을 기울였다. 아무도 초조대장경의 수집 가치에 주목하
지 않던 초창기부터 천 교수의 도움을 받아 초조본을 적극적으로
구입했다. 그렇게 모은 초조대장경 77점을 1988년에 열린 특별전
에서 공개했다. 호림박물관은 이후 20여 점을 더 모아서 현재 초조
대장경 100여 점을 소장하고 있다. 이제는 국내에서 초조본을 가
장 많이 보유한 박물관이 되었다. 다음으로는 성암고서박물관의
90여 점이 뒤를 잇는다. 나머지는 계명대학교 도서관, 국립중앙박
물관, 서울역사박물관, 삼성미술관 리움 등에 적게는 1~2점, 많게
는 4~5점의 초조대장경이 흩어져 보관되어 있다.

호림박물관의 초조대장경은 양뿐만 아니라 질적인 측면에서도
다른 기관을 압도한다. 호림박물관이 보유한 대장경 중 〈초조본대
방광불화엄경 주본 권2〉 1축(국보 266호), 〈초조본아비달마식신족론
권제12〉 1축(국보 267호) 등 4종 6권 6축이 국보로, 〈초조본불설우
바새오계상경〉 단권 1축(보물 1072호) 등 4종 4권 4축은 보물로 지
정되어 있다.

초조대장경에 관한 연구보고서를 최초로 낸 것도 호림박물관

이었다. 1988년 특별전 당시 천 교수 등과 함께 낸 연구보고서《호림박물관 소장 초조대장경 조사 연구》에서는 해제 목록이 포함된 충실한 소개가 돋보였다. 이 한차례의 전시는 호림박물관의 수집 능력과 선구안, 학술적 역량을 보여주었다. 이후 호림박물관은 학계가 주목하는 사립박물관 중 하나로 떠올랐다. 그해 서지학계 및 불교계의 최대 관심사는 단연 초조대장경이었다. 그만큼 초조대장경의 실물이 보여주는 힘은 컸다.

평가는 좋았지만 전시 자체에는 난관이 많았다. 두루마리 형태의 초조대장경은 바닥에 펼쳐놓으면 부피감이 전혀 없었다. 전시를 준비한 이희관 전 학예실장은 "진열대를 새로 제작하는 방식으로 해결했습니다. 사실 전시 자체보다 연구보고서에 신경을 더 많이 썼던 것 같아요. 초조대장경이 뭔지도 모르던 시절이니까 진본을 보여주고 학술적 의미를 인정받는 것만 해도 큰 공헌이라고 생각했습니다"라고 말했다. 호림박물관에서 초조대장경 특별전이 열린 이후 사립과 국공립을 가리지 않고 각지의 박물관에서 초조대장경을 구입하기 시작했다. 관련 전시회도 이어졌다. 그 물꼬를 튼 공은 누가 뭐라 해도 호림박물관에게 있었다.

호림박물관은 고려대장경연구소가 추진하는 대장경 전산화 사업에도 적극적으로 동참했다. 연구자들이 언제 어디서든 손쉽고 자유롭게 고전적을 이용할 수 있도록 하기 위해서였다. 이렇게 호림박물관의 소장본은《초조대장경집성初雕大藏經集成》에 담겨 국내외에 널리 보급됐다.

다음은 천혜봉 성균관대학교 명예교수의 말이다.

"보물급 내지 국보급 문화유산을 가진 박물관, 미술관, 도서관이 그걸 비장한 채 공개하지 않는 경우가 많습니다. 호림박물관은 해제 목록을 낸 데 이어 소장한 초조대장경 대부분을 영인본으로 만들도록 허락하여 국내외 학계가 이용할 수 있게 했습니다. 문화

유산을 사랑하고 가꾸어 후손에 물려준다는 건 바로 이런 것입니다. 참으로 귀감이 되는 운영이지요."

고려대장경이 판각된 지 천 년이 되는 해를 맞은 2011년에는 학술적 영역에만 머물던 초조대장경에 대한 대중적 관심이 폭발했다. 초조본을 대량 보유한 호림박물관의 몸값도 덩달아 뛰었다. 곳곳에서 초조본을 빌려달라는 요청이 쏟아졌다. 초조대장경 관련 전시가 줄줄이 기획됐음에도 정작 판각 천 년을 기념할 초조본을 가진 곳이 많지 않았기 때문이다. 합천 해인사의 〈2011 대장경 천년 세계문화축전〉, 국립대구박물관의 〈고려 천년의 귀향, 초조대장경〉, 불교중앙박물관의 〈천년의 지혜 천년의 그릇〉, 호림박물관의 〈1011–2011 천년의 기다림 초조대장경〉 특별전 등 그해에는 전국 각지에서 대장경 관련 전시회와 축제가 집중적으로 열렸다.

주인공인 초조대장경을 풍성하게 전시한 호림박물관의 〈1011 –2011 천년의 기다림 초조대장경〉 특별전은 질과 양에서 단연 돋

2011년 〈1011–2011 천년의 기다림 초조대장경〉

호림, 문화재의 숲을 거닐다

보였다. 전시회의 수준은 구경 온 다른 박물관 큐레이터들의 질투 어린 감상평에서도 확연히 드러났다. 초조대장경을 두루마리 상태로 쌓아놓은 것을 본 큐레이터들은 "초조대장경이 많다고 자랑하느냐?"라고 농담을 건넸다. 〈1011_2011 천년의 기다림 초조대장경〉 특별전을 기획한 박광헌 학예사는 "국내에서 초조대장경 진본으로 그 정도 규모의 전시를 소화할 수 있는 곳은 호림박물관밖에 없습니다. 2011년에는 우리도 전시 중이었지만 수장고에 남아 있는 대장경을 다른 전시에 여럿 빌려주기도 했지요"라고 말했다.

20여 년의 시차를 두고 열린 두 차례의 초조대장경 전시는 '가장 고려적인 것, 나아가 고려적 이상理想의 총체'로 인정되어 호림박물관의 위상을 확실하게 다져주었다. 물론 그 바탕에는 앞서 말한 대로 수집가 호림 윤장섭 회장의 선구안이 있었다.

초조대장경을 처음 살 때만 해도 윤 회장의 컬렉션은 고려청자 등 도자기류를 크게 벗어나지 못했다. 대다수 골동품 수집가

2011년 〈1011_2011 천년의 기다림 초조대장경〉

처럼 윤 회장에게도 청자 및 백자가 주 관심 대상이었다. 하지만 1970년대를 거쳐 문화유산을 보존하겠다는 뜻을 세운 뒤 그의 호고好古 취미는 '고려의 미'로 확장되었다. 초조대장경과 사경寫經 등 고려 전적을 수집하기 시작했고 이어서 고려불화와 불상, 불교 용구로 관심이 확대됐다.

개성은 고려의 고도古都이다. 개성 3인방과의 친분을 토대로 발전한 호림 컬렉션이 불교미술로 영역을 넓힌 건 지극히 당연한 수순이었다. 그중에서도 고려불화를 소장한다는 것은 의미가 컸다. 고려불화는 국내에 20여 점, 세계적으로도 150여 점 안팎으로만 남아 있을 만큼 귀한 유물이다. 호림박물관은 보물 1048호로 지정된 〈지장시왕도地藏十王圖〉와 〈수월관음도水月觀音圖〉 등 최상급 고려불화 두 점을 소장하고 있다. 호림박물관의 고려불화는 밀반출된 우리 문화재를 합법적인 경로로 다시 들여왔다는 점, 또 귀중한 국가 유물이 개인 컬렉션이 아닌 박물관에 귀속됐다는 점에서 그 가치가 높다고 할 수 있다. 그렇게 호림박물관은 차근차근 고려로 통하는 문을 건설해나갔다.

박물관의
진정한 출발

호림박물관의 30년 역사를 되짚어볼 때 대치동 시절은 탐색기이자 준비기였다. 1982년부터 상가 건물 3층에서 조용히 그러나 착실하게 미래를 준비해나갔다. 호림박물관이 신림동에 단독 건물을 지어 셋방살이를 청산한 건 17년 뒤인 1999년이었다.

처음 이곳을 찾아갈 때는 조금은 어리둥절해질 각오를 해야 한다. 난곡사거리에서 신림역 쪽으로 300미터쯤 가다가(신림역에서는 1킬로미터쯤) 영신미니슈퍼가 보이는 오른쪽 골목길로 꺾은 뒤 막다른 골목으로 보이는 지점까지 가서 다시 오른쪽으로 돌아서면 호림박물관 신림본관이 나온다. 박물관 앞으로는 다세대주택이 다닥다닥 붙어 있고 뒤편으로는 참나무가 자라는 아담한 산책로가 나 있다. 관악산 둘레길이 그곳을 따라 이어진다. 옆에서는 운동장을 뛰어다니는 성보중고등학교 학생들의 고함이 울린다. 아무리 봐도 박물관이 있을 법한 장소는 아니다. 일상의 바다에 뜬 외로운 예술가의 섬처럼 호림박물관 신림본관은 그렇게 주택가 사이에 떠 있다.

신림동 막다른 골목길에 있는 박물관이라니. 하지만 이런 어색함은 순전히 첫인상이 낳는 오해일 뿐이다. 옛날 학교 교정처럼 왼편에 자리 잡은 수위실에 목례를 하고 박물관 내부로 한 발 내딛으면 오른편으로 석물이 줄지어 선 박물관 앞뜰이 보인다. 이끼 낀

석탑과 부도, 거북이, 해태 같은 갖가지 모양의 석상이 꽃과 나무 사이에 숨어 있다.

관람 경로는 세 가지쯤 되므로 그중 하나를 선택하면 된다. 먼저 정문에서 계단을 올라가 건물 안으로 직진하는 방법이 있다. 아니면 계단을 올라간 뒤 오른편에 있는 작은 벤치에 앉아 앞뜰의 석상을 감상할 수도 있다. 정문에서 오른쪽 길을 따라가며 뜰을 먼저 산책한 뒤 벤치를 지나 건물 안으로 들어가는 세 번째 방식을 택해도 좋다. 어느 길로 가든 호림박물관은 피크닉을 즐기기에 훌륭한 장소다. 봄가을 소풍이어도 좋고 한여름 도심의 열기를 벗어나는 피서여도 좋다. 날이 추운 겨울이라면 한갓지고 넓은 실내 전시실을 둘러보면 된다. 단 앞뜰의 석물을 제대로 즐기기에는 비 오는 날이 좋다.

호림박물관 신림본관은 서울 동남부의 유일한 사립박물관이자 휴식과 예술 감상을 동시에 제공하는 흔치 않은 도심 공간이다. 호림박물관이 근사한 뒷산 산책로와 호젓한 앞뜰을 갖춘 단독 건물을 가지기까지의 과정은 지난했다. 사실 대치동에서 셋방살이하던 시절부터 호림박물관은 자신만의 건물로 독립하는 것을 꿈꾸었다. 뜰에는 석물을 종류별로 세우고 지하부터 지상 2층까지 수장고 및 기획전시실과 상설전시실을 갖춘 제대로 된 건물 말이다.

계획은 대치동에서 박물관이 문을 연 이듬해인 1983년부터 바로 시작됐다. 서울시립대 부설 수도권개발연구소에 의뢰해 서울 관악구 신림동의 근린공원 부지에 박물관을 신축하는 안이 만들어졌다. 하지만 실제 건축 허가가 난 것은 무려 13년이나 지난 뒤인 1996년이었다. 그 세월 동안 인허가가 뒤집히고 도시계획법이 바뀌고 설계도는 수없이 폐기되는 우여곡절을 겪었다.

그래도 윤 회장은 박물관을 짓겠다는 꿈을 접지 않았다. 바뀐 법을 토대로 인허가를 다시 신청하고 설계도를 고쳤다. 1999

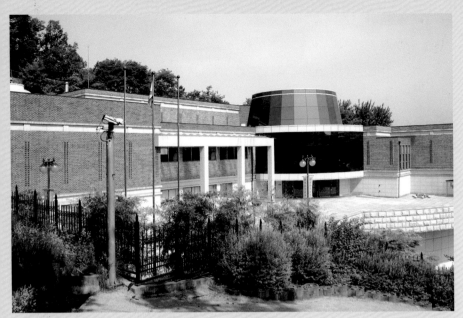

호림박물관 신림본관

호림박물관 신림본관 야외 석조전시장

년 5월, 드디어 호림박물관 신림본관이 문을 열었다. 뒷산을 포함한 전체 부지 59,504m²(18,000평) 지하 1층, 지상 2층에 총면적 4,627m²(1,400평) 규모의 박물관이었다. 습도 조절 장치와 자외선 차단 조명에 이르기까지 당시로서는 최첨단 장치가 완비된 최신식 박물관이었다.

건물이 마련됐으니 유물을 옮겨야 했다. 유물 이동은 생각보다 까다로웠다. 돈 몇 푼이 걸린 문제가 아니었다. 유물 한 점에 담긴 시간이 대체 얼마인가. 한 점이 부서지거나 없어지면 그만큼의 역사가 사라지게 된다. 당시만 해도 유물을 포장하고 옮기는 전문 업체가 거의 없었다. 일본 업체와 계약하려 해도 현실적인 제약이 많았다. 1만 점이 넘는 유물을 분류해 일련번호를 붙이고 포장했다가 다시 풀어서 정리하는 작업은 오윤선 호림박물관 관장과 학예사 세 명의 몫이었다.

네 사람은 꼬박 1년간 높이 1미터가 넘는 토기 항아리부터 주먹보다 작은 단지까지 모든 유물을 싸고 푸는 작업을 직접 해냈다. 충격을 완화해주는 에어캡, 중성지, 솜뭉치 같은 재료를 사고 딱 맞는 크기의 박스를 주문하는 것도 모두 그들의 몫이었다. 오 관장은 "출근해서 포장하는 게 하루 일과의 대부분이었지요. 직원들이 정말 많이 애써서 유물 한 점 없어지지 않고 안전하게 신림동의 새 박물관에 도착한 것입니다"라며 "신림동에 호림박물관 건물이 오픈하던 날 많은 분이 마당을 가득 메웠던 기억이 지금도 생생합니다"라고 말했다. 호림박물관의 진정한 출발이었다.

세상을
홀리다

사람들이 유리로 막힌 진열대 앞에 코를 박고 둘러섰다. 그림을 바라보다가 백자를 보고 다시 그림을 들여다봤다. 전시실을 한 바퀴를 둘러본 이들은 그림과 백자 앞으로 되돌아왔다. 백자를 보고 그림을 보다가 또다시 백자를 봤다. 밀려드는 관람객으로 진열대 앞에는 둥근 원이 만들어졌다.

전시 내내 관람객의 발길을 가장 오래 잡아둔 유물은 추사 김정희(1786~1856년)의 〈세한도歲寒圖〉와 〈백자청화송옥문병白瓷青華松屋紋瓶〉이었다. 교과서에도 실린 〈세한도〉의 높은 인기 때문만은 아니었다. 긴 목 아래 오동통하게 부푼 백자의 몸체에는 〈세한도〉를 쏙 빼닮은 초옥과 솔 한 그루가 서 있었다. 〈세한도〉의 세계가 그대로 백자 안으로 옮겨간 것이다. 백옥처럼 하얀 피부 위에 푸른 안료로 그려진 가난한 선비의 집, 그것은 빈한하지만 푸른 정신이었다. 청자가 불교국가 고려의 꿈이었다면 백자는 선비의 나라 조선의 꿈이었다. 〈세한도〉는 윤 회장의 고종사촌인 손창근 선생의 소장품으로 〈백자청화송옥문병〉과 나란히 전시할 수 있도록 배려해줌으로써 특별전의 위상뿐만 아니라 전시장을 찾은 관람객에게도 두 작품을 함께 관람할 수 있는 더없이 좋은 기회가 되었다.

2003년 〈조선백자 명품전, 순백과 절제의 미〉 특별전은 '조선시대에 백자가 왜 가장 많이 사용됐는가'라는 가장 근본적인 질문

〈세한도〉의 부분, 국보 180호, 개인(손창근) 소장

에서 출발했다. 서화와 백자를 병렬 배치함으로써 선비적인 요소
가 어떻게 백자 속으로 흡수됐는가를 보여주었다. 꽃과 나비를 소
재로 그린 문인화가의 화접도花蝶圖와 모란, 나비무늬를 넣은 청
화백자를 나란히 보여주거나 조선 중기 사대부 화가인 이경윤
(1545~1611년)의 산수화 옆에 산수무늬를 그려 넣은 청화백자를 놓
고 두 가지를 비교하여 감상하게 하는 식이었다.

 또 당시 선비들이 쓰던 문방구, 목가구, 병풍 등 일상용품과 함
께 백자를 전시함으로써 선비의 삶과 백자가 얼마나 밀접하게 관련
되어 있는지를 형상화했다. 백자와 문인화, 백자와 문방사우를 관통
하는 것은 조선의 선비들이 꿈꾼 이상사회였다. 그 안에는 검소하되
누추하지 않고 비우되 포기하지 않았던 선비 정신이 담겨 있다.

 단정하고 안정감 있으면서도 결코 부러지지 않는 강직함. 백자
명품전은 선비 정신이라는 렌즈를 통해 들여다본 조선백자의 정수
가 무엇인가에 대해 물었다. 많은 사람이 조선백자라고 하면 막사
발과 달항아리를 떠올린다. 일본의 미술평론가이자 조선 미술 애
호가이기도 한 야나기 무네요시(1889~1961년)의 영향이다. '이도다
완'이라고도 불리는 막사발은 일본 수집가들이 좋아하는 조선 민

〈백자청화송옥문병〉, 서울특별시 유형문화재 197호

예미의 상징이다. 하지만 호림박물관의 백자 명품전은 조선백자의 원류를 막사발이 아닌 15~16세기 설백색의 초기 백자에서 찾았다. 정교하고 단정한 초기 백자에서 조선 선비가 꿈꾼 합리적이고 실용적인 이상사회에 대한 열망을 찾은 것이다.

　　15세기 〈백자반합白瓷飯盒〉은 초기 백자가 다다른 성취의 정점을 보여준다. 맑고 투명한 기운이 도는 표면과 풍만한 몸체 그리고 몸체를 알맞게 덮은 뚜껑의 빈틈없는 맞물림. 백자반합의 미학은 세종의 훈민정음과 성종의 《경국대전》이 보여주는 견고한 아름다움과 맞닿아 있다. 그것은 유학자가 꿈꾸던 성리학적 이상사회에 다름 아니다.

　　당시 국립중앙박물관은 용산으로 이전하기 위해 잠시 휴지기에 들어가 있었다. 덕분에 호림박물관의 관람객이 유례없이 폭발했다. 백자전에는 부산, 제주, 광주 등 전국 각지에서 사람들이 몰려들어 '백자를 원 없이 양껏 보고' 돌아갔다. 그중 61센티미터 높이의 〈백자대호白瓷大壺〉는 위아래를 따로 만들어 이어붙인 게 분명히 드러나서 호기심을 자극했다. 왕의 상징인 발톱 다섯 개짜리 용이 몸통 전체를 휘감고 도는 〈백자청화운용문대호白瓷青華雲龍紋大壺〉도 일반 관람객의 인기를 끌었다.

〈백자대호〉

유학자의 조선은 하루아침에 건설된 것이 아니다. 아무리 이
성계 장군이 위화도에서 군대를 되돌렸다고 해서 고려가 저절로
조선이 될 수 있었을까. 한 나라는 오랜 시간에 걸쳐 무너지고 세
워진다. 고려에서 조선으로의 이행, 만약 그 변화의 시간을 지켜
볼 수 있다면 어떨까. 박물관의 매력은 시간의 전개가 손에 잡히는
'물성'을 갖고 눈앞에 존재한다는 데 있다.

2004년 〈분청사기 명품전, 자연으로의 회항 / 하늘, 땅, 물〉 특
별전은 한 나라로서의 고려나 조선이 아닌 문화로서의 고려와 조
선이 어떻게 무너지고 세워졌는지를 분청사기라는 매개체를 통해
보여준 흥미로운 전시였다.

청자 태토에 백자 흙을 발라 만든 분청사기는 고려청자가 조
선백자로 넘어가는 과정에서 등장한 과도기의 자기다. 초창기 상
감분청사기는 인화(도장처럼 찍어내는 방식) 분청사기를 거쳐 박지(백

호림, 문화재의 숲을 거닐다

〈분청사기덤벙문호〉

토를 바른 뒤 조금씩 긁어내는 방식)·덤벙(백자 흙에 담갔다가 꺼내는 기법)·
귀얄(백자 흙을 붓으로 거칠게 바르는 기법) 분청사기의 순서로 나타났다
가 사라지기를 반복했다. 기본 바탕은 청자이면서 백자의 외양을
따라가기 위해 백토를 덧칠하는 식으로 발전해온 것이다.

전시는 다양한 분청사기를 통해서 고려적인 것(청자)이 조선적
인 것(백자)으로 어떻게 흡수되고 통합되어 가는가를 시각적으로
재현해냈다. 고려청자에 가장 가까운 상감분청사기에서부터 조선
백자를 따라한 덤벙이나 귀얄분청사기까지 고려의 문화는 차츰 조
선의 선비 문화 속에 용해되어갔다. 전시는 분청사기의 탄생, 전
개, 절정, 소멸까지 네 단계로 나누어 구성됐다. 전시장을 따라 걷
다 보면 청자에서 백자로, 청색에서 백색으로 색감에 따라 바뀌는
문화적·사회적·시대적 변화를 체감할 수 있다. 시대에 관한 일종
의 시각적 체험인 셈이다. 그렇게 관람객은 고려를 넘어 조선으로
진입하게 된다.

여기서 주목할 것은 분청사기는 발전할수록 사라진다는 역설
이다. 분청사기의 꿈은 백자를 닮는 것이다. 결국 백자를 가장 많
이 닮은 분청사기가 탄생하는 순간 생명이 끝난다. 분청사기 무늬
에는 연꽃을 비롯한 불교적 요소가 비교적 많다. 이것 역시 후기로
갈수록 무늬가 적어져 최종적으로는 아무것도 없는 백색에 도달한

<분청사기박지태극문편병>, 보물 1456호

다. 불교적 요소가 성리학적 요소로 해소되어가는 과정이자 고려
귀족사회가 조선 양반사회로 대체되어가는 과정이다.

분청사기 특별전에서 관람객의 발길을 가장 오래 잡아둔 유물
은 <분청사기덤병문호粉靑沙器덤병紋壺>였다. 높이 13.9센티미터의
조그만 항아리는 전시에서 많은 주목을 받았다. 몸체를 5대 1로 나
눈 흑백의 현대적 분할이 조명을 받으면서 극적인 효과를 자아냈
다. 근대적 태극무늬를 보여준 15세기 <분청사기박지태극문편병粉
靑沙器剝地太極紋扁甁>도 시공을 초월해 관람객을 매료시켰다.

분청사기에 대한 관심은 2010년 <하늘을 땅으로 부른 그릇, 분
청사기제기> 특별전으로 이어졌다. 분청사기 중에서도 종묘 및 천지
산천에 제사를 지낼 때 사용되던 제기만을 모은 전시였다. 호림박물
관이 분청사기 제기를 수집하기 시작한 것은 2000년대 중반이었다.
누구도 도자기 제기의 존재를 눈여겨보지 않던 시절이었다. 그때까
지 보, 궤, 작, 희준 같은 제기는 모두 유기 제품으로 여겨졌다.

박물관 직원 중 한 명은 "유물을 살펴보다가 분청사기 제기를
발견했지요. 옛 중국 정통 제기를 수집해 그림으로 그려놓은 <선화
박고도宣和博古圖>에서만 보던 것이 바로 눈앞에 있더라고요. 숨이

호림, 문화재의 숲을 거닐다

멎는 줄 알았습니다"라고 말했다. 유기 제품으로만 남아 있던 제기가 도자기로도 제작됐다는 생생한 증거가 발견된 것이다.

　실제 분청사기 제기 특별전은 도자기 제기만을 모아서 기획전을 열었다는 사실 하나만으로도 학계에서 대단한 화제를 불러일으켰다. 도자기 제기는 그간 《조선왕조실록》 같은 기록을 통해서만 흔적이 남아 있었다.

　조선 15세기 문헌에는 도자기 제기의 사용을 권장하는 내용이 나온다. 《세종실록》을 보면 "예조에서 계하기를, '(……)이번 봉상시에서 만드는 원단의 제기 속에서 보簠·궤簋·대준大罇·상준象罇·호준壺罇·착준著罇·희준犧罇·산뢰山罍·뇌세罍洗·향로香爐는 자기瓷器를 쓰고(……)' 하니, 그대로 따랐다"(권22 세종 5년(1423) 10월27일)라는 기록이 있고, "예조에 전지하기를 '문소전文昭殿과 휘덕전輝德殿에 쓰는 은그릇을 이제부터 백자기白瓷器로 대신하라'"(권49 세종 12년(1430) 8월 6일)라고 말한 대목도 나온다.

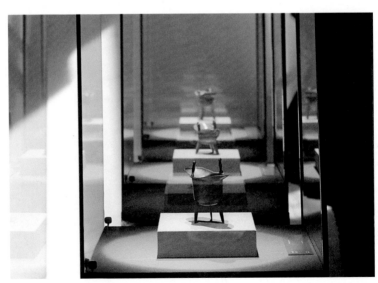

2010년 〈하늘을 땅으로 부른 그릇, 분청사기제기〉

분청사기 제기 특별전은 기록으로만 전하던 도자기 제기에 대한 궁금증을 실물로 확인시켜주었다. 호림박물관이 전시를 통해 분청사기 제기를 별도로 구분하여 그 가치를 조명한 뒤로 도자기 제기의 값이 뛰기 시작했다. 현재는 가격이 비싼 정도가 아니라 아예 물건을 살 수가 없다. 희귀 유물이 된 것이다. 호림박물관이 좋은 유물을 좋은 가격에 사서 대량으로 소장할 수 있는 기회를 잡은 건 순전히 역사적이고 학술적인 가치를 평가해내는 감각과 감식안 덕이었다.

　　호림박물관은 1982년 대치동의 셋방살이 박물관에서 시작하여 1999년 신림동에 단독 건물을 지어 독립했고, 2009년에는 강남 한복판인 신사동에 분관을 열었다. 30년의 역사를 어떤 전시로 개괄할 수 있을까. 신사분관 개관을 기념하는 전시의 주제가 고민거리로 떠올랐다. 호림박물관이 자랑하는 초조대장경과 토기, 고려청자, 초기 백자 중 어느 것을 선택해도 좋았다. 2006년 〈호림박물관 소장 국보〉 특별전에서처럼 호림박물관이 가진 명품을 모두 모

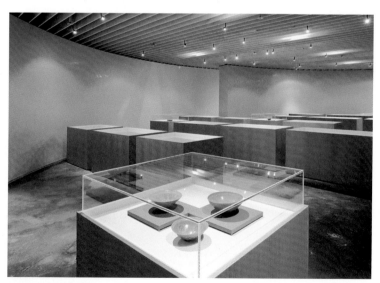

2009년 〈고려청자전〉

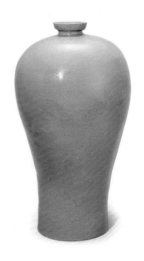

〈청자양각파룡문매병〉

아 자랑할 수도 있었다. 하지만 호림의 선택은 망설임 없이 고려청
자로 향했다. 청자에 깃든 세련되고 우아한 조형미와 중세 도공의
예술적 자각은 호림박물관이 발 딛고 선 토대이자 정신적 모태였
다. 호림박물관의 출발은 고려의 미학이었고 되돌아갈 곳 역시 고
려의 아름다움이었다.

2009년에 열린 〈고려청자〉 특별전은 순전히 호림박물관의 소
장품만으로 꾸며졌다. 구름 위를 나는 학을 전면에 새기고 중앙에
모란을 배치한 〈청자상감모란운학문귀면장식대호靑瓷象嵌牡丹雲鶴文
鬼面裝飾大壺〉는 크기에서부터 관람객을 압도했다. 높이가 48센티미
터, 입구 지름이 32.5센티미터였다. 항아리로서는 드문 크기였다.
대형 매병도 대거 전시돼 인기를 끌었다. 파도무늬 위에 몸을 비트
는 용이 새겨진 〈청자양각파룡문매병靑瓷陽刻波龍紋梅甁〉 등 매병 네
개는 높이 40~50센티미터의 장대한 크기가 돋보였다. 2층 전체에
는 대접과 접시만으로 이루어진 '청자의 길'이 조성되었다. 산책하
듯 따라 걸으면서 다양한 무늬를 청자를 감상할 수 있게 한 공간의
배치가 눈길을 끌었다.

백 년 앞을 내다본
호림박물관

"지난 100년을 통틀어 한국에서 박물관다운 사립박물관을 만든 곳은 두 곳밖에 없습니다. 삼성미술관 리움과 호림박물관이지요. 국내에 수많은 사립박물관이 있지만 박물관의 일상적인 활동이 원활히 이뤄지지 않으니 개인 컬렉션이라 할 수 있지요. 그들 모두를 박물관으로 보긴 어렵습니다." 유홍준 명지대학교 교수의 말이다.

"사립박물관에서 가장 중요한 것은 수집을 계속할 수 있는 재력과 안목입니다. 호림박물관은 두 가지를 다 갖춘 드문 박물관입니다. 설립자인 호림 윤장섭 회장과 2대 운영자인 오윤선 관장의 파트너십도 훌륭합니다. 그래서 호림은 과거와 현재, 미래가 모두 밝은 박물관이에요. 지금도 꾸준히 유물을 수집하고 전문가를 동원해 보존 연구하는 호림박물관은 살아 움직이는 활화산이라고 할 만합니다." 김종규 한국박물관협회 명예회장의 말이다.

현재 국내에는 약 200여 개의 사립박물관이 있다. 하지만 유홍준 교수는 박물관 역할을 제대로 수행하는 사립박물관으로 딱 두 곳만 인정했다. 삼성문화재단이 운영하는 삼성미술관 리움과 성보문화재단의 호림박물관이다. 두 박물관은 유물 구입 및 전시, 연구라는 박물관의 대표적인 역할을 꾸준히 이어가고 있기 때문이다. 국내 사립박물관 중에는 여러 가지 문제에 발목이 잡혀 운영이 쉽지 않은데, 특히 재정적 어려움으로 사실상 휴관 또는 폐관한 곳이

호림, 문화재의 숲을 거닐다

많이 있다. 1세대 수집가가 연로하거나 경제적 난관에 부딪히면 소장품은 뿔뿔이 흩어진다. 우리나라에서 사립박물관을 운영한다는 건 여간 어려운 일이 아니다. 축음기든 곤충이든 도자기든 좋아하는 물건을 수집하여 박물관을 짓는 것까지는 힘들어도 해볼 만하다. 하지만 전시품을 내놓고 문을 여는 순간 그때부터 투자가 시작된다. 매년 새로운 유물과 진열품을 구입해야 하고 전시 기획 및 연구를 맡는 인력을 유지해야 한다. 수입은 입장료가 거의 전부이다. 하지만 박물관 문화가 일천한 우리나라에서 입장료 수입만으로는 최소 관리·운영비조차 마련하기 어렵다. 그나마 2008년 전국의 국립박물관이 무료로 전환된 뒤부터 사정은 더욱 나빠졌다. 국내에 있는 사립박물관 및 미술관 356곳 중에서 매년 일정액을 투자해 전시와 연구라는 제 기능을 온전히 수행하는 곳은 3분의 1도 되지 않는다. 한국사립박물관협회 회원사 120여 곳 중에는 회비도 내지 못할 만큼 운영이 어려운 곳이 부지기수다.

이 지점에서 호림박물관의 가치는 빛난다. 현재 호림박물관을 운영하는 성보문화재단은 자체 자산으로 모든 관리가 가능하다. 호림 윤장섭 회장은 1981년에 재단을 설립하면서 10여 년간 수집한 유물뿐만 아니라 부동산, 유가증권 등 개인 재산까지 기부했다. 이후 박물관은 재단 기금에서 나오는 임대 수입과 배당금으로 학예직을 비롯한 직원의 인건비와 전시 비용 등을 감당해왔다.

호림의 컬렉션은 1970~80년대 윤 회장의 수집품 800여 점에서 출발해 지금은 1만 5000여 점(토기 4300여 점, 도자기 5500여 점, 전적 2100여 점, 금속공예 900여 점, 목가구 600여 점, 기타 유물 500여 점)으로 늘어났다. 한 해도 쉬지 않고 꾸준히 유물을 마련해온 덕분이다. 유물을 새로 들여오지 않는 박물관은 죽은 박물관이나 마찬가지이다. 호림박물관은 매년 해외 경매에 흘러나오는 우리 문화재를 구입하고 개인 소장품을 사들인다. 끊임없이 새 물건을 들여오고 전시 계획에 따라

구입 목록이 변화하는 살아 있는 박물관이다. 10회에 걸친 〈구입문화재 특별전〉이 그 사실을 입증해준다. 호림박물관은 유물만 들여오는 게 아니라 미래를 위한 적립금까지 붓고 있다. 이런 선순환의 힘은 역시 자급자족이 가능한 탄탄한 재정에서 나온다.

"호림박물관 설립자인 윤장섭 성보문화재단 이사장님이 늘 입버릇처럼 하던 말이 있습니다. '기금을 많이 저축해두어야 한다. 내가 죽은 뒤에도 100년 200년 넘게 박물관이 운영돼야 한다.' 윤 회장님은 자신의 개인 재산을 박물관에 쏟아붓고는 미련 없이 독립시켰습니다. 그게 지금 호림박물관의 힘이 됐습니다"라고 오윤선 관장은 설명했다.

학계에서 호림박물관은 '인심 후한' 박물관으로도 유명하다. 유홍준 교수는 "우리나라 박물관은 이상하게 유물을 공개하거나 도판으로 사용하는 데 인색합니다. 호림박물관은 연구하는 사람이 편하게 작업하도록 기꺼이 모든 걸 공개해줍니다"라고 말했다. '인심 넉넉한 박물관'이라는 평가는 두 가지를 뜻한다. 첫째는 유물 수집이 공공의 목적에 봉사한다는 원칙을 가지고 있다는 것이고 둘째로 연구자들이 좋아할 만한 자료가 그만큼 많다는 뜻이기도 하다.

호림박물관은 "어떤 박물관은 명품만 삽니다. 하지만 호림은 깨진 것도 사고 B급 유물도 구입하지요. 전시할 때 필요하고 학자들이 논문을 쓸 때 중요한 자료가 된다고 판단되면 무조건 소장하려 합니다"라며, "별로 좋아 보이지 않는 유물도 학자들이 학술적으로 필요하다고 하면 구입합니다. 얼마나 중요한 작품인지 뒤늦게 확인되는 경우도 많았지요"라고 말했다.

호림박물관이 소장한 대표 유물 중 하나인 〈오리형토기(와질토기)〉는 1970년대만 해도 골동품상에서 죄다 깨버리던 흔한 유물이었다. 호림박물관은 그 시절부터 와질토기를 사들이기 시작했다.

명품은 아니지만 학술적으로 중요하고 당장은 아니라도 연구 자료로서 언젠가 필요할 것이라고 판단했기 때문이다.

이러한 태도 덕에 호림은 소장품만으로 이루어지는 단독 전시에 유독 강하다. 거의 전관을 동원해 초기부터 말기까지 백자의 모든 것을 전시하여 감탄을 이끌어냈던 2003년 〈조선백자 명품전, 순백과 절제의 미〉 특별전을 비롯하여 2004년 〈분청사기 명품전, 자연으로의 회항 / 하늘, 땅, 물〉 특별전, 2012년 〈호림박물관 개관 30주년 특별전 토기〉는 모두 호림박물관 소장품만으로 백자, 분청사기, 토기의 일대기를 보여줬다. 철화鐵畵(산화철을 이용한 안료를 이용해 무늬를 그리는 도자기 장식기법의 하나)를 주제로 한다면 호림박물관은 백자철화, 분청사기철화, 청자철화를 비교 전시할 수 있는 거의 유일한 사립박물관이다.

호림박물관이 소장한 유물 1만 5000여 점의 소유권은 전부 성보문화재단에 귀속되어 있다. 국내 사립박물관 중에서 법인을 설립한 곳은 30퍼센트도 되지 않는다. 국내 유수의 미술관과 박물관이 재단 설립조차 없이 컬렉션으로 운영되거나 국보급 유물의 상당수가 재단이 아닌 운영자 개인 소장이라는 현실을 감안할 때 이러한 호림박물관의 시스템이 갖는 의미는 더욱 크다 할 수 있다.

"재단이 보유하고 있는 모든 유물이 문화체육관광부에 등록돼 있을 뿐만 아니라 새로 구입하는 유물 목록도 매년 감독 관청으로 보냅니다. 모든 게 공개되어 있다는 것이 호림의 자랑입니다."

3

호림

명품 30선

1 금동탄생불
金銅誕生佛

최인수

조각가
서울대학교 교수

삼국 6세기
높이 22.0cm
보물 808호

수많은 정보가 번잡하게 흘러가는 질주의 시대다. 바쁜 일상은 삶의 의미, 궁극의 가치나 감동을 무감각하게 만든다. 그래서 다 그렇고 그런 게 아니냐며 무디게 살아가는지도 모른다. 예술을 상품이나 투기 대상쯤으로 여기는 세태의 몰지각함이 문화에 대해 무관심하게 그리고 무감각하게 만들기도 한다. 그렇더라도 진정한 예술 작품을 음미하는 것을 통해 우리는 알 수 없는 희열을 느끼고 존재를 변화시키기도 한다. 구체적이고 주체적인 정신 활동과 이에 따른 감동과 경탄의 순간이 인류의 진화를 가능케 한다.

호림박물관의 특별전은 아주 특별한 체험을 선사한다. 2010년 〈영원을 꿈꾼 불멸의 빛, 금과 은〉 전시. 한 뼘도 채 안되는 〈금동탄생불〉을 보는 순간 온몸이 알 수 없는 분위기에 젖어들었다. 그것은 눈과 마음의 차원이 아니었다. 눈을 감았다가 다시 보고 또 눈을 감았다가 다시 보았다. 이 탄생불은 아주 먼 곳으로부터 점점 가까이 다가왔다. 기쁨도 그렇게 밀려왔다. 그리고 내가 없어졌다.

사실 이 탄생불에 대해 예비지식 같은 것은 없었다. 그래서 더욱 감동이었다. 마치 파란 하늘이 그냥 좋듯이 말이다. 이때 무슨 지식이니 트렌드니 하는 따위를 말하는 것은 구차하다. 느끼기도 전에 그런 것들로 작품을 설명하는 것은 때로 악덕이 된다. 먼저 느껴서 사유에 이르면 참 뿌듯해진다. 그러고 난 뒤에 취향이나 주관에 기우는 것을 저어하며 천천히 작품이 만들어진 전후 사정이나 형태와 의미에 대하여 살펴본다. 이 탄생불은 불상이지만 그냥 조각품으로서도 아주 뛰어난 것이기에 불자뿐만이 아니라 관심 있는 누구에게라도 감동을 준다.

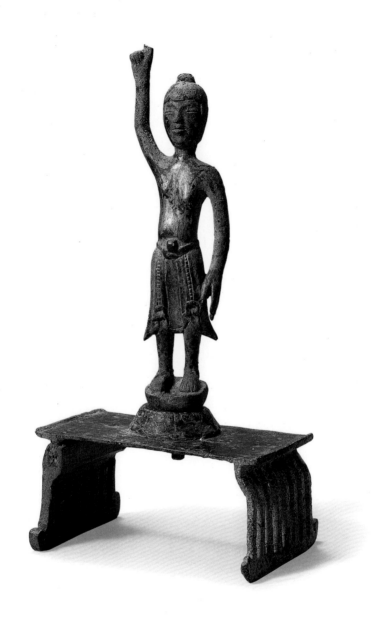

오른손은 하늘을 가리키고 왼손은 땅을 향해 뻗은[天地印]이 아기 부처상의 소조 솜씨는 매우 빼어나다. 밀랍으로 만든 소조상을 금동으로 주물한 것으로 크기가 아주 작은데도 느낌은 비할 데 없이 크다. 인체 세부가 적절히 처리되어 시각적 충실감을 준다. 생략과 암시가 주는 표현의 힘이라 할 수 있다.

불상의 인체를 서양의 해부학적 시각으로 보는 것은 아주 차원이 낮은 일이다. 해부학적 묘사 따위를 훌쩍 떠나야 비로소 시간을 함축하고 시류나 시대를 넘어설 수 있다는 것을 선대의 조각가들은 익히 알고 있었다. 서양은 20세기에 와서 비로소 그런 인식을 한 듯하다. 스위스의 조각가 알베르토 자코메티A. Giacometti는 해부학이 가능하지 않은 엄지손가락만 한 두상을 만들고 그것을 '미술사의 테러'라고 불렀다.

이 탄생불은 조그마한 데도 아름다운 비례감과 생동감과 탄력을 자아낸다. 좌대를 떠받치고 있는 경상은 아주 독특하면서도 기분 좋게 놓여 있고 그 위에 슬쩍 올린 천판과 좌우 측면 다리는 퍽 안정감 있다. 경상을 평평하고 넉넉하게 처리하여 입상의 탄생불에 더 시선을 모은다.

작은 불상은 이동이 용이하다. 크지 않은 방에 이 탄생불을 모셔놓고 드리는 예불을 상상해본다. 세상에는 아름다움이 지천에 널려 있고 만물이 설법이자 곧 법문法門이라고 한다. 모든 것이 존엄하다는 말이다. 그런데 거창한 이념이나 권력 또는 자본이나 제도 등은 문화와 예술이라는 이름으로 갈수록 거창한 것들을 쏟아놓는다. 이러한 형국은 대부분 지속되는 내적 에너지가 미흡하여 이내 싫증난다. 존재를 고양시키지도 못한다. 이에 비해 이 조그마한 〈금동탄생불〉은 물리적 크기를 넘어 인간 존재가 얼마나 고귀하고 존엄한가를 나지막한 목소리 그러나 큰 울림으로 전한다.

가득 찬 것은 조용하고 번잡하지 않으며 소박하고 아름답다. 이러한 미적 경험은 넓고도 깊은 세계에 대해 관조하게 하

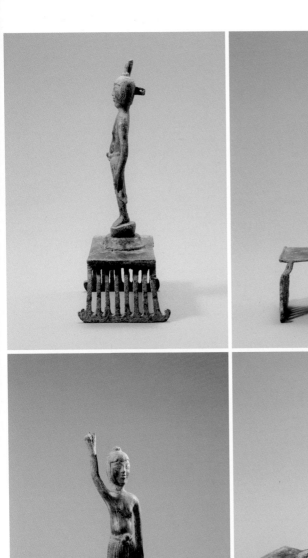
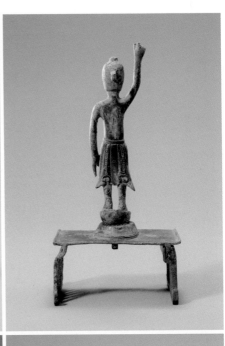
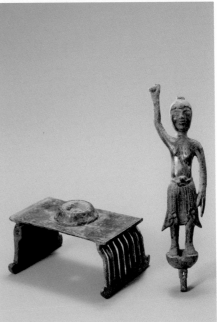

면서 우리를 영적인 여정으로 이끈다. 이를 두고 궁극의 열쇠라고 말해봐도 여전히 언어는 부족하기만 하다.

나는 이 탄생불의 이미지를 복사하여 작업실 한쪽 벽에 붙여놓았다. 그냥 그러고 싶었다. 그리고 책상에 앉아 눈을 감았다. 얼마 지나지 않아 홀연히 이마 위로부터 은은히 빛나는 금동탄생불이 솟아나왔다. 어찌된 영문인지 금동탄생불의 이미지는 어느덧 사라지고 환한 빛이 펼쳐졌다.

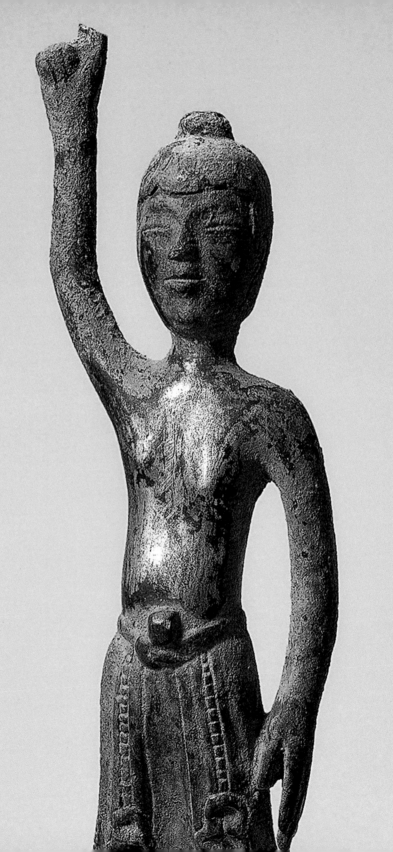

2 금동대세지보살좌상
金銅大勢至菩薩坐像

유홍준

명지대학교
교수

14세기 고려 후기에는 일련의 화려한 불상군이 조성되었다. 특히 금강산에 봉안된 금동불상들은 금강산만큼이나 화려한 모습을 보여준다. 금강산 출토 금동불상들이 이처럼 정교한 것은 금강산 장안사長安寺가 기황후奇皇后의 원당 사찰이었다는 사실과 긴밀히 연결된다. 기황후는 명문가 여식으로 고려 출신 환관인 고용보高龍普의 추천으로 궁녀가 되었다가 우여곡절 끝에 원나라 순제의 황후가 되었다. 그 후 고국의 장안사에 거액의 내탕금內帑金(판공비)을 내고 대대적인 불사를 일으켜 많은 불상을 봉안했다고 전한다.

〈금동대세지보살좌상〉은 상감청자를 빚어낸 고려인의 솜씨를 남김없이 보여준다. 금강산 장안사에서 나왔다는 이 보살상은 아담한 크기로 보관寶冠에는 세지보살勢至菩薩의 상징인 정병淨瓶이 새겨져 있고, 오른손으로는 연꽃에 감싸인 법화경 일곱 책을 살포시 잡고 있다. 복식이 유난히 화려한데, 날렵한 몸매를 휘감고 도는 아름다운 영락瓔珞 장식은 세 겹 연화대좌까지 길게 늘어진다. 머리 정상부에는 보계寶髻가 크게 자리 잡았으며 화려한 영락 장식의 보관이 보계를 둘러싸고 있다. 엷은 미소를 머금은 앳된 얼굴에는 명상의 분위기가 조용히 흐른다. 얼굴은 단정하고 이목구비도 정연하다. 적당히 벌어진 가슴과 부풀어 오른쪽 다리 근육에 기운이 응축된 듯하다. 라마의 지배 하에 있던 원나라 불상의 영향으로 장식물이 번잡스러울 만큼 화려하게 치장되어 있으면서도 단아한 몸매의 아름다움이 잘 드러나 있다.

그런데 국립춘천박물관에는 이와 쌍을 이루는 〈금동관음보살상〉이 한 점 있다. 보관에 화불化佛을 새긴 것만 다르다. 그

고려 14세기
높이 16.0cm
보물 1047호

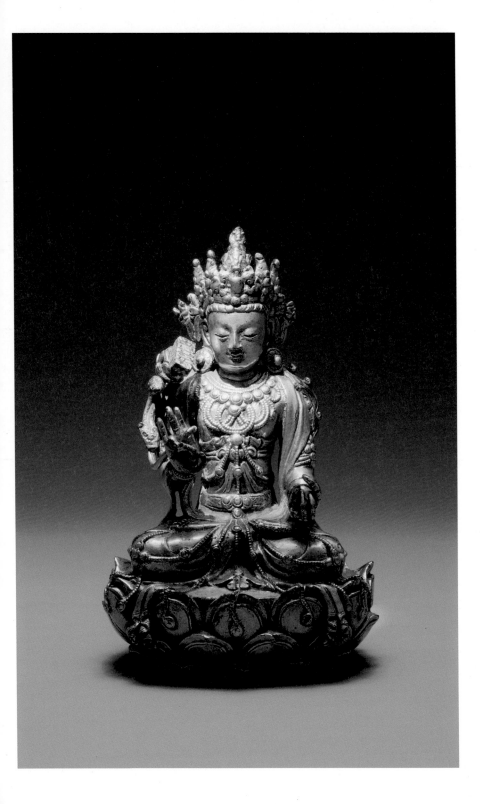

렇다면 이 두 보살상이 모시고 있는 아미타여래상이 있었다는 이야기인데, 아직까지 알려진 것은 없다. 이런 형태의 불상은 원나라 라마교에서 연유한 것이고 장안사가 기황후의 원당 사찰이었다는 사실과 연관시켜 그녀의 발원으로 제작된 것이 아닌가 조심스럽게 추정해본다. 황실에서 발원했기 때문에 더없이 정교하고 화려하다고 보는 것이다.

그동안 우리는 고려시대 불상이라고 하면 으레 관촉사灌燭寺의 〈석조관음보살상〉, 즉 은진미륵恩津彌勒을 떠올리면서 통일신라보다 조각 솜씨가 떨어진다고 말하곤 했다. 중·고등학교 교과서에 그렇게 적혀 있기 때문이다. 그러나 은진미륵은 통일신라시대에 이 지역에 있었던 예외적인 작품 중 하나일 뿐이다. 고려시대에는 아주 다양한 형태의 불상이 조성되었다.

〈춘궁리 출토 철조여래좌상〉처럼 호족의 초상을 연상케 하는 아주 개성 강하고 현세적인 불상도 있고, 〈충주 대원사 철불〉처럼 지방적 특성을 보여주는 불상도 있으며, 〈안동 제비원 석불〉처럼 무속과 결합한 샤머니즘을 연상케 하는 불상도 있고, 〈천수천안보살상〉처럼 밀교도상의 불상도 있다. 그런 와중에 〈금동대세지보살상〉처럼 더없이 정교하고 화려한 황실 발원의 불상도 만들어졌다. 이제 고려시대 불상을 평면적으로만 이해하지 말고 그 다양성을 고려하여 우리가 가진 고려불상에 대한 이미지를 바꿀 필요가 있다.

3 청동국화범자문거울
靑銅菊花梵字紋鏡

Jinnie Seo

설치미술가

청동 거울은 청동기시대부터 시작하여 18세기에 유리 거울이 출현하기 전까지 한국에서도 널리 사용되었다. 청동 거울은 실용적인 목적 이외에도 다양한 용도로 사용되었다. 고려시대에는 여인들의 사치스러운 소장품이었으며 또한 무속인의 상징적인 의식 도구로서 망자의 죄를 사하고 영원한 인생을 안내하는 매개로 쓰이기도 했다.

빛은 생명의 근원이자 불을 만드는 힘을 갖는다. 따라서 빛을 반사하는 거울은 영적인 힘을 가진 존재로 이해되었다. 거울은 사악한 것을 쫓아내고 영혼과 우주를 보는 눈이자 권력을 가진 자의 상징이었다.

원은 하늘의 세계를 상징하고 사각형은 대지를 상징하는데, 원형 거울이 일반적으로 제작되었다. 거울의 앞면은 깨끗하게 연마된 반사면이고 뒷면에는 주조 기법으로 장식을 새겼다. 거울 뒷면에는 손잡이를 달거나 목재 받침대에 기대어 고정할 수 있도록 만들었다.

고려 말~조선 초
14~15세기
지름 37.9cm

〈청동국화범자문거울〉은 14~15세기 무렵 만들어졌으며 섬세하고 아름다운 청동 주조기술을 보여준다. 원 모양으로 거울 양면에는 마치 그림처럼 보이는 우아한 청록색의 녹이 피어 있다. 앞면은 연마된 거울 면이고 뒷면에는 한가운데에 구멍 난 손잡이가 있다. 주변에는 화려한 무늬로 장식하였다. 산스크리트어로 '옴 마니 파드메 훔Om mani padme hum(연꽃에서 피어난 보석이여)'이라는 여섯 글자로 된 불교 만트라眞言(참된 말)가 새겨져 있고 전체적으로 국화무늬가 흩어져 있다.

이 거울은 일상적으로 사용하지 않는 큰 크기에 만트라가 새겨져 있어 불교 사찰에서 행사 때 사용한 것이다. 장례식을

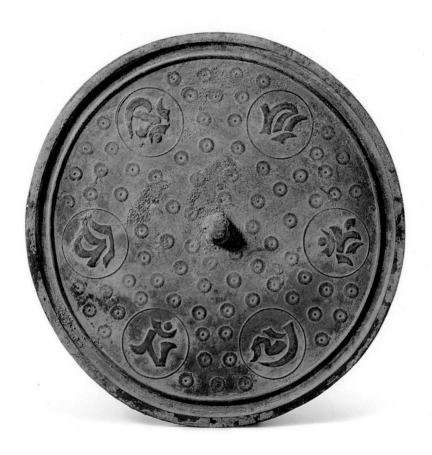

치를 때 화장하기 전까지 망자가 안치된 방에 걸어두었다. 거울 앞면은 망자가 땅에 묻히기 전 자신의 인생을 되돌아보는 시간을 갖고 심판을 받는다는 상징성을 띠고, 뒷면의 '옴 마니 파드메 훔'이라는 글자는 망자의 죄를 씻어내고 영혼을 정화하여 영생으로 여행할 수 있도록 기원하는 의미가 담겨 있다.

14~15세기 무렵은 고려 말과 조선 초에 해당한다. 이 청동 거울에서 두 시대의 흥미로운 만남을 상상해본다. 국화무늬나 고도로 세련된 금속 세공기술은 고려 문화를 바탕으로 하지만, 전체적으로는 조선의 유교문화의 특징인 절제된 미학이 흐르고 있다. 장식 면에서는 불교적이지만 이미지의 구성은 조선의 느낌이다.

〈청동국화범자문거울〉은 세련된 공예품이라기보다는 장인의 손길이 느껴지는 개인적인 물건, 만든 사람의 영혼이 남아 있는 흔적으로 다가온다. 육자진언은 주조되었지만 국화무늬는 손으로 두드려 가공한 듯하다. 이것은 완벽과는 다른 차원의 여유로움이랄까, 한국 문화에서 나타나는 인간적인 미학의 차원으로 받아들여질 수 있다.

4 백지묵서 금광명경 권제3
白紙墨書金光明經卷第三

《금광명경金光明經》은 대승경전의 하나이다. 공空 사상에 근거하여 집착을 버리고 참회하는 것을 권하는 내용과 사천왕 등 여러 신이 이 경전을 찬탄하고 독송할 것을 강조하는 내용으로 이루어져 있다. 《법화경》, 《인왕경》과 더불어 '호국 삼부경護國三部經'이라고도 불린다.

정재영

한국기술대학교
교수

《금광명경》은 범본梵本으로도 전하고 있으며 티벳문자, 서하문자, 몽골문자로도 번역되어 있다. 한역본으로는 북량北涼의 담무참曇無讖이 412~421년에 번역한 4권본(19품)《금광명경》, 수隋의 보귀寶貴 등이 597년에 펴낸 8권본(24품)《합부금광명경合部金光明經》, 당의 의정義淨이 703년에 번역한 10권본(31품)《금광명최승왕경金光明最勝王經》 등이 전하고 있다.

일반적으로 초기에는 4권본인 《금광명경》이 많이 유통되었고, 8세기 이후 특히 고려 때는 10권본인 《금광명최승왕경》이 많이 유통되었다. 《금광명경》, 《합부금광명경》, 《금광명최승왕경》 등은 재조대장경에도 수록되어 있다.

통일신라 9세기
字高 21.5cm
紙高 28.9cm
紙幅 53.6cm

《금광명경》 권제3은 담무참이 번역한 4권본 중 제3권으로 백지묵서에 쓰인 신라 사경이다. 9세기 중엽 이후에 사경된 것으로 보인다. 호림박물관에 소장되어 있는 다른 신라 사경과 달리 권수제卷首題 부분도 잘 남아 있다. 권자본卷子本(두루마리)으로 총 16장이며 각 장의 행수는 26행부터 29행까지 일정하지 않다. 각 행은 17자로 되어 있지만 16자인 경우도 간혹 있다. 표지는 구입 당시에 개장改裝된 것이다. 권수제는 '금광명경산지귀신품제십 권제삼金光明經散脂鬼神品第十 卷第三'으로 일반적인 신라 사경에 쓰이던 형식이다. 역자명과 품명을 별도의 다음 행에 기재하지 않은 채 바로 2행부터 본문을 시작하고 있

金光明經卷第三

北涼三藏法師曇無讖　譯

金光明經散脂鬼神品第十

爾時散脂鬼神大將軍及二十八部諸鬼神
等即從座起偏袒右肩右膝着地向佛合掌
世尊是金光明微妙經典我若現在世又未來
世在在處處若城邑聚落山澤空處若王
宮宅若阿蘭若我當與此二十八部
大鬼神等往至彼所隱其形像隨逐擁護
是說法者消滅衰患安隱得樂隱又聽法眾若
男若女童男童女於此經中乃至得聞一
如來名一菩薩名及此經首題名字受持
讀誦我當隨侍宿衛擁護悲滅其衰惡令
安隱又目己成就如王宮殿令安寧處
赤如是……我散脂鬼神大將令說法者
雅願世尊……我知一切一切
……此我名散脂鬼神大將
緣法了一切知法分齊如法安住一切法如性
於一切含受一切法世尊我現处不可思議智
智光不可思議智炬不可思議智行不可思議
智聚不可思議智境世尊我於諸法正解
故名散脂鬼神大將覺了世尊法是
正願傳說分別正願世尊我
莊嚴言辭辯不到絕眾味精進……毛孔
充盈身力心進易……能為眾生廣說法者
諸樂心得歡喜以是之故能為眾生說法之
經右諸王於百千那種諸善根法之
人為是眾生開演宣流布於妙經典
令不斷絕充量眾生得經已當持不可思
議智聚攝取不可思議之聚於於未來世受
値過諸佛疾得證成阿耨多羅三藐三菩提
一切眾皆三惡趣令永滅無量花功
德海贍鹽金山照明如南如無邊
乃百千億邪由此住嚴其身降如未應正

金光明經卷第三

禮重高志令供脫善諸善時長者子思惟
是已即至父所頭面着地父後禮又手卻
住以四大諸根萎損代謝而得諸病
云何當知四大諸根損食含食
云何當如飲食消即食含食時
云何……為熱此頭痛又以等分
而治風病起水為以等分
何時初風何時初熱何時初水
時又長者何以知風病生以
何時動病及以病冬則多風病
三月是春三月是秋三月是
足十二月三三而記從旦至……一日初
右二說右三四記三三本番……二二增諍
隨是肺病諸息飲食是能藏方所
隨時藏中諸根四大代謝初推……身得病
有嘉藥病隨時三月……調和四大
隨病飲食以以湯藥……夏中春初
其熱病者秋則冬有熱病者冬則發動
肥臟藏及以所含有熱之痛者……秋有風病
鋒鋒肥藏肺氣春病即發熱病
等冬服鋒肥藏三種妙藥……眼訶梨勒
飽食肺後……隨時出藥又以蘇膩……
飲食應服……隨時病者即發熱病
建脾而發脹……若眼病者……肺病含等冷
善男天合時流水長者子……共又等初四大增
喜女天合時流水長者子……共又等初四大增
填局是了一切……方肺長者子知醫千無童子
至國四城忘聚聚在在慶羅躍……有百千無童子
者即軟言慰藉者如是含我患肺我患病
治病欲心生歡喜我言含……故能師我患病
師善知方藥含當為次原治含……藥含除愈
善男子療重病病即含心……善故……樹林而思
即便除愈又復如來大氣刀充實善女天後有
至長者子所長者子即以妙藥授之令服
眼已除愈……病安……復是善女天足長者子於此
因內治諸眾生所有病苦若善女子持除愈

121

다. 권미제卷尾題는 '금광명경권제삼金光明經卷第三'이다.

한 가지 아쉬운 점은 원래의 권수제 앞에 고려본의 권수제 형식으로 된 권수제가 다시 보사補寫되어 있다는 것이다. 다시 말해 '금광명경권제삼金光明經卷第三' 권수제와 고려대장경의 함차 '정精' 그리고 역자명譯者名 '북량삼장법사담무식 역北凉三藏法師曇無識 譯'까지 잘못 보사되어 있다. 당시 이 자료가 신라시대 사경인 것을 모르고 고려대장경大藏經과 관련된 사본인 것처럼 보이기 위해 원래의 권수제 '금광명경산지귀신품제십 권삼金光明經散脂鬼神品第十 卷三'에서 '권삼卷三'을 지우고 잘못 보사해놓은 것이다. 최근에 다시 써 넣었기 때문에 필체가 흔들려 안정감이 없다. 역자명 '담무참曇無識'도 '담무식曇無識'에서 잘못 베껴놓았다. 이것은 본래의 모습대로 복원해야 한다. 이 전적은 9세기 중엽에서 후반 사이에 사경된 것으로 신라시대 묵서墨書의 사경 연구에 중요한 자료이다.

《금광명경》 4권본의 내용을 살펴보면 다음과 같다. 이 경의 핵심은 '서품' 뒤의 4품에 있다. 부처님의 수명이 영원함을 밝힌 〈수량품〉, 참회를 권장한 〈참회품〉, 부처님을 찬양한 〈찬탄품〉, 집착을 버리고 여래의 법신을 구할 것을 강조한 〈공품〉이 그것이다. 〈참회품〉에 실린 참회멸제懺悔滅罪의 청규淸規에 의거하여 한국 예불의식의 전형인 찬탄·참회·권청勸請·수희隨喜·회향의 오회五悔가 정립되었다. 〈참회품〉을 근거로 하여 만든 〈금광명최승참의〉는 〈법화삼매참의〉와 함께 현재 전래되는 불교 의식의 기본이 된다.

이 경이 호국경전으로 존숭된 것은 제6품 이하의 내용 때문이다. 〈사천왕품〉 등에서는 사천왕을 비롯한 여러 신이 이 경을 신봉하므로 이를 독송하고 강설하는 국왕과 백성을 수호하여 국난과 기아와 액병 등을 제거하고 나라의 안온과 풍년을 가져다준다는 것을 강조하고 있다. 신라에서 당의 침략 소식을 듣고 사천왕사를 세운 것도 이 경의 〈사천왕품〉에 근거한 것이다.

金光明經卷第三

北涼三藏法師曇無讖　譯　精

金光明經散脂鬼神品第十

爾時散脂鬼神大將軍及二十八部諸鬼神等即從座起偏袒右肩右膝著地白佛言世尊是金光明微妙經典若現在世及未來世在在處處若城邑聚落山澤空處若王

5 대방광불화엄경 권제34
大方廣佛華嚴經 卷第三十四

《대방광불화엄경大方廣佛華嚴經》은 부처의 깨달음을 그대로 표명한 경전이며 비로자나불을 주불로 삼고 있다. 화엄경은 한국 불교 전문 강원의 교과로 학습해온 경전이기도 하다.

산스크리트어(범어)로 된 완본은 아직 발견되지 않고 있다. 화엄경은 대승불교 초기의 중요한 경전으로 불타발타라佛陀跋陀羅가 번역한 《60권본》(418~420년), 실차난타實叉難陀가 번역한 《80권본》(695~699년. '주본' 또는 '신역 화엄경'이라 부름), 반야般若가 번역한 《40권본》(795~798년) 등이 있다.

이 중 《40권본》은 화엄경 전체 내용 중 〈입법계품入法界品〉만을 번역한 것이다. 화엄경은 처음에는 각 품이 독립된 경전으로 유통되다가 후에 지금의 형태로 성립되었는데, 4세기경에 집대성된 것으로 추측하고 있다. 각 품 중에서 가장 일찍 성립된 것은 〈십지품十地品〉으로 그 연대는 1세기에서 2세기 무렵이다. 산스크리트 원전이 남아 있는 것은 〈십지품〉과 〈입법계품〉뿐이다.

주본인 《대방광불화엄경》 권34는 권자본卷子本 1권으로 성암고서박물관 소장본인 주본 《화엄경》 권36(국보 204호)과 같은 종류의 판본이다. 화엄경 중에서도 가장 중요한 부분인 〈십지품〉의 제1 환희지歡喜地에 대한 내용을 담고 있다. 권수제卷首題는 '대방광불화엄경권제삼십사大方廣佛華嚴經卷第三十四'이며, 이어서 제2행과 3행에는 역자명 '우전국삼장실차난타봉 제역于闐國三藏實叉難陀奉 制譯'과 품명 '십지품제이십륙지일十地品第二十六之一'이 새겨져 있다. 각 장의 크기는 29.3×48.4센티미터이고, 24행 17자본이다. 해인사에 남아 있는 재조대장경 각판보다 새김이 훨씬 정교하다.

정재영

한국기술대학교
교수

고려 12세기
長 29.3×48.4cm

大方廣佛華嚴經卷第三十四
于闐國三藏實叉難陀奉　制譯
十地品第二十六之一
爾時世尊在他化自在天王宮摩尼寶藏殿
與大菩薩眾俱其諸菩薩皆於阿耨多羅三
藐三菩提不退轉悉從他方世界來集住一
切菩薩智所住境入一切如來智所入處勤
行不息善能示現種種神通諸所作事教化
調伏一切眾生而不失時為成菩薩一切大
願於一切世一切劫一切剎勤修諸行無暫
懈息具足菩薩福智助道悉皆圓滿諸行願
滿於一切菩薩智慧方便究竟彼岸示入生
死又以涅槃而不斷絕菩薩事善入一切

修行波羅蜜　遠離慳嫉諂
如說而行誑　安住實語中
不汙諸佛家　不捨菩薩戒
饒益於世間　辦求增勝法
轉更求勝道　功德義相應
恒起大願心　願見諸佛身
嚴淨佛國土　攝取大仙道
一切諸佛子　佛子亦復然
成就諸佛法　平等共一心
所作皆究竟　是名第不空
一切毛端處　一時成正覺
如是等大願　無量無邊界
塵堂與眾生　法界及虛空
虛空界若盡　眾生世間佛
我願乃有盡　佛剎智心盡
如彼等無盡　我願亦復然
如是發心已　得入菩薩位
其心不動搖　堅固不可壞
頭目與手足　乃至於身肉
能施無悋惜　一切皆能捨
如是發大願　慈悲無厭倦
我今為眾生　常求無慧惱
末種種經書　其心無疲厭
慇懃自莊嚴　其顏常歡喜
供養諸如來　尊重於正法
行行轉勝進　日夜無間斷
一切諸王位　悉皆能棄捨
欲求佛勝道　捨己國王位
能於佛教中　勇猛勤修習
縛如大商主　為利諸商眾
問諸安隱道　然後安隱去
菩薩住於此　能知至大城
剃得百三昧　同遊至大城
化見百諸佛　震動百世界
光照行亦爾
能知百劫事　示現於百身
及現百菩薩　以為其眷屬
若自在願力　過是數無量
我於地義中　億劫不能盡
若欲廣分別　億那由他分
菩薩最勝道　利益諸眾生
如是初地法　我今已說竟

大方廣佛華嚴經卷第三十四

不膛　如睹下衆怒切
饒拳上　其勝下魚怒切
傾覆上　諸延下二相追
慇懃上　於巾下其靳切
懈怠上　古隘下徒耐切
繽紛上　正心下撫文切
右鞰上　於兩下于往切
阿亶上　安旦下戈丹切
覆蓋上　芳福下古愛切
貫穿上　古捖下川缘切
錬治上　郎見下直之切
饒易上　稱智下以豉切

특히 이 자료에 온전하게 남아 있는 변상도는 고려시대 화엄경 변상의 판화로는 희소하므로 권36 권수의 변상도와 함께 화엄경 변상도의 변천 과정과 고려시대 불교미술사 연구에 중요한 자료로 활용할 수 있다. 이 변상도 앞부분에는 별도의 공간을 두어 '대방광불화엄경권제삼십사변상大方廣佛華嚴經卷第三十四變相'이라는 제목을 달았다. 그리고 그 아래에 '주周'라는 글자를 새겼는데 바로 주본《화엄경》임을 표시한 것이다.

변상의 테두리에는 금강저金剛杵 등의 무늬로 장엄이 되어 있고, 우측 상단에는 '십지품제이십륙지일十地品第二十六之一'이라는 품명品名이 표시되어 있다. 그리고 화면의 앞에서부터 '타화자재천궁他化自在天宮'과 '법주금강장보살法主金剛藏菩薩'이라는 표제가 있고, 차례로 '해탈월보살解脫月菩薩', '십방제불十方諸佛', '대중동청大衆同請', '초환희지포시初歡喜地布施' 등의 공간 분할 표제가 나와 있다. 이 중 앞부분의 '타화자재천궁'과 '법주금강장보살'은《80권본》(주본 화엄경)의 7처 9회 39품 중 제6회(1품)의 처소와 설주說主를 표시한 것이다.

이 자료 전체에는 각필角筆로 기입한 고려시대 부호구결符號口訣의 흔적이 고스란히 남아 있다. 고려시대의 스님들이 이 경전 전체를 읽고 고려시대 점토點吐 구결로 해석한 흔적을 그대로 간직하고 있는 것이다. 이것은 고대 한국어와 한문독법사 및 구결 연구에 있어 중요한 자료이다.

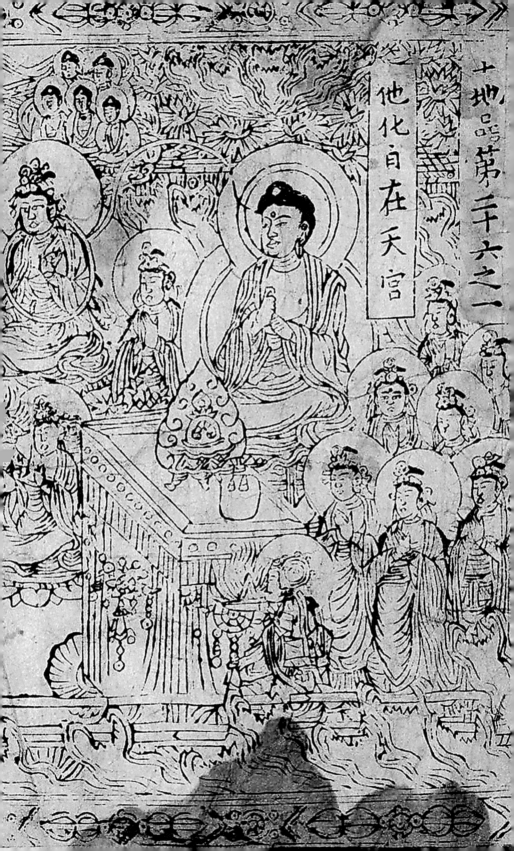

他化自在天宮

6 불정최승다라니경
佛頂㝡勝陀羅尼徑

2011년은 초조대장경을 판각하기 시작한 지 천 년이 되는 뜻
깊은 해였다. 초조대장경은 해인사에 있는 팔만대장경의 초간
본初刊本으로 요샛말로 하자면 '제1판'이라고 할 수 있다. 몽고
의 침입으로 대구 부인사에 소장되어 있던 초조대장경판이 불
타 없어지자 그것을 복원하기 위해서 만든 것이 팔만대장경이
다. 따라서 초조대장경은 팔만대장경의 원본이라고도 할 수 있
는 아주 중요한 기록유산이다. 하지만 목판은 단 한 장도 남아
있지 않다. 1970년대 초만 하더라도 국내에는 인쇄된 경전도
남아 있지 않는 것으로 간주되었다. 국내에서는 입에서 입으로
만 전해지는 신비의 대장경이었다.

성암고서박물관의 성암 조병순 선생과 호림박물관을 설립
한 호림 윤장섭 선생은 학계에서 관심을 보이기 전부터 그 가
치를 알고 초조대장경을 수집한 선구자였다. 그 결과 호림박물
관은 국내에서 가장 많은 초조본을 소장한 기관이 되었다. 호
림박물관은 총 94권의 초조본을 소장하고 있으며, 그중 5점이
국보, 4점이 보물로 지정되었다. 사실 초조대장경은 그 중요성
을 생각할 때 모두가 국보이고 보물이라고 할 수 있다. 국내에
전해지는 초조본은 총 250여 권밖에 없지만 일본 교토의 난젠
지[南禪寺]에는 초조본 1800여 권이 전해지고 있다. 일본의 쓰
시마[對馬島] 자료관에도 초조본 586권이 전해지고 있다. 우리
의 유산이 외국에서 더 많이 보존되고 있는 실정이다.

하지만 국내외 초조본을 전부 합해도 그 수량은 전체의 24퍼
센트 정도밖에 되지 않는다. 초조본은 여전히 희귀하며 아는 것
보다 모르는 것이 더 많은 우리에게 과제를 안겨주는 유물이다.

초조대장경 《불정최승다라니경》은 우선 난젠지의 소장본

종림 스님

고려대장경연구소
소장

고려 12세기
匡高 22.7cm
紙高 29.3cm
紙幅 47.3cm

호림, 문화재의 숲을 거닐다

佛頂尊勝陀羅尼經序

佛頂尊勝陀羅尼經

과 중복되지 않고 전해지는 유일한 판이다. 경전의 위쪽에 물에 젖은 흔적이 조금 남아 있지만 전반적으로는 천년의 세월을 견뎌냈다는 것이 믿기지 않을 만큼 상태가 좋다. 가까이서 보면 어제 금방 찍은 듯한 느낌이 들 정도다. 경전에 인쇄된 글자를 바라보고 있노라면 천년 전의 장인과 시간을 초월하여 마주하고 있는 듯하다. 고려시대의 종이와 먹 그리고 인쇄기술이 얼마나 뛰어났는지를 알 수 있다.

내용은 다음과 같다. 부처님께서 사위국舍衛國의 기수급도독원祇樹給孤獨園에 계실 때 선주善住라는 인물이 꿈을 꿨는데, 7일 후에 죽어서 일곱 번 축생으로 태어난 후 지옥에 떨어질 것이라는 이야기를 듣는다. 선주가 제석천帝釋天에게 도움을 청하자 그를 불쌍히 여겨 부처님께 방법을 묻는다. 그러자 부처님이 불정최승대다라니佛頂最勝大陀羅尼를 설법하며, 이 다라니를 독송하면 모든 고뇌가 사라지고 지옥에 떨어질 업을 없앨 수 있다고 말해준다.

《불정최승다라니경》은 수행과 깨달음에 중점을 두는 일반 경전과는 달리 다라니경의 공덕을 강조하는 밀교 계통의 경전이다. 권수에는 '의봉儀鳳 4년(680)에 두행의杜行顗가 번역하였으나 오류가 있어 다시 번역한 것'이라는 언종彦悰의 서문이 붙어 있다. 권말에는 '대륜금강다라니大輪金剛陀羅尼'와 '일광보살주日光菩薩呪'가 붙어 있는 것이 특징이다.

佛頂最勝陀羅尼經序

沙門立凡憬序　良

夫業理綿微二乗不足臻其極神寧
恍惚十地未易暨其深則知賦命交
加罕言於孔宣父報應叢雜真昧於
太史公是以先笑後號鵬雀祥而莫
准始凶終吉乘穀姝而弗驗或倚或
伏之說柱下廢欲照其燦為禍為福

7 감지금니대방광불화엄경보현행원품
紺紙金泥大方廣佛華嚴經普賢行願品

종림 스님

고려대장경연구소
소장

고려 1334년
감지에 금니
長 34.0×11.5cm
보물 752호

사경은 경전을 손으로 베껴 쓴 것을 말한다. 부처님의 말씀을 후세에 널리 전하기 위해 경전을 베껴서 전달하는 일이 사경의 주요 목적이었다. 하지만 고려시대에 들어서 목판인쇄술이 눈부시게 발전하면서 사경의 목적은 공덕을 쌓기 위한 것으로 변하였다. 하여 고려시대 사경은 공덕을 위해 정성과 노력이 많이 들어간 예술적인 공덕경功德經 형태로 발전하였다.

신라 백지묵서《화엄경》의 기록에는 얼마나 많은 공을 들였는지가 잘 나타나 있다. 닥나무를 재배할 때는 나무에 향수를 뿌려서 키우고, 종이를 만드는 사람은 모두 보살계菩薩戒를 받고 정성껏 종이를 만든다. 필사筆寫하는 사람을 비롯하여 경전을 만드는 데 관련된 모든 사람은 보살계를 받고, 대소변을 보거나 잠자고 밥을 먹은 뒤에는 반드시 향수를 사용하여 목욕을 해야 한다. 사경을 하러 가는 길에는 꽃과 향수를 뿌리며 기악伎樂과 범패梵唄를 연주한다. 사경소에 도착하면 삼귀의三貴依를 하면서 세 번 반복하여 예배하고, 불·보살에게《화엄경》등을 공양한 다음 자리에 올라 사경을 한다. 필사를 마치면 경심徑心을 만들고 부처와 보살상을 그려 장엄하며 마지막으로 경심 안에 사리 한 알을 넣는다. 이러한 정성을 들여 만든 작품이 바로 사경이다.

정원본《대방광불화엄경》은 60권의 진본《화엄경》과 80권의 주본《화엄경》의 마지막 품品인〈입법계품入法界品〉에 해당되는 내용만을 편집한 것으로 당나라의 정원貞元 연간에 반야般若가 번역하였다. 진본이나 주본에는 없는〈보현행원품普賢行願品 (선재동자에게 설법한 부처의 공덕을 얻기 위해 닦아야 할 10가지 계율)〉을 편입시켰기에《40화엄》전체를〈보현행원품〉으로 지칭하기도 하

지만 〈보현행원품〉은 독립된 경전의 역할을 수행하기도 한다.

호림박물관 소장 《대방광불화엄경보현행원품》은 《40화엄》의 권40에 해당하지만 독립된 경전으로 사성寫成되었다. 감지紺紙에 금니金泥로 쓰여졌으며, 사성기寫成記, 변상도變相圖, 경문과 장식된 표장表裝을 완전하게 갖춘 뛰어난 고려 장식경飾經으로 가치가 인정되어 보물 752호로 지정되었다. 표지에는 보상화寶相華 네 송이가 그려져 있으며 시기적으로 고려 말에 제작되었지만 조선 초의 작품과는 차별화된 양식으로 편년 연구의 중요한 단서가 된다.

사성기를 보면 제작 시기와 목적 등이 수록되어 있다. 자선대부資善大夫 장작원사將作院使 안새한安賽罕이 고려 충숙왕 복위 3년(1344) 9월에 부모의 훈육에 대한 은혜를 마음속으로 간절히 생각하고 황제, 황제후, 태자 등의 은덕에 대해서도 지성껏 발원하여 〈대화엄경〉 1부 81권을 사성하였다고 한다. 여기서 81권이라 함은 《80화엄》에 본 경전인 〈보현행원품〉을 합한 것으로 보인다.

변상도는 우선 가장자리에 굵은 선 두 줄을 긋고 그 속에 금강저金剛杵를 띠무늬처럼 장식하였다. 그림 중앙에는 보현보살이, 좌우의 상단에는 십대행원十大行願을 상징하는 보살과 향로, 화병 등이 그려져 있다. 하단에는 보현보살을 향하여 구도를 하던 선재동자가 꿇어앉아 있는 모습이 보이고 좌우에 보살들이 그려져 있다. 변상도를 가까이 들여다볼수록 선 하나하나가 세밀하고 아름다워 절로 감탄하게 된다.

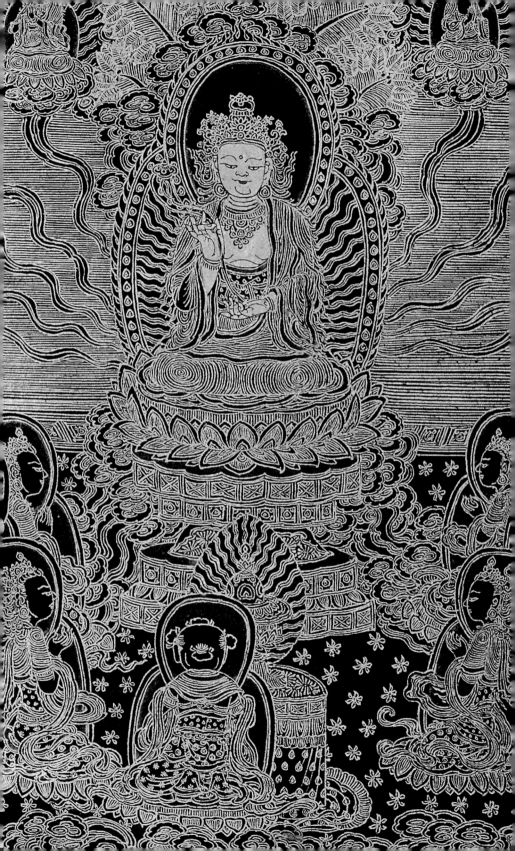

8 자치통감강목집람 권제1
資治通鑑綱目集覽卷第一

옥영정

한국학중앙연구원
교수

북송 사마광司馬光(1019~1086년)이 편찬한 《자치통감》은 편년체로 된 역사서의 대작으로 11세기 중국의 사상적 변화와 역사 인식을 반영하고 있다. '통치의 자료가 되어 역대에 통하는 거울'이란 뜻의 제목 그대로 경서 못지않게 위정자에게 활용될 만한 교훈을 담고 있다. 《자치통감》이 편찬되어 나오자, 주희朱熹는 성리학적 명분론과 정통론적 역사관에 따라 이를 재편집한 《자치통감강목資治通鑑綱目》과 《자치통감》의 주요 내용만을 약술한 《통감절요》 등의 서적을 펴냈다. 이러한 통감류 역사서의 보급은 송대는 물론 후대에 동양 역사학이 발전하는 데 큰 영향을 미쳤다.

조선 1502년
冊 32.0×21.0cm
匡廓 27.9×18.2cm

《자치통감》의 해석본이라고 할 수 있는 《자치통감음주資治通鑑音注》를 지은 송말원초宋末元初의 호삼성胡三省(1230~1302년)이 "임금이 되어 《자치통감》을 모르면 정치를 하려 해도 잘 다스릴 수 있는 근원을 알지 못하며 혼란스러움을 싫어하면서도 그런 혼란을 막는 방법을 알지 못할 것이다. 신하된 자가 《자치통감》을 알지 못하면 위로는 임금을 섬길 줄 모르고 아래로는 백성을 다스릴 수 없다"고 했을 만큼 뛰어난 역사서이다.

하지만 《자치통감》은 방대한 내용 탓에 전체를 다 읽고 배우기가 쉽지 않다. 그래서 간행된 것이 《자치통감강목》으로 송나라의 주희가 요점만 정리하여 총 59권으로 만든 책이다. 《자치통감》보다 분량이 훨씬 줄어들어 왕이나 학자는 대부분 《자치통감강목》을 읽었다.

《자치통감강목집람資治通鑑綱目集覽》은 《자치통감강목》과 함께 간행된 것으로 《자치통감강목》의 난해하고 모호한 구절과 사항, 사실史實 등을 편년에 따라 정리하고 해설한 일종의 참고

資治通鑑綱目集覽卷第一

周威烈王二十三年。繁纓小物也而孔子
惜之

左傳成二年衛孫桓子與齊師戰衛將敗新築
大夫仲叔于奚救桓子是以免旣衛實之以邑
辭請繁纓以朝許之仲尼聞之曰惜也不可
以假人注繁纓馬飾皆諸侯之服也器與名謂車服
號與揆步千反字與揆通禮巾車揆纓
聲帶之聲今
大帶之揆以削革為之。揆注揆讀如

六卿

春秋晋有智氏趙氏韓氏魏氏范氏中行氏
六卿趙韓魏智氏范氏中行氏號六卿後
晋君失政六卿專權貞定王十一年趙韓魏又
共滅范氏中行氏號智趙韓魏共滅范
氏號三晋而分其地而
安王二十六年三家正誤三家指魯大夫孟孫
其地即韓魏也號為三晋已在六卿中不應複舉

家叔孫季孫之家趙韓魏

서이다.

연산군 8년(1502)에 인쇄된 호림박물관 소장 《자치통감강목집람》은 성종 24년(1493) 계축년에 주조된 금속활자인 계축자癸丑字로 간행되었다. 계축자는 중국 명대에 간행된 목판본인 신판 《자치통감강목》을 글자본으로 삼아 동으로 주조한 금속활자이다.

계축자로 찍어낸 책은 현재 전하는 수량이 워낙 적어 아주 희귀한 인쇄본이 되었다. 《신증동국여지승람新增東國輿地勝覽》과 《자치통감강목》의 계축자본이 잔본殘本으로 겨우 전래되고 있을 뿐이다. 《자치통감강목》과 함께 간행된 《자치통감강목집람》 판본은 호림박물관에 전하는 권1 한 책이 현재까지 유일하다.

조선시대 세종은 《자치통감》을 최고의 역사서로 꼽았다고 한다. 통치의 본보기가 되는 내용을 담은 《자치통감》은 중국 내에만 국한되지 않고 한반도에도 전파되어 고려시대는 물론 조선시대에도 국가적인 역사 인식 및 서술 방식에 막대한 영향을 주었다. 이 책은 사대부라면 반드시 숙지해야 할 역사 교재의 역할을 담당했다. 세종은 《자치통감강목》에 해설을 달아 쉽게 풀어놓은 《자치통감강목훈의資治通鑑綱目訓義》를 편찬하기도 했다. 원나라의 세조 쿠빌라이도 《자치통감》을 읽으면서 공부하였고, 중국의 마오쩌둥 역시 《자치통감》을 손에서 놓은 적이 없으며 무려 17번이나 읽었다고 한다. 이렇듯 역대 위인이 남긴 업적의 기반에는 역사를 거울로 삼아 자신을 갈고 닦으려는 노력이 있었다.

《조선왕조실록》을 보면 요즘 학자들은 경서經書를 연구하는 데 끌려서 사학史學은 읽지 않는다고 세종이 신하들을 꾸짖는 장면이 나온다. 오늘날에도 교훈이 될 만한 장면이다.

호림, 문화재의 숲을 거닐다

八年樗里子

泰惠王弟。名疾。高誘曰。疾居渭
鄉。其里有樗樹。因號焉。索隱曰。

作樗。音攄。

年作褚里疾。紀

芊八子

芊。音米。楚姓也。東漢皇后
列八品。注。正嫡稱皇后。妾

房子

定平山縣有房山
常山郡。今
縣名。屬

夫人。又有美人良人八
子。七子。長使少使之稱

窮

戰國策。趙武靈王曰。先君襄王與代交地。城
之名曰無窮之門。注云。築城境上。為之封域

黃華

正義曰。西河
側之山名

河東胡

正義曰。趙東有瀛州。即東胡
北。營州之境。

服虔曰。東胡烏桓之先。後為鮮
甲也。國在匈奴東。故號曰東胡

樓煩

郡有樓煩。正義曰。即
地。趙世家曰。西有林胡樓煩。

勝州之故北。嵐勝以南石州離石藺等六國時趙邑
胡之故地也。趙世家曰。西

9 석봉천자문
石峰千字文

옥영정

한국학중앙연구원
교수

한호韓濩(1543~1605년)는 봉래蓬萊 양사언楊士彦(1517~1584년),
추사 김정희와 함께 조선시대 3대 명필로 일컬어지며 별호인
한석봉으로 더 잘 알려져 있다. 해서楷書뿐만 아니라 전서篆書·
초서草書 등 모든 서체에 능하였기에 다양한 천자문이 그의 글
씨로 만들어질 수 있었다.

　　우리가 흔히 알고 있는 천자문은 중국 남북조시대 양무제
梁武帝의 명을 받은 주흥사周興嗣(470?~521년)가 1000개의 글자
를 조합하여 사언고시四言古詩 250구로 지은 것이다. 하룻밤 만
에 천자문을 완성하여 주흥사의 머리가 백발이 되었다는 전설
때문에 '백수문白首文'이라고 불린다.

　　우리나라에 언제부터 천자문이 전래되었는지는 정확히 알
수 없지만, 백제가 《논어》 10권과 《천자문》 1권을 일본에 전해
주었다는 내용이 일본 《고사기古事記》에 나온다. 이로써 삼국시
대부터 《천자문》이 존재했음을 알 수 있다. 이 시기 백제는 근
초고왕(346~375년)이 다스리고 있었으니 중국 양무제의 시대보
다 200여 년이나 앞서 있다. 따라서 일본에 전해진 천자문은
주흥사의 《천자문》이 아니라 2세기 위나라 때 종요鍾繇의 '이의
일월二儀日月 운로엄상雲露嚴霜'으로 시작하는 《천자문》일 가능성
이 높다.

조선 1650년
冊 42.8×28.5cm
匡廓 32.2×23.0cm

　　주흥사가 지은 천자문은 탁본한 왕희지의 글씨 1000자를
조합해서 만들었다고 전해진다. 명나라 사신이자 대문장가인
주지번朱之蕃은 석봉의 글씨를 보고 "옛날에 글씨를 잘 쓰던 사
람도 이보다 나을 수는 없다"고 하였다. 실제 《석봉천자문》은
중국의 역대 명필이 쓴 천자문과 견주어도 전혀 손색이 없다.

　　최초의 《석봉천자문》은 선조 16년(1583)에 종육품從六品 서

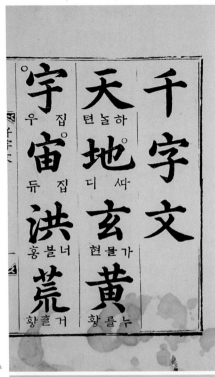

권수

권말

반 무관직인 부사과副司果로 있을 때 왕명을 받아 쓴 글을 바탕으로 제작된 목판본이다. 이때 간행된 것으로 현재 유일하게 남아 있는 판본이 보물 1659호로 지정되었다.

이후 《석봉천자문》은 1601년, 1650년, 1691년, 1694년 등 17세기 전반에 걸쳐 활발히 간행되었다. 호림박물관 소장본은 초간본을 두 번째로 중간重刊한 것으로 요샛말로 하면 '제3판'이라고 할 수 있다. 1601년에 내부內府에서 간행한 두 번째 판을 다시 간행한 것으로, 권말에 경신중보庚申重補라고 되어 있어 초판본의 내용을 수정·보완하여 효종 1년(1650)에 간행하였음을 알 수 있다.

《천자문》은 한문으로 1000자를 적어놓은 것이지만 아래에 한글로 음音과 훈訓이 달려 있어 국어학 연구에도 귀중한 자료가 된다. 예를 들어 초판본에는 '적賊'자의 해석이 [도즉적]으로 되어 있는데, 호림박물관 소장본에는 [도적 적]으로 되어 있다. 그 사이에 변화가 이루어졌던 것이다.

특별한 점은 최초의 《석봉천자문》이 목판본木版本인데 비하여, 이 천자문은 목활자본木活字本이라는 것이다. 천자문은 대부분 목판본으로 간행되는데 이 책은 목활자본으로 간행되어 더욱 귀하다.

《천자문》은 단순히 한자 암기용 교재가 아니라 우주와 자연의 섭리를 망라한 지혜의 보고이며 서예의 발전에 지대한 영향을 미친 책이다. 훼손이 거의 없이 보존 상태가 양호한 호림박물관 소장본은 석봉의 필치筆致를 느낄 수 있고 전통 인쇄문화의 풍미를 맛볼 수 있는 좋은 자료다.

驢 나귀 려	○駭 놀랄 히	誅 버힐 주
騾 노새 라	躍 뛸 약	斬 버흴 참
犢 쇠야지 독	超 뛸 됴	賊 도적 도
特 득	驤 돌일 양	盜 도적 도

10 지장시왕도
地藏十王圖

우리가 고려불화라고 부르는 것은 대개 높이가 1.2미터 안팎인 비슷한 크기의 작은 불화로서 그 내용을 보면 아미타여래도, 수월관음도 그리고 지장보살도가 주를 이룬다.

고려불화의 인기 장르인 지장보살도는 형식이 아주 다양하다. 독존, 삼존, 시왕도가 있고 좌상과 입상이 따로 있다. 이처럼 변화가 많다는 것은 그만큼 활용을 많이 했음을 말해준다. 마치 영어에서 be 동사나 have 동사의 변화가 많은 것과 같다.

지장보살은 기복신앙을 믿는 사람들에게 인기를 끌 수밖에 없다. 그는 명부冥府의 세계를 주재하면서 염라대왕, 평등대왕 등 시왕十王을 거느리고 저승에 온 자를 49일 동안 심판하여 천상의 자리를 배정한다. 절에서 49재를 지내는 근거가 여기에 있다. 지장보살 자신은 중생이 모두 구제될 때까지 부처가 되는 것을 포기하였다. 그리하여 지장보살은 삭발한 스님 같은 승형僧形 지장 또는 모자를 쓴 피모被帽 지장이라는 두 가지 형태로 그려진다. 손에는 여의주와 주석으로 만든 석장錫杖을 지니고 있다. 석장은 고리가 여섯 개여서 육환장六環杖이라고도 부른다.

지장시왕도에는 지장이 거느리는 무리가 모두 그려져 있다. 이들을 권속眷屬이라고 하는데, 지장 권속으로는 도명존자와 무독귀왕 외에 명부의 실무를 맡아보는 시왕이 있고 법계를 지키는 제석천, 범천과 사천왕이 뒤를 따른다. 여기에 명부의 재판관인 판관判官 두 명과 메신저인 명부사자冥府使者가 있다. 이 때문에 지장권속도에는 스무 명이 넘는 권속이 등장하는데, 통칭하여 지장시왕도라 한다.

유홍준

명지대학교
교수

고려 14세기
비단에 채색
111.1×60.4cm
보물 1048호

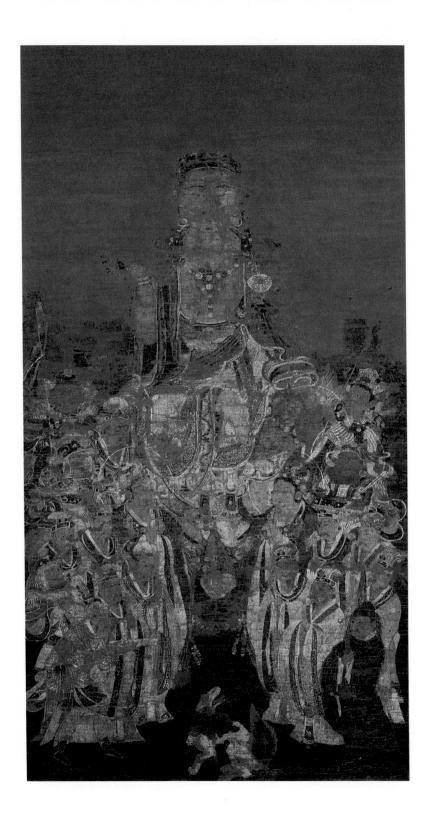

이름난 지장시왕도로는 일본 세이카도〔靜嘉堂〕 소장품, 일본 닛코지〔日光寺〕 소장품, 베를린 동양미술관 소장품이 있다. 호림박물관 소장 〈지장시왕도〉(보물 1048호)는 베를린 동양미술관의 소장품과 거의 똑같은 명품이다. 채색도 제작 당시의 상태 그대로인 듯 고격이 확연하고 후대에 보수한 흔적이 없다. 상하 2단 구도로 스무 명의 권속이 지장보살 무릎 아래에 밀집해 있어 지장의 권위를 한껏 드높이고 있다. 특히 화면 아래쪽에는 사자 한 마리가 고개를 돌려 지장을 바라보는 것으로 변주되어 있어 그림에 생동감을 불어넣는다.

현재까지 알려진 고려불화 150여 점은 거의 14세기, 그중에서도 14세기 전반기의 작품으로 여겨지고 있다. 이처럼 한 시기에 비슷한 크기의 몇 가지 도상만이 나타나고 있는 것은 당시 권문세족이 부귀영화를 비는 별도의 작은 원당願堂을 짓고 거기에 봉안했던 것이 아닌가 짐작케 한다. 저택 안에 채플chapel을 들여놓는 것과 마찬가지의 신앙 형태인 셈이다. 그래서 이 불화들은 크기가 작고 기법에 공력이 많이 들어가며 형식은 대단히 화려하다.

돌이켜보건대 30년 전만 해도 우리나라에는 유명한 고려불화가 한 점도 없었다. 그러나 이제는 호림박물관의 〈지장시왕도〉, 〈수월관음도〉를 비롯하여 10여 점을 헤아리게 되었으니 비로소 원산국의 체면이 섰다고 할 수 있다.

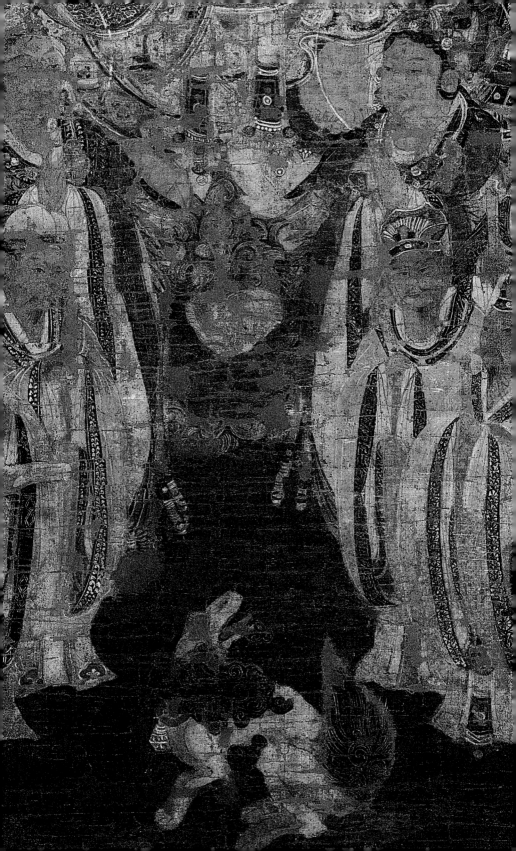

11 수월관음도
水月觀音圖

이원복

국립중앙박물관
학예실장

한때 고려불화는 원나라의 그림으로 잘못 알려지기도 했다. 그러다가 1978년 가을 일본 나라현의 야마토문화관〔大和文華館〕에서 개최한 〈고려불화〉 특별전(1978. 10. 18~11. 19)을 통해 세계적인 관심을 불러일으키면서 본격적이며 구체적인 조명을 받기 시작하였다. 이후 호암미술관이 일본에 소장된 고려불화를 중심으로 〈고려, 영원한 미〉 특별전(1993. 12. 11~1994. 2. 13)을, 국립중앙박물관이 세계 각국에 있는 고려불화뿐만 아니라 중국과 일본 불화까지 망라하여 비교한 대규모 전시 〈고려불화대전, 700년 만의 해후〉(2010. 10. 12~11. 21)를 개최했다. 이를 계기로 공예 분야의 고려청자 못지않게 회화에서도 관료적 귀족국가의 세련된 미감美感을 바탕으로 화려하고 우아하며 섬세하고 장엄한 아름다움을 보여주는 고려불화에 대한 인식이 구체화되었다.

고려 14세기
비단에 채색
103.5×53.0cm

보살은 '위로는 깨달음을 추구하고 아래로는 중생을 제도하는上求菩提 下化衆生 수행자'를 가리킨다. 부처와 중생의 중간적 존재이기에 독상獨相보다는 부처의 협시挾侍로 등장하는 게 일반적이다. 주불인 부처와 달리 관冠과 의상 및 각종 장신구 등이 화려하고 장식적이다. 보살로는 관음보살과 지장보살을 많이 그렸고, 관음보살 중에서는 수월관음을 많이 그렸다.

수월관음은 《화엄경華嚴經》 '입법계품立法界品'에 의거하여 이를 도상화한 것이다. 선재동자가 53선지식善知識을 찾아 깨달음을 얻는 과정에서 28번째로 남인도 바다 가운데 산인 보타락가산補陀洛伽山의 서쪽 연못 옆 금강좌 위에 있는 관세음보살을 찾아가 법문을 청해 듣는 정경을 담았다. 중국 당나라 853년에 장언원張彥遠이 지은 《역대명화기歷代名畵記》에는 주방周昉(8세

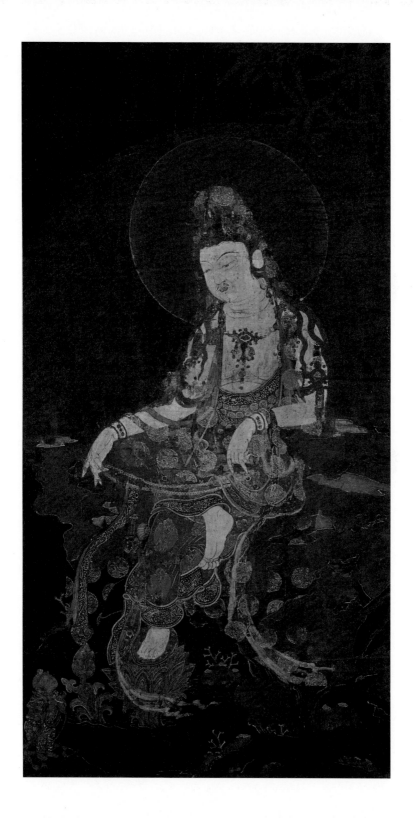

기 후반)이 수월관음도를 창시한 것으로 기록되어 있다. 중앙아시아의 벽화에서도 불화를 찾아볼 수 있으나 고려불화는 이들과는 달리 피부가 비치는 투명한 사라, 몇 가지로 제한된 색채와 화려한 금채, 귀갑무늬와 연화하엽무늬, 섬세한 필선 등 독자적인 특징으로 불릴 만한 나름의 양식을 이룩했다.

호림박물관 소장 〈수월관음도〉는 2010년 국립중앙박물관의 〈고려불화대전, 700년 만의 해후〉에 출품되어 비로소 일반에 공개되었다. 얼굴은 다소 풍만한 편으로 목에 뚜렷한 삼도가 있으며 연못가 바위 위에 반가자세半跏姿勢로 앉아 있는 모습이다. 얼굴은 조선시대 초상화에 자주 등장하는 우안칠분右顏七分의 형태로 하단을 응시하고 있다. 머리에는 화불化佛, 지물持物인 정병淨瓶과 염주, 원형 두광頭光과 이를 포함한 신광身光이 그려져 있고, 배경으로 괴석과 대나무, 연꽃과 산호, 선재동자 등을 그려 넣어 일반적으로 고려불화에 나타나는 특징을 두루 갖추고 있다. 하단 모서리에 밀착된 선재동자가 그려진 것으로 미루어보아 화면이 일부 잘린 것으로 짐작된다.

여느 수월관음도의 일반적인 형식과 양식을 따랐으나 대개 염주를 오른손으로 들고 늘어뜨리는 것과 달리 양손에 쥐고 있다는 점에서 차이를 보인다. 손 모양은 대체로 오른손에 염주를 드는 것이 일반적이나 두 손에 아무것도 쥐고 있지 않거나 버들을 들고 있는 것도 있다. 수월관음도는 우안右顏이 일반적이나 반대로 좌안左顏 또는 정면상正面相이 매우 드물게 나타나는 등 세 가지 형식이 현존한다.

12 이경윤의 산수인물화첩
山水人物畵帖

유홍준

명지대학교
교수

조선 16세기

이경윤李慶胤(1545~1611년)은 김시金禔(1524~1593년)와 함께 조선 중기를 대표하는 화가로 조선적인 절파화浙派畵風의 산수인물도山水人物圖를 정착시키는 데 주도적인 역할을 하였다.

이경윤의 본관은 전주, 자는 수길秀吉, 호는 낙파駱坡이다. 성종의 아들인 이성군利城君 이관李慣의 종증손으로서 학림수鶴林守를 제수받았다가 뒷날 학림정鶴林正에 봉해졌다.

조선시대 왕손은 과거를 보거나 실직에 나갈 수 없었기 때문에 뚜렷한 이력이 남을 수 없다. 다만 그는 그림을 잘 그려 후세에 이름을 남기게 되었으며, 동생 죽림수竹林守 이영윤李英胤 또한 영모翎毛를 잘 그려 화가로 이름을 남겼다. 이경윤·이영윤 형제의 그림 솜씨는 이경윤의 서자인 이징李澄에게 전래되어 역시 일가를 이루었으니 종실 출신으로서 조선 중기 회화에 끼친 영향이 지대하다고 할 수 있다.

이경윤이 산수와 인물을 잘 그린 것은 당대에도 유명하였다. 남태응南泰膺은 〈청죽화사聽竹畵史〉에서 "김시와 비교해서 나으면 나았지 못할 것이 없다"라고 했다. 그러나 그의 작품으로 알려진 것에는 대부분 관지款識와 도인圖印이 없다.

이경윤의 작품이라고 전해지는 것을 보면, 대폭에 학과 신선을 그린 국립중앙박물관 소장 〈산수도〉 이외에는 대부분 화첩에 그린 산수인물도이다. 대개는 화풍이 비슷하여 배경으로 그린 산이나 바위의 모습은 간략하고 신선풍의 선비가 유유자적하는 모습이 그려져 있다. 현재 이경윤의 작품이라 전하는 것 중에서도 회화성을 높게 평가받고 있는 것은 고려대학교 소장 〈탁족도濯足圖〉와 호림박물관 소장 《산수인물화첩》이다.

이경윤의 작품인 산수인물도 9폭은 전체가 21면으로 된

시주도, 모시에 수묵, 23.3×22.2cm

한 화첩에 실려 있다. 9폭은 산수화 2폭과 소경인물화 7폭으로
구성되어 있는데, 여기에는 이경윤과 동시대에 살았던 최립崔岦
(1539~1612년)의 찬시와 발문이 기록되어 있다. 발문에서 최립
은 홍준洪遵(1557~1616년)이 모아놓은 이경윤의 그림에 시문을
쓴다고 밝혔으며, 이와 동일한 내용이 그의 문집인《간이당집
簡易堂集》권4에도 수록되어 있다. 특히 소경인물도 7폭은 화격
畵格이 뛰어나 이경윤의 전칭작傳稱作 중에서도 가장 진작眞作으
로 간주되는 작품들이다. 발문은 앞부분 두 폭에만 적혀 있는
데, 발문의 끝에 '만력무술동萬曆戊戌冬'과 '기해상춘己亥上春'이라
는 기년紀年을 남겨놓아 1598년 겨울과 1599년 초봄에 시문詩
文을 썼음을 알 수 있다. 이 9폭을 제외한 화첩 내의 다른 그림
들은 화조·동물 및 소경인물인데, 이경윤의 화풍을 답습한 후
배 화가들의 습작품인 듯 필치가 다소 소략하게 그려져 있다.

　　이 화첩에 실린 이경윤의 그림은 한결같이 고아한 분위기
를 갖고 있다. 특히 고사高士의 모습을 표현하는 데 주력하고
있어서 옷 주름선이 아주 날카롭고 몸동작도 정확하다. 이에
비해 배경은 스스럼없는 필치로 분위기를 드러내는 데에 그쳤
다. 이로 인해 주제와 배경이 대비를 이루면서 뛰어난 회화 작
품으로 높은 격조와 완성미를 갖추었다.

　　《산수인물화첩》에서 최립이 쓴 제시 및 발문 가운데 7점을
소개하면 다음과 같다.

시주도詩酒圖

항아리를 든 채 공손히 서 있는 시동과 의자용 도자기인 돈墩에
걸터앉아 물끄러미 시동을 바라보는 고사의 모습이 활달하고
도 자연스러운 필치로 묘사되었다. 이러한 화면의 구도는 인물
을 중심으로 하여 배경 묘사를 단순화한 조선 중기 소경인물도
小景人物圖의 전형으로 많이 취해졌다. 강약이 조절된 필선筆線을
빠른 속도로 구사하여 인물의 자태에 생동감과 긴장감을 더해
준다. 필력과 묘사력이 겸비된 이경윤 인물화의 진수를 잘 보

호자삼인, 모시에 수묵, 23.0×22.4cm

여주는 작품이다. 화면에는 최립의 찬시와 함께 화첩의 내력을 알 수 있는 발문이 적혀 있다.

하늘을 처마와 창으로 삼았으니
空中兮爲軒窓

시와 술로 하여금 어찌 짝을 이룰 수 있으리
詩酒兮安能使之雙

볼 수 있는 것은 술항아리 하나뿐이건만
見者兮隨以一缸

볼 수 없는 것 가슴에 가득 차네
不可見者兮滿腔

우리나라의 이름난 화가는 종실宗室에서 많이 나왔는데, 석양정石陽正의 매죽과 학림정鶴林正 형제의 수석 그림이 가장 빼어나다. 홍사문洪斯文이 북쪽 지방에서 내려오면서, 유랑 생활 중에 흩어진 학림정의 그림을 다수 구하여 나에게 보여주었다. 제영題詠을 살펴 그린 것을 보니, 인물이 더욱 사실에 가깝고 모두 범속한 풍골風骨이 아니었다. 내 일찍이 학림공鶴林公을 만나본 적은 없지만, 혹시 이 그림 안에 자신도 모르는 사이에 스스로의 모습을 그린 것은 아닐까 싶다.

我國名畵多出宗英 目今如石陽正梅竹 鶴林守昆季 水石亦殊絶者也 洪斯文自
北來 多得鶴林散畵於流落中 持以示余索題詠觀其寫 人物尤逼眞要皆非凡俗
風骨也 余不曾見鶴林公 或者此中有不覺 自肖其狀者耶

호자삼인皓者三人

고사들은 유학자가 즐겨 입던 학창의鶴氅衣를 입었는데, 옷 주름의 선묘에는 거침없는 속필速筆에 의한 힘찬 필세가 잘 나타나 있다. 특히 필선의 농담 변화에 따른 미묘한 질감의 차이가 옷 주름과 얼굴 부위를 명확히 구분 짓고 있어 운필運筆의 치밀함을

호림, 문화재의 숲을 거닐다

一部經一爐重也
一瓢吾如先生之
古此先生為海乞
笑易

고사독서, 종이에 수묵, 26.8×32.5cm

엿볼 수 있다. 최립은 시에서 그림 속의 세 고사와 자신을 합쳐 상산사호商山四皓(진시왕秦始王 때 국난을 피해 상산商山에 은거한 네 노인)에 비유하고 있으며, 별도의 발문도 남겨놓았다.

저 백발이 성성한 기이한 자들이여
偉然而皓者兮

언뜻 같기도 하고 다르기도 하기에
乍同而乍異

내 가만히 그 세 사람을 살펴보니
吾方諦視其三人兮

어느새 그들과 함께 사호四皓가 된 듯하네
俄若與之爲四

이들은 회남 문하 8공 가운데 세 사람이 틀림없는데, 전에는 백발의 늙은이로 알고 있었지만 다시금 동자가 되지 않았을지 어찌 알겠는가. 지금의 만남은 동자도 아니요, 늙은이도 아닌 그 사이가 아니겠는가. 기해년 초봄.
莫是淮南門下八公之三者耶 向吾認之爲皓 安知不復爲童也耶 今兹之遇焉 其方非童非皓之間耶 己亥上春

고사독서高士讀書

의자에 앉아 책을 들고 있는 고사의 주위에는 여러 기물이 함께 그려져 있다. 탁자 위에 놓인 향로와 꽃이 든 화병 그리고 의자 뒤에 웅크린 사슴 등은 불로장생을 뜻하는 도가적道家的 의미를 상징하는 것으로 짐작된다. 고사의 의습은 단정하면서도 깔끔한 필치로 가지런하게 묘사되어 세련미를 더해준다. 나지막한 언덕 뒤로는 아련히 흐려져가는 한 줄기 계류를 묘사하여 한적한 물가의 시정을 느끼게 한다.

향로 하나, 술병 하나, 책 한 권

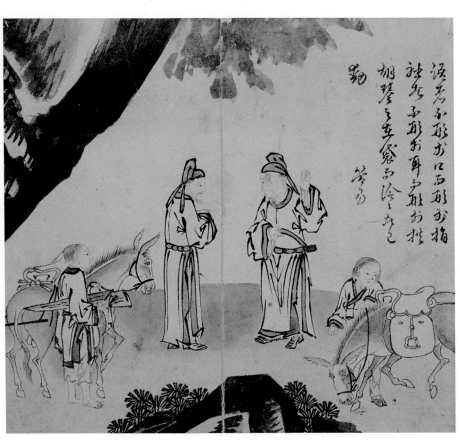

노중상봉, 종이에 수묵, 26.8×30.0cm

―香爐―酒壺書―編

나는 선생의 글을 아노니

吾知先生之書

선천이 아니면 후천일세

非先天則後天

노중상봉路中相逢

시동과 나귀를 대동한 두 사람이 걸음을 멈추고 정겹게 대화를 나누는 장면이다. 인물의 위치는 좌우 대칭의 구도를 이루고 있다. 바위는 좌측 상단에 사선 방향으로 배치한 먹색의 흑백 대비를 강조하였는데, 중국에서 전래된 절파浙派 화풍의 특징을 반영하고 있다. 강한 발묵潑墨으로 처리한 바위는 선묘 위주로만 그린 인물 묘사와 대조를 이루고 있다. 최립은 이 장면을 다음과 같은 회화적인 시어로 묘사하였다.

말하는 자는 (말하는 것이) 입 모양에 나타나지 않지만
손가락에 나타나 있고

語者不形於口而形於指

듣는 자는 (듣는 것이) 귀 모양에 나타나지 않지만
공손한 자세에 나타나 있다

聽者不形於耳而形於拱

거문고는 갑 속에 있는데
거문고 타는 소리가 벌써 들리는구나

胡琴之在袠而冷冷者已動

일적횡취―笛橫吹

나지막한 의자에 앉아 피리(笛)를 불고 있는 고사의 모습을 그렸다. 피리를 잡은 손과 얼굴 부위의 선묘에서 인체에 대한 능숙하고 정확한 묘사력을 엿볼 수 있다. 세선細線으로 묘사한 물결은 그림의 앞에서 뒤로 아득히 멀어져가며 지之자형을 이루

일적횡취, 종이에 수묵, 26.5×32.7cm

고 있다. 화면 우측에 드리워진 바위에서부터 원경의 물가에
이르기까지 발묵에 의한 먹색의 단계적인 변화가 잘 나타나
있다.

> 산은 높디높고 물은 출렁출렁
> 峩峩而洋洋而
> 어찌 반드시 거문고를 타겠는가
> 何必絃之
> 비껴 부는 한 가락 피리 소리
> 一笛橫吹
> 산은 높디높고 물은 출렁출렁
> 峩峩而洋洋而

욕서미서欲書未書

관모를 쓰고 관복을 입은 인물이 책상 앞에 앉아 붓을 들고 있
는 장면이다. 다른 그림에서와 같이 인물의 배경은 마치 무대세
트처럼 일률적인 경물과 구도로 이루어져 있다. 아래쪽에 높낮
이의 고저를 이루며 위치한 바위와 우측으로 드리워진 암석 등
에는 이경윤 그림의 특징인 강한 묵법墨法이 잘 나타나 있다. 인
물은 붓을 들고 상념에 잠긴 듯하나 책상 위에는 아무것도 놓여
있지 않아 다소 의아스러움을 남기고 있다.

> 써내는 글씨는 번잡스러우니
> 書以出紛紛
> 알 듯 모를 듯
> 知不知
> 내 즐거움은
> 吾樂子
> 쓰고자 하나 쓰지 못하던 그때였네
> 欲書未書時

옥서미서, 종이에 수묵, 26.5×32.9cm

유장자행有杖者行

두 사람의 노인이 한 노인을 떠나보내고 있고, 지팡이와 봇짐을 멘 시동이 갈 길을 향하며 뒤돌아보는 장면이다. 화면 전체의 크기에 비해 인물은 다소 작게 그려졌으며, 시동을 제외하면 앞에서 본 〈호자삼인〉의 구도와 유사하다. 화면 윗부분에는 여백을 일직선의 띠 모양처럼 많이 남겼고, 나머지 부분은 담묵을 엷게 번지게 한 선염법渲染法으로 처리하여 단조로운 공간에 변화를 주었다.

누구는 집에서만 지팡이를 짚고
孰爲杖於家
누구는 고을에서만 지팡이를 짚는가
孰爲杖於鄕
지팡이가 없는 이는 머물고
抑無杖者居
지팡이 있는 이는 다니는 것인가
而有杖者行與

유장자행, 종이에 수묵, 26.9×32.3cm

이원복

국립중앙박물관
학예실장

13 최북의 가을 토끼, 조를 탐하다·산을 내려오는 표범
秋兎貪粟·出山猛豹

진경시대로 지칭되는 18세기 영조와 정조 때 기라성 같은 많은 화가의 활동이 눈부시던 시절, 본래 이름이 최식崔埴인 최북崔北(1712~1786년경)은 개성 있는 화풍으로 화단에 분명한 족적을 남겼다. 적지 않은 기행과 일화를 남겨 세대를 달리하면서도 줄기차게 거론되는 화가이다. 동국진체를 완성한 이광사李匡師(1705~1777년)와 심사정沈師正(1707~1769년) 및 18세기 예원의 총수인 강세황姜世晃(1713~1791년) 등 문인화가와 교유했고, 여항문인閭巷文人과도 어울리며 뜻을 같이해 시서화에 모두 능한 지식인의 토대를 갖추었다. 중인 출신으로 도화서 화원이 아니었기에 제도권 밖에서 좀 더 자유롭게 그린 다양한 소재의 그림을 남겼다.

조선 18세기
종이에 담채
33.5×30.2cm

호는 성재星齋, 거기재居其齋, 삼기재三奇齋, 호생관毫生館, 좌은재坐隱齋 등이다. 의미심장한 호에서 자유분방한 삶과 환경에 얽매이지 않고 이를 벗어나려는 예술가로서의 강한 몸부림을 엿볼 수 있다. 180점을 웃도는 현존 유작을 살펴보면 산수, 초상, 도석 인물, 화조, 사군자 등 여러 분야에 걸쳐 두루 그림을 그렸고 지두화指頭畵에도 손댔음을 알 수 있다. 큰 작품 중에서는 강한 개성이 돋보이는 일품이 적지 않다.

〈표훈사도表訓寺圖〉와 같은 어엿한 실경산수를 비롯하여 남종화의 국풍화에 몰두한 소방한 필치에 대담한 구도를 보였다. 시적 정취가 넘치는 정형산수도 놀랄 만하여 '최산수崔山水'로도 불렸다고 한다. 동시대에 고양이 그림으로 명성을 얻은 변상벽卞相璧(1730~?)의 '변고양이[卞猫]'에 비견될 만큼 메추리 그림에 능하여 '최메추라기[崔鶉]'로 불렸으니, 이 분야에 있어 그 위상을 짐작할 만하다. 남공철南公轍은 산수의 대가로 최북과 심사정

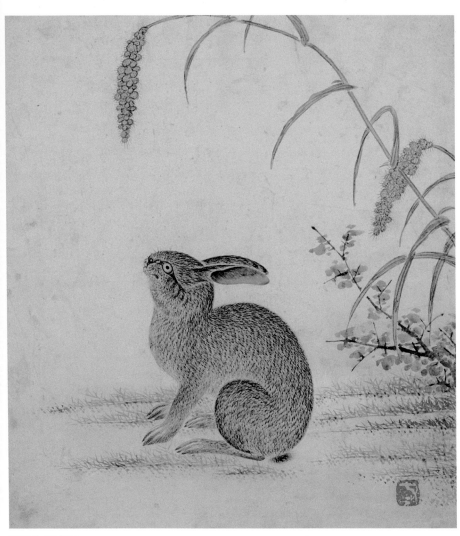

가을 토끼, 조를 탐하다

沈師正(1707~1769년)을 함께 거론하고 있으니 주목할 만하다.

한자문화권에서 토끼는 잘 놀라고 약하지만 순하고, 옥토끼는 약방아나 떡방아를 찧으며 달에 산다고 믿었기에 일찍부터 고구려 고분벽화에 등장하거나 불화에도 출현했다. 일반 감상화에 이어 민화에서도 즐겨 채택하였다. 생동감 넘치는 사실적인 동물화가 크게 유행하던 조선 후기에 토끼는 다른 동물에 비해 즐겨 그려지는 소재는 아니었다. 하지만 문인화가인 조영석趙榮祏(1686~1761년)과 심사정을 비롯해 직업화가인 화원 중에서는 변상벽, 김홍도(1745~?), 마군후馬君厚(19세기) 등이 소재로 채택하였고, 그 그림은 명품이 되었다.

〈가을 토끼, 조를 탐하다〉는 표정이 드러나는 얼굴, 자연스러운 자세, 세밀하게 묘사된 털, 지면과 배경의 간일한 구성, 연두색과 갈색 위주의 산뜻한 설채設彩 등에서 기량이 돋보인다.

맹금류에 속하는 호랑이는 당당한 외모와 기상을 지닌 동물로서 우리 민족을 상징한다. 건국 설화를 시작으로 88서울올림픽에 이르기까지 고구려 고분벽화의 백호, 김홍도 그림의 늠름한 호랑이, 산신각에 모셔진 의젓한 호랑이, 헤식은 민화 속에서 까치·토끼와 어울리는 익살스런 표정의 호랑이 등등 공예 무늬를 포함하여 조형미술 전반에 걸쳐 가장 오랜 세월 동안 줄기차게 등장하고 있다. 김홍도는 세로로 긴 화면에 호랑이 한 마리를 용맹스럽고 박진감 넘치게 표현하여 호랑이 그림의 정형定型을 이루었다. 호랑이는 줄무늬와 점무늬 두 종류로 나뉜다.

〈산을 내려오는 표범〉은 산에서 내려오는 점박이 호랑이를 측면에서 잡아내어 소품으로 그린 것이다. 표범의 자세를 잘 묘사했으며 그리 높지 않은 산과 단풍 든 잎 등이 산수와 잘 어울린다.

조선 18세기
종이에 담채
33.5×30.0cm

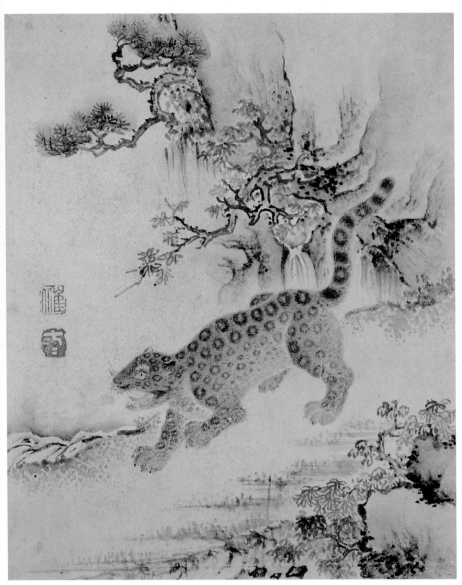

산을 내려오는 표범

14 정선의 사계산수화첩
四季山水畵帖

최완수

간송미술관
학예연구실장

《사계산수화첩》은 겸재謙齋 정선鄭歚(1676~1759년)이 숙종 45년 (1719)인 기해 10월 8일 밤에 그린 그림 7폭을 한데 모으고 담 헌澹軒 이하곤李夏坤(1677~1724년)이 앞뒤로 서문과 발문 각 1폭 씩 붙여서 꾸며낸 화첩이다. '사계산수화첩'인데 4폭이 아닌 7 폭이 된 것은 가을 경치인 〈소림모정疏林茅亭〉이 2폭이고, 〈계관 진와鷄冠眞蛙〉와 〈국화용서菊花舂黍〉인 화훼초충도花卉草蟲圖(꽃과 풀벌레 그림) 2폭이 추가되었기 때문이다.

사계산수화 5폭은 진경산수화가 아닌 중국 화보풍의 정형 산수화定型山水畵이다. 겸재가 44세 때 그렸다는 것이 서문에 확 실히 밝혀져 있어 겸재 그림을 연구하는 데 없어서는 안 될 귀 중한 자료이다. 겸재가 36세 때 진경산수화법을 창안한 이후에 도 중국 화보 방작倣作(본떠 그린 그림)을 통해 치열하게 수련하여 진경산수화풍의 보편성을 얻기 위해 끊임없이 노력했다는 사 실을 확인시켜주기 때문이다.

조선 18세기
비단에 수묵담채
각 30.0×53.3cm

첫 면에 나오는 서문의 내용은 다음과 같다.

내가 병이 들어 장동墻東(경복궁 담장 동쪽. 즉 지금의 사간동 근처 인로 보임)의 우사寓舍에 누웠더니 원백元伯(정선의 자字)이 다 녀가려다 같이 자게 되었다. 밤중에 비바람이 쓸쓸히 치 고 천둥소리가 은은히 들리거늘 드디어 등을 밝히고 일어 나 앉아 서로를 마주 보고 한숨 쉬다가 원백이 붓을 잡더 니 비바람이 갑자기 몰아쳐오는 듯한 형상(속필을 휘둘러 그림 을 그리는 모습)을 짓는다.

만봉萬峯 중에 초가집을 두는데 소나무 삽짝과 대나무 울타 리 덕에 경치가 그윽하고 깊숙하다. 그 뜻은 대개 한 곳의

한거

복지福地를 얻어 그림 속의 사람처럼 나와 더불어 숨고자 하는 것이거늘 다만 어느 때나 이 일단 인연을 마칠 수 있을지 모르겠다. 때는 기해년 10월 8일이다. 담헌澹軒이 짓는다.

다음은 발문이다.

원백의 이 화권畵卷은 꽤 바삐 그린 듯하다. 그러나 자세히 살펴보면 법도法度와 의태意態가 갖가지로 두루 갖추어져 털끝만큼도 어긋난 곳이 없다. 원백이 미치지 못하는 것이 바로 여기에 있을 뿐이다.
동인東人(우리나라 사람)의 그림은 대저 그 병이 둘이다. 고루함과 천박함이다. 원백은 농묵濃墨(짙은 먹)으로 중령찬봉重嶺攢峯(거듭되는 산마루와 모여 있는 봉우리)과 장림고목長林古木(큰 나무숲과 늙은 나무)을 잘 그리는데, 서로 가리고 비추니 기상이 자연히 심원하다. 원백의 뜻은 비록 동인의 병을 바로잡으려는 것이라 해도 이는 바로 원백이 얻은 화가삼매처畵家三昧處(화가가 도달해야 할 최고의 경지)이다.
내가 일찍이 장난삼아 원백에게 말하기를 "자네 그림의 근원은 대치大癡 황망공黃公望 노선老仙의 〈부춘산도富春山圖〉로부터 나왔군" 하니 원백도 한 번 웃으면서 수긍했다. 기해리亥 10월 24일 금산병부金山病夫가 등불 아래에서 또 제하노라. 석표錫杓가 삼가 씁니다.

여기서 석표는 이하곤의 장자인 부제학 이석표李錫杓(1704~1751년)를 말한다. 아버지 이하곤이 짓고 아들 이석표가 썼다는 뜻이다.

호림한거湖林閑居, 호수가 숲 속에서 한가롭게 살다
봄 경치를 담은 그림이다. 《당시화보唐詩畵譜》권3 제10판과 같은 책 권5 제27판, 제36판을 조합한 듯한 화보풍의 창작품이

각

다. 겸재와 담헌이 은거해서 살고 싶은 이상향을 그림으로 그려본 것이 아닐까 싶다. 멀리 앞산에서 폭포가 떨어지고 가까운 뒷산에서 시냇물이 빠르게 흘러 큰 개울을 이룬다.

산과 호수가 만나는 골짜기에는 조촐한 초가집 두 채가 한 울타리 안에서 서로 마주 보고 있다. 열어놓은 문 안으로 각기 서안書案(책상)이 보이니 선비의 사랑방이 분명하다. 해묵은 고목이 아직 잎이 나지 않은 채로 그늘을 드리우고 대숲과 잡림이 주변을 에워싼다. 이런 분위기라면 독서하는 선비가 은거하기에 안성맞춤이겠다. 담헌과 겸재는 이런 곳에서 함께 독서하며 은거하기를 기대했나 보다.

담헌은 〈호림한거〉가 크게 마음에 들었던 듯 '펼쳐놓은 것이 흐드러지고 먹빛이 조화롭고 균등하다排鋪爛漫, 濃淡調勻'는 극찬을 왼쪽 상단에 남겨놓았다.

관산누각關山樓閣, 경계를 이루는 산에 세워진 누각
여름 경치이다. 《고씨화보顧氏畵譜》 이권利卷 제56판 대치大癡 황공망黃公望(1269~1354년)의 〈고봉심학高峯深壑〉과 제59판 운림雲林 예찬倪瓚(1301~1374년)의 〈원산근수遠山近水〉를 본떠 고쳐놓은 것이어서 왼쪽 암봉岩峯은 거의 모습이 똑같다. 다만 수풀과 누각의 배치만 더 보태놓았는데, 이 역시 같은 책 원권元卷 제12판 형호荊浩(10세기)의 〈관폭한화觀瀑閑話〉에서 부분적으로 따왔음이 확인된다.

소림모정疏林茅亭, 성긴 숲 속의 띠풀 정자
가을 경치이다. 《당시화보》 권5 제7판 〈죽수계정竹樹谿亭〉을 모본模本으로 삼아 고쳐놓았다. 〈죽수계정〉에는 '임술 8월에 운림雲林의 필법을 모방한다. 조유광壬戌秋八月, 倣雲林筆. 曹有光'이라는 관서款書도 함께 인쇄되어 있다. 명나라 천계天啓 2년(1622) 임술 8월에 조유광이 예운림의 필법을 본떠 그렸다는 내용이다.

겸재는 조유광의 〈운림방작본〉에 회화성을 첨가하여 화보의 도식성으로부터 벗어났다. 미가송수법米家松樹法(미불 집안 소

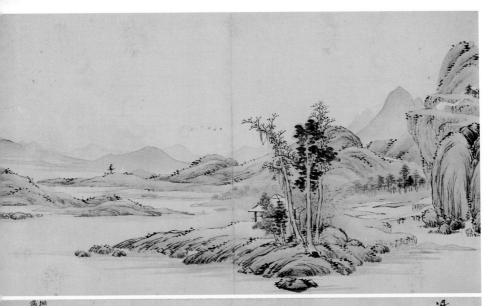

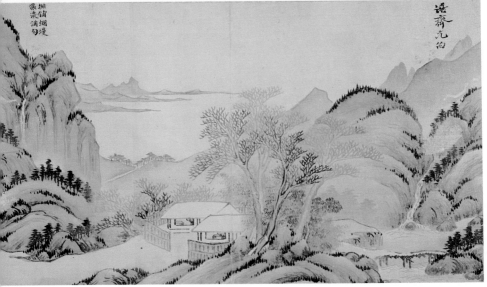

모정(2폭)

나무 그림법)으로 메마른 수목에 짙푸른 녹음을 되살려내고 엷은 먹을 덧바름으로써 습기 찬 대기를 표현했다. 아득한 수면에 야산 언덕을 중첩시키고 물길을 굽이치게 해서 화면의 단조로움을 없앴다. 오른쪽에 절벽과 주산主山을 첨가하여 화면을 크게 안정시켜주며 미점米點과 피마준披麻皴의 혼용이 좋은 대조를 이룬다.

이로 말미암아 모정이 있는 중심 언덕에는 서북으로 큰 산 절벽이 찬바람을 막아주고 동남으로 드넓게 트인 물길이 따뜻한 바람을 끌어들여 저절로 명당이 되었다. 낙엽 진 활엽수 두 그루가 높이 솟아 있고 그 사이로 측백나무인 듯한 침엽수가 뒤따르고 있다. 나무가 이렇게 높게 자랄 수 있었던 것은 서로 끊임없이 경쟁한 탓이리라. 겸재는 이미 그 속성을 파악하여 이렇게 그려낼 수 있었던 모양이다. 이는 《당시화보》 권5 제12판 〈소림모정〉이나 《고씨화보》 제103판 〈소림귀정〉을 참고한 결과로 보인다.

그러나 겸재도 단번에 이런 성공을 거두지는 못했던 듯하다. 발문 앞 맨 뒤에 장첩해놓은 또 다른 〈소림모정〉에서 실패의 흔적을 발견할 수 있다. 여기서는 서쪽 산을 너무 크고 복잡하게 배치하여 중심에 놓인 소림모정이 주제로 떠오르지 못하고 있다. 설상가상으로 다리 건너 대안에도 비슷한 소림을 포치하여 주제의 선명도를 떨어뜨리고 말았다.

그뿐만 아니라 동남쪽에 중간 산봉우리를 크게 일으켜서 물길과 시야를 가로막아놓으니 화면 전체가 답답하고 빈약해져서 쓸쓸한 가을 정취가 크게 줄어드는 결과를 가져왔다. 겸재는 이를 실패작으로 보고 버린 다음 〈소림모정〉을 다시 그려 《사계산수화첩》에 넣었는데, 담헌이 차마 버리지 못하고 끝 폭에 장첩해두었던 것 같다.

강산설제江山雪霽, 강산에 눈 개이다
겨울 경치이다. 《당시화보》 권6 제10판 〈만산풍우萬山風雨〉를

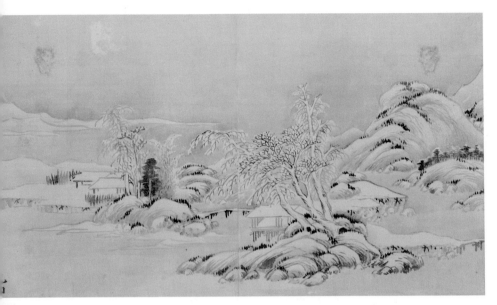

설제

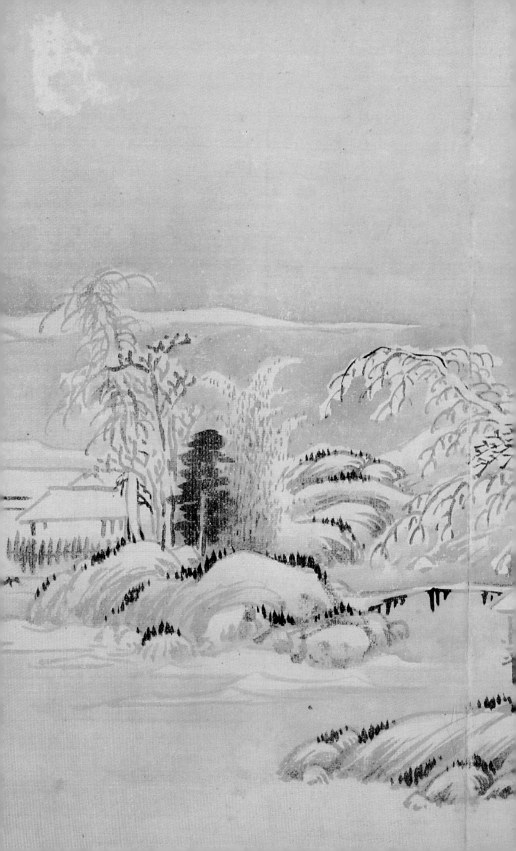

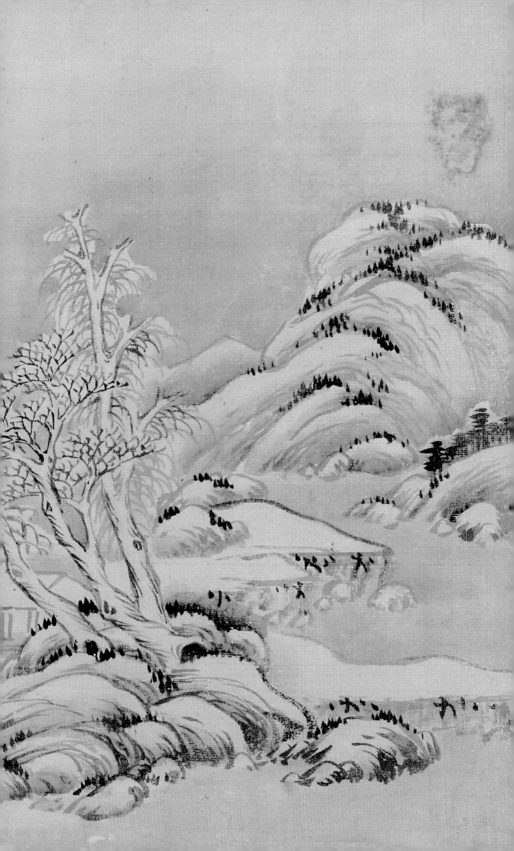

설경으로 뒤바꿔놓은 것이다. 기본 구도만 빌려왔을 뿐 화면 구성은 독창에 가깝다. 물가에 텅 빈 수각水閣이 있고 잎이 진 큰 고목나무 세 그루가 훤칠한 높이를 자랑하며 언덕 위에서 그늘을 드리우고 있다. 앞에도 물, 뒤에도 물인데 뒤편 개울 건너편에는 주산이 솟아 있다. 앞에 놓인 다리는 시내 건너 살림집으로 가는 길로 보인다.

눈이 강산같이 쌓여 온천지가 흰빛이니 고목에도 대밭에도 눈꽃이 만발했다. 그래도 소나무와 측백나무 따위의 상록수는 눈을 떨치고 푸르름을 자랑하며 흙더미와 산봉우리도 층이 진 굴곡을 드러낸다. 이런 모습을 미가송수법이나 피마준 및 담담淡淡한 담묵의 묵찰법墨擦法으로 능숙하게 처리해냈다.

본래 이 그림을 그릴 당시에는 낙관을 생각하지 않고 그렸던 듯하다. 그래서 뒷날 누군가가 각 폭마다 겸재나 원백이라는 자호字號를 써 넣었는데, 겸재 글씨도 아니고 들어갈 만한 자리도 아니다. 서문이나 〈호림한거〉의 화평과 대조해볼 때 담헌의 글씨인 듯하다. 그러나 이와 상관없이 그림은 겸재 진필이 틀림없다. 서문과 발문을 통해 그 제작 과정을 분명히 확인할 수 있기 때문이다.

계관진와鷄冠眞蛙, 맨드라미와 참개구리

맨드라미꽃이 구멍 숭숭 뚫린 태호석太湖石 곁에 만개해 있고 꽃을 찾아 날아드는 벌 한 마리를 참개구리가 낚아채려 눈독 들이고 있는 장면이다. 자줏빛 맨드라미꽃과 검은색 태호석 주변으로는 바랭이 같은 잡초도 어지럽게 표현했는데, 그 잎새는 난초잎을 쳐내는 기법으로 처리하였다.

태호석도 금강산 수직 암봉을 쳐내는 서릿발준법으로 구사하여 조금 서툴고 어색하다. 지나치게 내용이 합리적인 걸로 봐서 사생은 아닌 듯하다. 태호석 계통의 괴석과 어울리는 화훼초충 및 영모화를 잘 그리던 명나라 화가 이진李辰의 영향을 받아 꾸며낸 그림으로 보인다. 44세의 겸재가 그린 화훼초충도

진와

의 진면목을 보여주는 좋은 자료이다.

국화용서菊花舂黍, 국화와 방아깨비

꿈틀대는 문어처럼 몸을 둥글게 뒤틀고 있는 괴석 주변으로 흰색 국화가 떨기를 이루며 피어난 장면이다. 바랭이도 나 있는데 역시 난초잎 모양으로 좌우로 쳐낸 모습이 통쾌하다. 오른쪽 괴석 옆에는 방아깨비 한 마리가 땅 위에 내려 앉아 있다. 검붉은 배로 보아 산란 직전의 늦가을인 듯하다. 왼쪽 허공에는 이와 대칭으로 벌 한 마리가 만개한 국화꽃을 향해 날아들고 있다. 역시 작위적인 화면 구성이다. 괴석을 둥글게 표현한 것도 〈계관진와〉의 괴석을 수직으로 표현한 것과 대비되는 음양의 조화를 의도한 때문인 듯하다.

　　담헌의 요청으로 사계산수를 그린 다음 그 붓을 가지고 연속으로 그려낸 것으로 보인다. 그래서 끝 폭인 〈국화용서〉의 왼쪽 상단에만 겸재 친필로 '원백이 그리다元伯作'라는 관서款書를 남겨놓고 있다.

용서

15 김홍도의 늙은 소나무 아래 노스님
松下老僧

이원복

국립중앙박물관
학예실장

단원檀園 김홍도金弘道(1745~1806년 이후)는 풍속화의 대가로 잘 알려져 있지만 정형산수와 실경산수는 물론 어진을 비롯한 초상과 도석 인물, 시적 정취가 넘치는 서정적인 화조, 당당한 호랑이 등 박진감 넘치는 영모, 문기 짙은 묵매 등 사군자, 불화에 이르기까지 전통회화의 모든 분야에 능수능란한 거장이었다. 화가로서의 명성은 32세 때 그린 〈군선도〉(국보 139호)를 보면 알 수 있듯이 도석 인물에서 비롯되었다. 그림뿐 아니라 서예도 자신의 외모만큼이나 훤칠하고 유려했다. '사능士能'이란 자가 암시하듯 시문詩文에도 능해 시조 2점을 남겼으며 피리와 거문고 등 악기에도 능했다.

예술가로서 단원의 삶은 중인이란 신분과는 별개로 현실에서 초탈했다고 할 만큼 자유로웠다. 추사秋史 김정희金正喜(1786~1856년)의 제자인 조희룡趙熙龍(1789~1866년)은 단원의 외아들인 김양기金良驥(1792?~1842?)의 친구로 중인의 활약상을 기록한 《호산외기壺山外記》를 남겼다. 이 책에는 단원 부자의 전기傳記가 들어 있다. 외모를 비롯해 예술가다운 탈속한 삶의 자세를 알려주는 일화까지 김홍도 부자의 모습을 선명하게 전해준다. 김홍도는 얼굴과 풍채가 마치 신선 같고, 화가의 명성 또한 〈신선도〉로 얻었으며, 임금을 측근에서 모신 관료(仙官)인 대조화원待詔畵員으로서 '조선의 그림 신선(畵仙)'으로 불렸다.

조선 18세기
종이에 수묵담채
21.3×24.8cm

안견安堅(15세기), 장승업張承業(1843~1897년)과 더불어 조선 3대 화가로 꼽히며, 혜원 신윤복申潤福(1758~1813년 이후)과 함께 풍속화에서 쌍벽을 이루었다. 김홍도는 우리나라 회화사에서 빠뜨릴 수 없는 확고한 위치를 차지한다. 나아가 우리 그림이 중국이나 일본과 무엇이 어떻게 다른가를 선뜻 드러내준 가

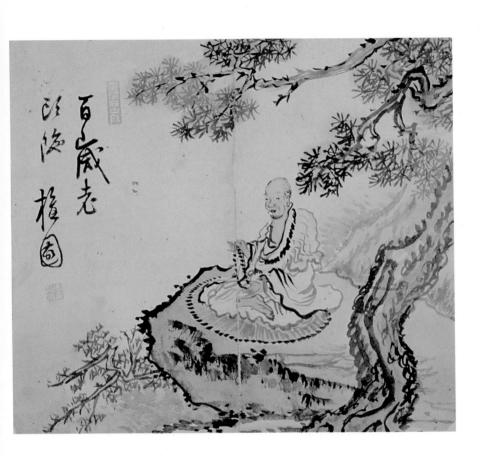

百歲老
和尚
檀園

장 조선적인 화가였다. 기름지지 않고 과장이나 허세가 없으며 맑고 담백하고 따뜻하고 건강하고 낙천적인 미학을 담은 우리 그림의 어엿한 특징을 대변하는 화경畵境을 이룩했다.

〈늙은 소나무 아래 노스님〉은 화면 오른쪽으로 치우쳐 있는 노송 바로 앞 바위 위에 멍석을 깔고 앉아 염주를 굴리는 노승老僧을 그렸다. 노승 뒤로 이어지는 산과 바위 밑으로 단풍든 나무를 그리고, 그 아래는 담묵으로 운해인 양 표현해 속세와 단절된 경계임을 알려준다. 가을도 깊어 겨울이 멀지 않은 때여서 젊음의 생기나 새봄의 풋풋함과는 거리가 있으나 그래서 더욱 푸르고 촉촉해 보이는 노송의 기개며 바위의 든든함과 의연함이 빛난다. 시간의 흐름이 의미를 잃는 그야말로 득도했기에 가능한 영원한 현재를 엿보게 한다. 완숙함이 주는 깊은 맛은 노승의 달관한 듯 희열에 찬 표정에서 절정에 달하니 뭇 범부가 접근하기 힘든 그윽하고 유연한 경계이다.

〈늙은 소나무 아래 노스님〉은 몇 안 되는 간단한 소재를 그렸으나 분방하고 활달하고 빠른 필속筆速이 감지되는 무르익은 경지를 보여준다. 노년기에 접어든 단원이 불문佛門에 깊이 귀의해 피안彼岸을 엿본 것인지도 모른다.

화면 왼쪽 여백에 있는 화제인 '백세노두타百歲老頭陀'에 이어 얼굴과 같은 높이에 쓰여 있는 '단원檀園'이란 낙관은 시사하는 바가 크다. 마치 평생 속세를 떠나 청정하게 불도를 닦으라는 사자후獅子吼 같다. 그림 속 노스님의 얼굴은 김명국金明國(1600~1663년 이후)의 그림과 달리 조선 사람의 모습을 달마로 표현한 〈절로도해折蘆渡海〉나 봄나들이〔賞春〕를 떠나는 〈마상청앵馬上聽鶯〉 등에 나타나는 바로 그 얼굴이다. 김홍도 자신으로 보아도 크게 어긋나지 않을 것이다.

이 그림 뒤로 이어지는 〈염불서승念佛西昇〉은 배경을 더욱 생략하여 운해의 연꽃 위에 앉아 있는, 노승의 두광頭光이 피어난 뒷모습을 담았다. 이 화첩에 같은 크기로 들어갔을 다른 그림들은 어찌 된 영문인지 아직 공개되지 않아 아쉽다.

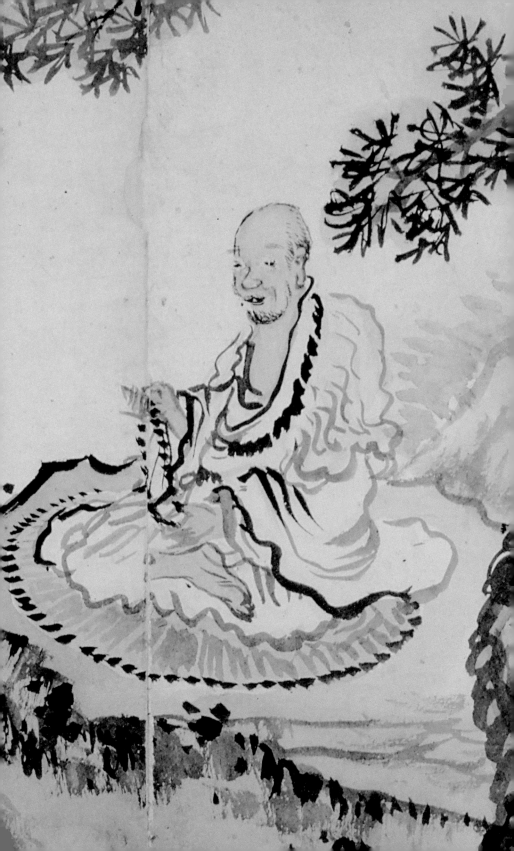

16 파도를 탄 여러 신선들
海上群仙

이원복

국립중앙박물관
학예실장

도교는 삼국시대부터 고려 때까지 번성하여 사원인 도관道觀이 존재했다. 유교 국가인 조선왕조에 와서는 세가 누그러져 사찰과 무속 등 민간신앙에 습합되는 것으로 명맥을 유지했다. 그러나 조선 후기 이른바 진경시대의 문예 부흥에 힘입어 18세기 후반에는 우리 산천의 아름다움을 담은 실경산수와 함께 익살스러움과 생활상을 대폭에 담은 도석 인물이 그려진다. 8폭 병풍에 그려진 대작 〈군선도〉(국보 139호)가 말해주듯 화가로서 김홍도의 명성은 풍속화에 앞서 도석 인물화에서 이미 시작되었다고 할 수 있다.

흔히 '요지연도瑤池宴圖'로 지칭되는 대작들이 한때는 민화인 양 잘못 알려지기도 했다. 〈요지연도〉는 서왕모西王母와 주목왕周穆王이 베푸는 연회에 신선들이 초대되어 가는 이야기를 진채眞彩를 사용해 그린 작품이다. 화려하고 섬세하며 여러 폭이 이어져 하나의 그림이 된다. 〈책가도册架圖〉, 〈곽분양행락도郭汾陽行樂圖〉, 〈십장생도十長生圖〉 등도 본래 궁중장식화로 그려졌다가 점차 수요가 늘어나면서 일반 서민도 같은 범주의 그림을 갖게 되는 과정을 거친다. 한 예로 1800년경 〈정묘조왕세자책례계병正廟朝王世子册禮稧屏〉은 왕실에 경사가 있을 때 궁중 도화서의 일급 화원이 그린 것으로 서문과 좌목座目이 첨부된 병풍이 일반적 형태이다.

〈파도를 탄 여러 신선들〉은 병풍 전체가 한 화면으로 되어 있는데, 좌측에는 형형한 눈매 등 범상치 않은 외모에 각기 다른 지물을 지닌 일곱 신선이 파도를 타고 온다. 오른쪽에는 곤륜산 서왕모의 처소에서 반도蟠桃(복숭아)가 열릴 때 주목왕과 함께 잔치를 벌이는 장면이 나온다. 거의 목적지에 다다른 듯 언

작자 미상
조선 18세기
모시에 수묵담채
243.7×224.6cm

덕 위에서 피리를 불며 이들을 안내하거나 마중하는 여인이 보인다. 이는 일반 감상용으로 보기는 어려우며 채색 또한 수묵 담채여서 궁중용도 아닌 듯하다.

8폭의 모시를 이어붙인 정사각형에 가까운 대형 화면으로 화가는 밝혀져 있지 않으나 바위 처리 기법 및 수지법樹枝法에서 강한 흑백 대조, 거칠고 분방한 필선筆線, 동적인 분위기 등은 조선 중기 절파계浙派系 양식을 보인다. 따라서 일각에서는 김명국의 작품이라 보기도 한다. 17세기 조선 중기 화풍이 감지되나 조선 후기인 18세기 화원의 그림으로 사료된다. 이같이 모시를 잇댄 큰 화면에 같은 필치로 동일 주제를 담은 그림이 국립중앙박물관 등에 몇 작품 더 있다.

17 계회도
契會圖

윤진영

한국학중앙연구원
장서각 선임연구원

계회도는 조선시대 양반 관료 사이에서 성행한 계회문화契會文化의 산물로 남겨진 그림이다. 조선 전반기에 유행한 계회는 소속과 출신, 신분 등을 함께하는 인맥을 중심으로 결성되었다. 예컨대 같은 관청에 근무하는 관원, 과거시험의 합격 동기생, 생년이 같은 동년배, 동향同鄕의 선후배 등 서로를 묶어주는 조건이 만남의 매개가 되었다. 계회의 구성원은 정기적인 모임을 통해 서로의 친목과 결속을 다졌고 지속적이고 긴밀한 인간관계를 맺어나갔다. 특히 계회의 장면을 그린 계회도를 제작하여 기록으로 남기는 데에 특별한 관심을 두었다. 계회도에는 만남의 장면과 주변 경관을 그려 넣었고 표제와 참가자의 명단인 좌목座目을 기록했으며 별도의 여백에 시를 적기도 하였다. 그리고 참석자 수만큼 여러 점을 제작하여 나누어 가졌다. 이처럼 계회도는 훗날 기억의 근거로 삼고자 남기는 오늘날의 기념사진과 같은 기능을 하였다.

조선 1591년
비단에 수묵담채
93.3×64.8cm

　　〈총마계회도驄馬契會圖〉와 〈선전관청계회도宣傳官契會圖〉는 1600년을 전후기에 그려진 것으로 조선 전반기 계회도의 특색과 제작 배경을 알려주는 매우 중요한 사례이다. 가장 시기가 이른 것은 1591년(선조 24) 작인 〈총마계회도〉이다. 표제에 적힌 '총마驄馬'는 사헌부 감찰監察을 달리 부르던 별칭이다. 지금의 감사관에 해당하는 감찰 24명의 인적사항이 좌목에 적혀 있다. 배경은 현재의 세종문화회관 자리에 있던 사헌부 관아이다. 그림 속 관아 건물은 훗날 관직의 이력을 말해주는 주요 상징이었다. 그 앞으로 난 길은 당시 육조 관아가 배치되어 있던 거리로서 지금의 세종로에 해당한다. 관아 뒤편에는 사헌부의 권위를 강조하기 위해서인 듯 산山자 모양의 산을 임의로 그려

총마계회도

넣었다. 화가는 강한 먹빛을 구사하여 조선 중기에 유행한 절파화풍浙派畫風의 분위기를 곳곳에 연출했다. 시문 끝 부분에 초서로 '萬曆十九年(만력십구년) 仲春日(중춘일)'이라 적혀 있어, 1591년 음력 2월경에 계회를 갖고 계회도를 만들었음을 알 수 있다.

〈총마계회도〉는 좌목에 기재된 감찰 이정회李庭檜(1542~1613년)가 소유하던 것이다. 그가 남긴 《송간일기松澗日記》를 통해 1591년에 총마계회를 갖고 계회도를 남기게 된 사연을 엿볼 수 있다. 일기의 내용을 보면, 이정회는 1590년 12월에 사헌부 감찰로 낙점을 받아 임명되었으나 신원 조회인 서경署經을 거치지 못해 고생했으며, 마침내 1591년 1월에 서경에 대한 승인을 얻었음을 알 수 있다. 이후 사헌부에 정식 출근하여 신임관원으로서 신고식 절차를 거쳤음을 일기에 기록하고 있다. 이를 통해 사헌부에서의 총마계회가 신임관원의 신고식 관행인 신참례新參禮를 위한 모임이었음이 확인된다. 새로 온 관원이면 누구나 예외 없이 거쳐야 하는 통과의례가 바로 신참례였다. 이때 신임관원은 감찰의 수만큼 계회도를 제작하여 나누는데, 이것은 신임관원이 준비해야 할 필수 지참물이었다. 16세기 후반기의 신참례나 계회도 제작 관행은 조직의 결속과 위계를 강화하는 역할도 했지만 신임관원을 혹사시키는 불합리한 관행이자 병폐로도 지적되었다. 1591년의 〈총마계회도〉는 이정회의 《송간일기》와 함께 16세기 후반 서울 중앙 관청에서 계회도를 제작하던 관행과 실태를 구체적으로 알려주는 자료이다.

조선 16세기
비단에 수묵담채
99.1×57.6cm(상)
92.4×57.6cm(하)

관료들의 계회는 관아 밖의 경치 좋은 야외에서도 많이 열렸다. 또 다른 계회도인 〈선전관계회도宣傳官契會圖〉 두 점은 1630년대에 각각 제작된 것으로 좌목을 통해 선전관宣傳官들이 만든 것임을 알 수 있다. 두 점의 구도와 경물의 구성이 매우 유사하여 정해진 형식에 따라 그려졌음을 시사해준다. 좌목에 적힌 관원들의 관직 변동 사항을 비교해볼 때 그림 상단에 표제가 적힌 그림의 제작 시기가 약간 앞서고, 표제가 지워진 그림은 뒤에 그린 것으로 파악된다. 공간의 개방감을 강조한 구

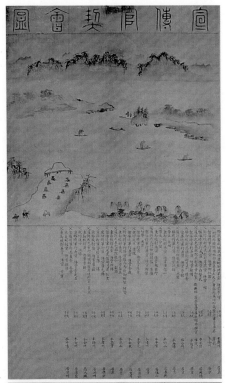

선전관계회도

선전관계회도

도나 원산遠山에 보이는 짧은 선과 점을 반복한 부분은 조선 초기에 유행한 안견파安堅派 화풍을 계승했다는 단서이다. 1700년경에 그려진 또 한 점의 〈선전관계회도〉는 유행이 지난 뒤에 나온 탓인지 앞의 그림에 비해 필획이 성글고 상투적인 표현이 눈에 띈다. 그러나 화가의 입장에서는 자유로운 분위기로 경관을 해석한 듯 필치가 분방하다.

선전관은 왕의 측근에서 호위의 임무를 맡은 무관직으로서 주로 무반武班의 젊은 인재로 구성되었다. 계회 장소는 한강변의 명승인 잠두봉蠶頭峯으로 현재 마포구 합정동의 절두산순교기념관이 있는 자리다. 강 쪽으로 돌출한 언덕이 '누에 머리' 같다고 하여 잠두봉으로 불렸으며 한강 제일의 명승지로 꼽혔다. 특히 이곳을 찾은 중국 사신들에게 매우 깊은 인상을 남겨준 명소였다. 그들은 북송대 소동파蘇東坡가 노닐던 적벽赤壁의 고사를 빌어 '조선의 적벽'이라며 찬사를 아끼지 않았다.

세 번째 〈선전관청계회도〉에는 언덕 위에 설치한 천막 아래에 참석자들이 모여 앉아 있다. 잠두봉에서 바라본 한강 건너편으로 조그마한 봉우리 하나가 보인다. 지금은 한강의 섬이 된 선유도이다. 당시에는 뒤쪽의 모래펄과 붙어 있어 선유봉仙遊峯이라 불렸고, 한강의 수위가 높아지면 섬이 되어 선유도仙遊島로 바꿔 부르기도 했다. 강변에서 접하기 어려운 높은 봉우리는 그야말로 관망의 장소이자 뱃놀이의 중심이 되었다. 1960년대에 선유봉을 깎아내고 지금의 양화대교의 전신인 제2한강교를 걸쳐놓았다.

잠두봉과 선유도의 풍광을 그린 세 점의 〈선전관계회도〉는 약 400년 전과 250년 전의 풍경을 담은 실경산수화로서 손색이 없다. 계회도에 실경을 그린 예는 16세기부터 나타나지만 17세기 이후에도 그 전통이 이어지고 있음을 이 계회도가 잘 예시해준다. 청운의 꿈을 안고 관직에 첫발을 들인 신임관원이 남긴 계회도는 새로운 만남을 기념하고 인연을 소중한 가치로 여기던 시대의 산물로 전해지고 있다.

조선 1787년
종이에 수묵담채
107.8×73.1cm

호림, 문화재의 숲을 거닐다

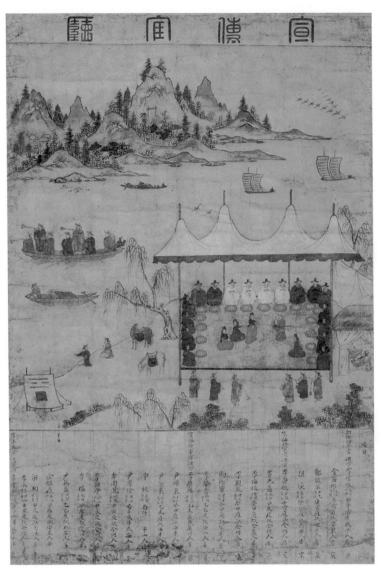

선전관청계회도

18 토기새장식호
土器鳥形裝飾壺

인류는 흙을 빚어 그릇을 만들기 시작하면서 문명을 열었다. 토기에는 인류 문명이 전개되어온 역사가 고스란히 담겨 있듯이 한국 토기에도 신석기 이래 지금에 이르기까지 1만 년의 역사가 담겨 있다. 토기는 한국 문화의 정체성을 가장 잘 드러내준다고 할 수 있다.

기원전 1세기 전후로 고대 국가가 형성되면서부터 토기는 더 활발히 생산되었다. 각 지역에서 출토된 토기는 저마다 당대의 문화와 사람들의 사상과 미학을 우리에게 직접 전해준다. 특히 3세기부터 8세기 사이에 만들어진 토기는 고분의 부장품으로 쓰이면서 많은 양이 전해지고 있어 삼국시대 사람들의 생각과 사회구조, 기술, 미의식을 어느 유물보다도 분명하게 전달해준다.

〈토기새장식호〉는 4세기 가야 문화의 특성을 잘 보여주는 작품이다. 삼국시대의 토기 항아리는 몸통이 둥근 것이 많은데, 이 작품은 보기 드문 원통 모양에 운두가 높은 뚜껑을 덮은 합 모양으로 특이한 형태를 하고 있다. 토기 표면은 3세기 김해 지방의 토기 항아리에서 많이 보이는 타날무늬打捺文(두드림무늬)로 전면이 장식되어 유난히 두드러져 보인다. 몸체의 세 곳에는 흙띠를 세로로 길게 덧붙이고 조각도로 거치무늬鋸齒文(톱니무늬)를 새겼다.

세 거치무늬 꼭대기에는 받침대 위에 각기 오리를 한 마리씩 조각해 올림으로써 오리 세 마리가 항아리 뚜껑을 향해 모여 있는 형상이 되었다. 뚜껑 윗부분에도 받침대 위에 오리를 올려놓아 가운데에 있는 오리가 나머지 오리를 인솔하는 듯한 특이한 구조가 되었다. 이와 같은 유형은 아직까지 발견된 사

나선화

문화재청
문화재위원

가야 4세기
전체 높이 42.2cm
입지름 9.2cm
밑지름 14.6cm

호림, 문화재의 숲을 거닐다

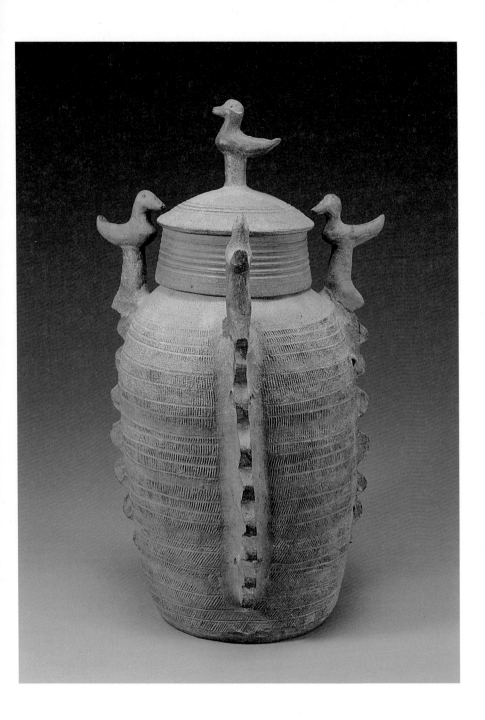

례가 없을 만큼 독창적이다. 형태로만 보아도 특별한 쓰임새를 위하여 제작된 의식 용기임을 짐작할 수 있다. 항아리의 입 부분을 향하여 모여 앉은 오리 세 마리는 토기 항아리 내부를 수호하는 듯한 형상으로도 보인다. 이 토기 항아리에 담긴 내용물 역시 소중한 것이었으리라고 추정된다.

오리는 가야토기에 자주 등장하는 여느 오리의 모습과 크게 다르지 않다. 오리는 사실적인 형태나 조각도의 자국만 보아도 근육의 힘까지 느껴질 정도로 완성도가 뛰어나 오리 자체만으로도 조형의 우수성을 이야기할 수 있다. 몸체의 세 마리와 뚜껑 꼭대기의 한 마리가 하나의 공간을 새롭게 형성하기 때문에 토기 항아리의 전체 구성이 하나의 작품으로 이어지는 연결성을 보여주기도 한다.

토기에 오리를 장식하는 역사는 일찍이 동서 문명이 소통되던 실크로드의 문화권에서도 존재하였다. 기원전 6세기에서 8세기에 터키 아나톨리아 지방의 히타이트 유적에서 출토된 도기에도 나타나 있고(앙카라 고고미술관), 기원전 9세기 이란고원의 북서부 지방에서 출토된 도기(이란 테헤란 고고미술관)에서도 찾아볼 수 있어서 중앙아시아 문화권과 한국의 고대왕국인 신라, 가야와의 연계성을 입증할 자료가 되고 있다. 고대 해양 도시 국가로서 지중해 문화를 연 그리스 크레타 섬 일대의 미노아·미케네 문명권에서 출토된 기원전 16세기의 토기에서도 가야토기의 오리와 조형적 표현 기법이 유사한 오리 모양 토우들이 발견되었다는 것은 매우 흥미롭다. 특히 고대 해상 교역 문화의 특성이 강한 가야토기의 오리와 고대 그리스 해양 도시 국가의 토기에 장식된 오리 형태가 유사하다는 것은 가야 문화의 성격을 밝히는 데 중요한 자료로 활용될 수 있다는 점에서 학술 자료로서의 가치도 매우 크다고 하겠다.

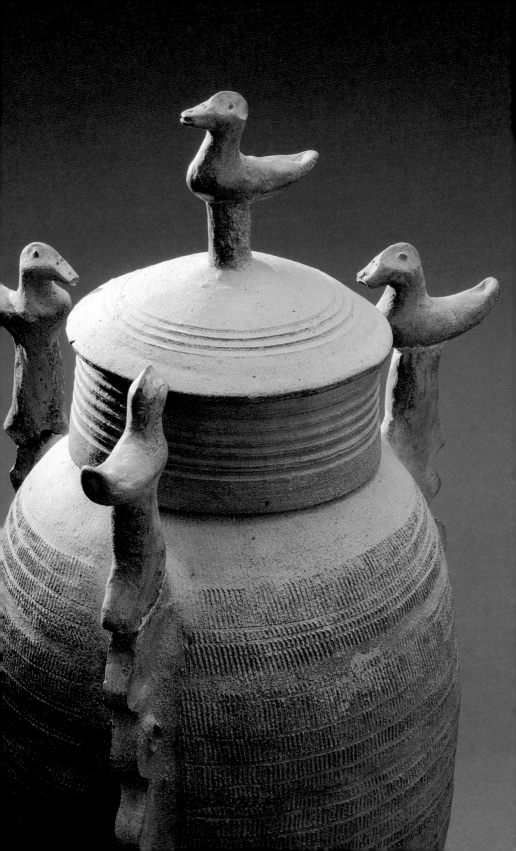

19 토기발형그릇받침
土器鉢形器臺

최인수

조각가
서울대학교 교수

〈호림박물관 개관 30주년 특별전 토기〉를 보러 갔다. 늘 그렇듯 한 번 둘러보고 다시 거꾸로 돌면서 눈에 띄는 것만 다시 보았다. "그래, 점토로 만들어진 모든 그릇의 본향은 이런 토기일 게다." 혼잣말로 중얼거리면서 전시장을 나오려는데, 등 뒤에서 뭔가가 조용히 나를 잡아당겼다. 유리장 안에 있는 〈토기발형그릇받침〉이었다. 홀연 내가 토기를 보고 있는 것이 아니라 토기가 나를 보고 있다는 느낌이 들었다.

200여 점이 넘는 토기는 기종과 기형이 다양하면서도 저마다 특색이 있었다. 그런데 무슨 연유에서인지 그날은 1500여 년 전에 이 토기를 만든 장인이 나에게 말을 거는 것 같았다. "잘 살피고 잘 들어보시게." 그 말은 흙에서 놀고 흙에서 일하다가 흙으로 돌아간다는 시구처럼 들렸다. 그렇다. 흙은 넓고도 깊다. 농사도 짓고 집도 짓고 그릇도 만들고……. 무얼 알고 말고 하기도 전에 보는 것 또는 보이는 것은 광속처럼 빠르다. 그렇게 다가온 아름다움은 곧바로 경이로움으로 이어진다.

신라 5세기
높이 29.5cm
입지름 36.6cm
밑지름 20.9cm

출토 지역은 경상도 일원이다. 이런 토기를 구우려면 일단 점토의 조건이 갖춰져야 한다. 또 제법 단단한 경질 토기를 만들려면 불의 온도를 높여야 한다. 그러려면 이를 가능케 하는 어떤 나무들이 그 지역에 넉넉히 있어야 한다. 장인의 숨결은 자연의 조건과 잘 만나야 이리도 천연스러운 작품을 만들 수 있다.

이 토기는 기품이 넘친다. 가난한 계층의 토기장이 만들었는데도 말이다. 자아를 실현하고 이름을 남기는 일 따위는 이 장인과는 도무지 거리가 멀었을 것이다. 예나 지금이나 우리를 치는 것은 비아非我의 경지이다. 아! 그때는 그게 가능했구나.

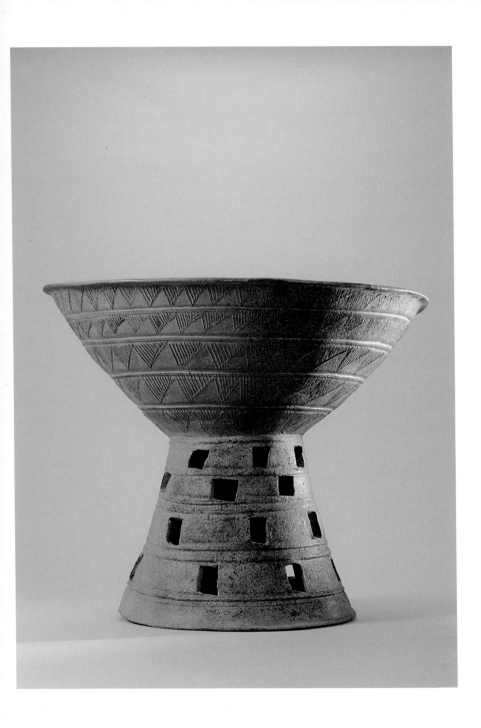

이 토기를 만든 이는 원숙하고 깊은 안목을 지닌 선수善手였을 것이다. 모양을 내거나 잔재주를 부린 구석이 없다. 높이가 30센티미터도 안 되는 아기자기한 크기임에도 웅장한 스케일과 차분한 격조가 있다. 막힘도 없고 과장도 없다. 입술 언저리가 넉넉한 발 모양의 그릇과 안정감 있는 받침은 하늘을 떠받치는 제례 용기로서 정중하기 이를 데 없다. 이 토기는 대지〔흙〕라는 우주적 시간, 작업 과정에서 지층처럼 쌓이는 몸뚱이의 시간, 물과 불의 시간, 제례의 시간 그리고 빛과 소리로 기막히게 잘 짜인 직물 같다.

〈토기발형그릇받침〉은 안정감 있는 접지에서 출발하여 그릇 아래까지 적절한 공간 분할로 리듬감을 만들어내고, 자그마한 직사각형 창을 투각과 엇배치하여 수평 띠를 두른 공간을 탄력 있게 연출하고 있다. 발 형태의 그릇도 선 네 개로 분할된 다섯 칸의 공간과 그 안에 그어진 역삼각형 모양의 섬세한 빗금들로 장식되어 있다. 입체인 토기의 표면이 평면으로 펼쳐진 것을 그려본다. 그렇다. 이런 추상의 세계는 얼마나 음악적이고 우주적인가.

모든 물건은 그걸 만든 사람의 자화상이라고 한다. 뽐내지 않고도 시원하게 우뚝 서 있는 토기는 부피와 균형, 비례와 표면 처리에서 오는 부드러운 긴장과 시각적 속도 등 모든 것을 하나로 엮어내고 있다. 역사적 시간의 명암을 거치면서도 시대를 초월하는 아름다움과 온전함으로 우리 앞에 선 〈토기발형그릇받침〉. 여여하다. 놀랍고도 고마운 일이다.

20 방패모양토기

盾形土器

출토된 예가 없는 이형토기異形土器이다. 방패 같이 생긴 사각의 판이 토기의 납작한 면에 붙어 있다. 항아리는 아래가 넓고 입술 쪽이 줄어든 사다리꼴로 이루어져 있다. 곡선이 아닌 직선 형태의 구성이 만들어내는 간결한 현대적 미학이 강하게 표출되어 눈길을 끈다.

나선화

문화재청
문화재위원

삼국시대 고분 가운데서도 가야 고분에서 나온 토기에는 실생활에 쓰였음직한 여러 가지 생활용구를 본뜬 형태가 많다. 수레, 등잔, 배, 가옥, 영락 장식 고배, 뿔잔, 짚신 모양 잔 등의 토기 형태는 실제 사용했던 용기와 같았을 것으로 보인다. 대표적으로 기와 모양의 토기를 들 수 있다.

〈방패모양토기〉도 실용기를 토기로 만든 것으로 추정된다. 그러나 이와 같은 토기는 아직까지 출현한 바가 없는 유일한 형태이다. 이 항아리는 한 면이 편평한 편병으로, 뒤쪽에 편평한 사각판을 부착해놓은 형태여서 안정감이 돋보인다. 뒤에 부착된 사각판 네 모서리에 있는 구멍으로 미루어보아 가옥이나 움직이는 배에서 벽에 부착시켜 사용한 것으로 보인다. 고리를 꿰어 달아맬 수도 있으니 이동할 때는 휴대용기로 사용했을 것이다. 이러한 기능으로 보아 화살통이나 씨앗통으로 쓰였을 것으로 짐작된다. 바닥에 있는 네 굽이 항아리를 받치고 있는 단순한 형태이지만 안정감 있게 부착된 것을 보면 바닥에 놓고 쓰다가 사용하지 않을 때는 집 안 어딘가에 놓아두었던 것으로 보인다.

한 면이 편평한 모양의 항아리는 한반도에서 해상 활동이 활발했던 9세기에 나타나기 시작한 형태이다. 따라서 가야토기에 나타난 이 일면 편병의 형태는 토기에서 편병의 형태가

가야 5세기
높이 27.6cm
입지름 13.7cm
밑지름 19.0cm

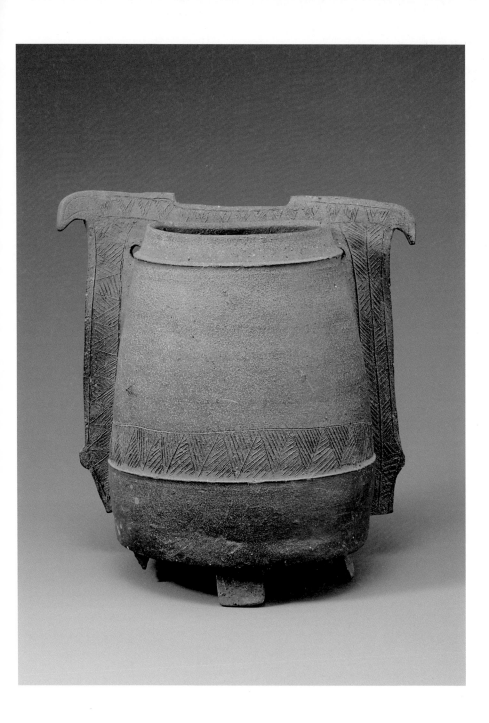

4~5세기에 시작되었다고 보는 고고학적 토기 분류의 준거 자료가 된다. 해상 국가의 면모를 갖춘 가야 문화의 성격을 설명하는 자료로서도 높은 학술 가치를 지닌다.

항아리 아래쪽과 뒤판의 주변에는 가는 음각선의 삼각빗살무늬 띠가 장식으로 둘러져 있다. 표면 장식이 담백하고 번잡함이 없어 세련미를 더한다. 윤곽선의 삼각빗살무늬 띠는 아시아 북방 대륙의 유목 문화권에서 만들어지는 목기나 가죽공예에서도 많이 등장하고, 우리나라 삼국시대 고분에서 출토된 도기에서도 흔히 볼 수 있는 양식이다. 이는 신라·가야 문화를 구성하는 중요한 요소가 북방의 유목 문화권에 있음을 설명하는 근거가 된다. 장식성보다 실용을 중심으로 한 형태이나 무덤에 함께 묻던 부장품으로서 삼국시대 역사와 문화를 보여주는 자료이기도 하다.

절제된 장식과 단순한 직선과 방형이 조화를 이루는 면 분할을 볼 때 어느 토기보다도 현대적 미감이 뛰어나다. 가야·신라 토기에 나타나는 안정되고 쾌적한 면 비례는 중국의 진秦이나 한漢의 토기와는 분명하게 차별되는 특징이다. 토기를 제작하는 요업 기술 면에서도 중국 한나라의 토기와 비교해볼 때 강도가 훨씬 높고 기벽이 얇아 삼국시대 토기의 소성 기술이 뛰어났음을 알 수 있다. 이 토기의 소성 상태를 보면 신라나 가야의 토기와 같이 고온에서 경질로 구워졌음을 알 수 있고, 표면 상태에서는 부식된 철기에서 드러나는 강인함과 함께 부드러움이 느껴진다.

삼국시대 토기는 출토량이 많아서 고려청자에 비해 역사적·문화적 가치나 예술성이 다소 과소평가되는 경향이 있다. 그러나 우리는 삼국시대 토기를 통해 우리나라가 중국과 다른 독자적인 문화를 이루었음을 다시 한 번 확인할 수 있고, 현대 미술과 상통하는 독특한 예술성이 진작 우리 미술에서 드러났음을 알 수 있다.

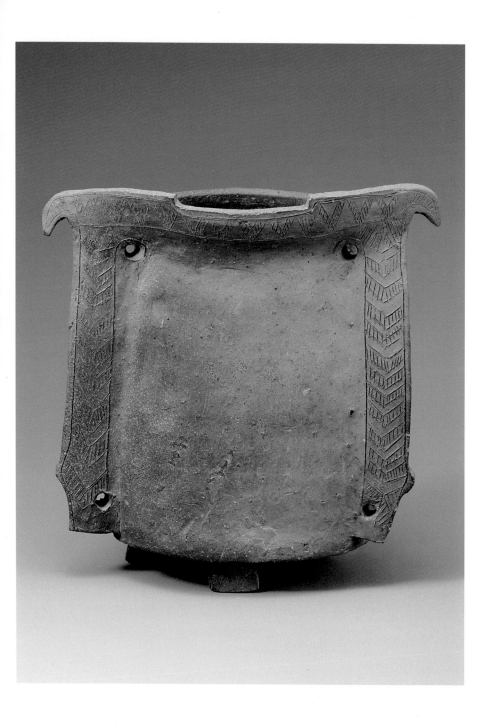

21 도기고사리장식쌍합
陶器蕨菜裝飾雙盒

유홍준

명지대학교
교수

삼국, 가야, 통일신라의 도기는 우리나라 도자기 전통의 위대한 뿌리로서 엄청난 양과 우수한 질을 보여주고 있으면서도 한국 미술사에서 아직 제대로 평가받지 못하고 있다. 우리는 이제까지 이 도기를 토기라고 부르면서 기법적으로 낮은 수준으로 인식했기 때문이다. 이에 대한 연구가 주로 고고학적 관점에서 고분의 편년을 잡는 자료로만 국한되었기에 미적 가치가 크게 주목받지 못했다.

게다가 박물관에서 삼국, 가야, 통일신라의 도기를 한자리에 모아 질그릇 문화의 우수성과 아름다움을 보여주는 특별 기획전이 드물었기 때문에 일반인은 그 가치를 인식할 기회가 더욱 없었다. 그런 의미에서 2012년 〈호림박물관 개관 30주년 특별전 토기〉에는 각별한 의의가 있다.

얼마 전 한국미술사 수강생들에게 〈호림박물관 개관 30주년 특별전 토기〉전을 보고 가장 마음에 드는 작품을 하나 골라서 스케치하고 왜 그 유물을 선택하였는지 이유를 덧붙여 제출하라는 과제를 내주었다. 그 결과 학생들이 가장 많이 선택한 것이 〈도기고사리장식쌍합〉이었다. 대단히 현대적인 감각이 돋보인다는 것이었다. 이런 도기가 1300년 전에 제작되었다는 것이 놀랍다고도 했다.

통일신라 7세기
전체 높이
27.5~27.6cm
입지름
10.2~10.4cm
밑지름
11.7~11.8cm

모든 명작이 갖는 공통점의 하나가 바로 현재성이다. 시대를 뛰어넘어 마치 엊그제 만든 것 같은 감동을 준다는 것이다. 이 합에서는 물레 자국을 의도적으로 그대로 살려낸 감각이 현대적이다. 여기에다 고사리무늬 같은 장식을 아주 앙증맞을 정도로 작게 덧붙여 정말로 매력적이다.

기형도 도토리처럼 길쭉한 것이 세련미가 있는데 넓적한

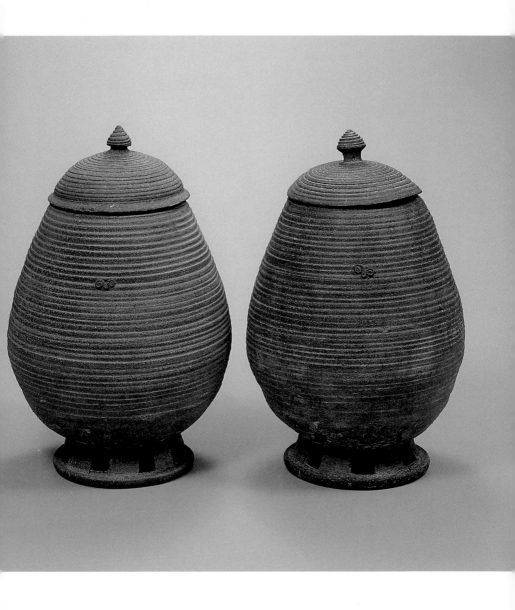

굽에 석탑의 상륜부처럼 볼록 솟은 뚜껑 꼭지가 좋은 대비를 이루면서 단순함을 벗어난다. 흔히 통일신라의 도기는 뼈단지骨壺가 대종이라고 생각하여 이 합도 그렇게 보는 견해가 있다. 그러나 뼈단지라면 결코 쌍으로 제작했을 것 같지 않다. 아마도 의식에 사용했던 제기가 아닐까 추정된다. 고사리무늬도 청동기시대 제기에서부터 줄곧 나오는 무늬라 더욱 그런 생각이 든다.

이 합의 또 다른 매력은 색감이다. 통일신라 도기는 피부가 뽀얀 것부터 검은 것까지 여러 층이 있는데 그중에서도 이 합은 이른바 차콜 그레이charcoal gray라고 할 만한 중간 톤의 회흑색을 띤다.

흔히 통일신라 도기는 상대신라에 비해 떨어지는 것처럼 이야기되곤 한다. 그러나 항아리, 단지, 병, 뚜껑 있는 합, 굽다리접시 등을 보면 그것은 질의 저하가 아닌 실용으로의 전환을 의미하는 측면이 많다. 뼈단지의 인화무늬도 마찬가지다. 통일신라 때 유행한 인화무늬 도기는 단순한 무늬를 반복적으로 배열하여 전면에 새김으로서 현대 미술의 올 오버 페인팅all over painting 같은 조형적 충만함을 보여준다. 단순한 것 같지만 대단히 화려하고 고급스러운 느낌이다. 그런 시대적 분위기에서 나온 이 〈도기고사리장식쌍합〉은 통일신라 도기의 멋을 한껏 보여주고 있다고 할 만하다.

22 청자음각연화문팔각장경병
靑瓷陰刻蓮花紋八角長頸甁

길쭉하게 쭉 뻗은 팔각의 목과 공 모양의 몸통에 섬세하게 연화절지무늬蓮花折枝紋를 새기고 담녹청색의 비색 유약을 입힌 뛰어난 작품이다.

윤용이

명지대학교
명예교수

고려청자의 전성기인 13세기에는 수많은 형태의 각종 병이 다양하게 제작되었다. 주로 연회에서 술을 담는 용도였다. 입술이 나팔처럼 벌어진 병이나 구부가 반구盤口로 각진 병, 이처럼 목이 길쭉한 장경병長頸甁 그리고 몸체가 표주박 모양인 표형병瓢形甁 등이 잘 알려져 있다. 장경병에는 몸체와 긴 목이 둥근 형태와 육각·팔각으로 각이 진 형태가 있다.

중국에서는 9세기 후반 당나라 월주요 청자 중에서 팔각의 팔능병八稜甁이 비색청자로 알려져 있으며, 송나라 정요 백자 중에는 몸체가 둥근 장경병이 있다. 고려에서는 13세기 청자의 전성기에 나팔 모양의 주병과 함께 장경병도 드물게 제작되었다. 장경병은 팔각 형태가 둥근 것보다 적게 남아 있다. 장식으로는 음각으로 연꽃과 모란절지무늬를 넣은 예와 상감으로 연꽃과 모란 또는 모란과 국화무늬를 넣은 예가 있다.

고려 12세기
높이 35.4cm
입지름 2.6cm
밑지름 10.6cm
보물 1454호

불교에서는 연꽃을 청결의 상징물로 여긴다. 연못에서 자라지만 진흙에 물들지 않는 연꽃의 속성에 기인하며, 이를 불교에서는 초탈, 깨달음, 정화 등 관념의 상징으로 간주한다. '더러운 흙에서 자라지만 물들지 않는다'라는 연꽃의 속성은 불교뿐만 아니라 유교에서도 군자의 청빈과 고고함에 비유된다. 또한 연꽃은 도교에서도 신령스럽게 여겼다. 팔신선八神仙 가운데 하나인 하선고荷仙姑는 연꽃을 항상 지니고 다닌다.

〈청자음각연화문팔각장경병〉의 여덟 면에는 활짝 핀 연화절지무늬를 화려하게 장식하였다. 음각기법으로 꽃과 연잎 줄

호림 문화재의 숲을 거닐다

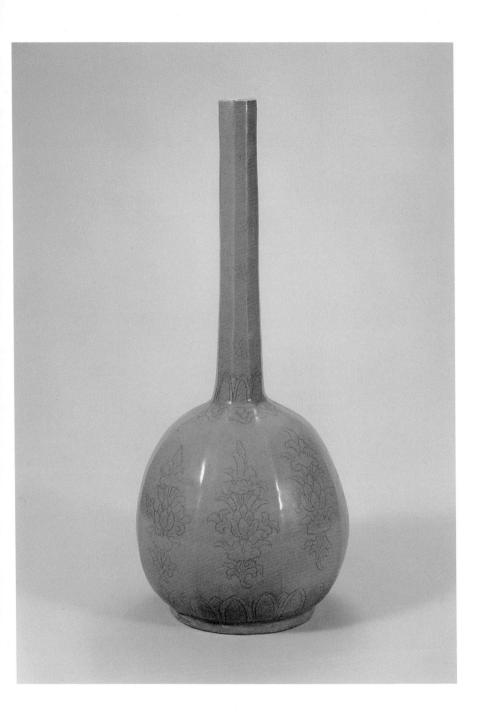

기를 비스듬히 넓게 깎아놓았으며, 아래쪽에는 연꽃무늬 띠를 둘렀다. 목의 아랫부분과 몸체 윗부분에는 각각 연꽃무늬 띠와 여의두무늬 띠를 음각기법으로 새겼다. 긴 목의 중간에는 드문드문 구름무늬를, 입술 부분에는 번개무늬 띠를 음각으로 둘렀다.

비스듬히 넓게 깎는 음각기법은 1157년에 제작된 청자기와에 등장하기 시작해 13세기 전반에는 각종 비색청자로 확대되었다. 연화절지무늬 역시 12세기 후반의 비색청자에서 시작하여 13세기 전반에는 모든 기명의 비색청자에 널리 사용되었다.

담녹청색의 비색청자 유약을 전면에 입혔으며, 굽 바닥에는 규석받침으로 받쳐서 구운 흔적이 여섯 군데 남아 있다. 고려화高麗化가 진행된 13세기에는 기형이 훤칠해졌으며 주병, 매병, 주자 등에서 유려한 곡선의 아름다움이 유감없이 드러났다. 강진 사당리 요, 부안 유천리 요에서 이와 같은 장경병 편과 연화절지무늬가 새겨진 청자 편이 출토된 바 있다. 1230년대에 만들어진 것으로 추정되는 보령 원산도 해저 출토 청자 장경병 편이 잘 알려져 있다.

23 청자철화상감연당초문장고
靑瓷鐵畵象嵌蓮唐草紋杖鼓

유홍준

명지대학교
교수

〈청자철화상감연당초문장고〉는 고려청자의 세계에서 대단히
중요한 의미를 지니는 유물이다. 장구[장고] 몸체에는 완전 대
칭으로 무늬를 구성하고, 허리에는 철화를 짙게 발라 견고함을
강조하고 있다. 철화 안료로 전면을 칠하고 무늬를 새긴 뒤 여
백 면을 벗겨내고 백토로 상감하여 무늬를 더욱 돋보이게 하였
다. 연꽃당초무늬의 꽃을 보면 만개한 꽃송이에 가는 선을 더
하여 더욱 우아하게 표현하려고 노력했음을 알 수 있다. 넝쿨
의 줄기는 부드럽고 우아하고 율동감 있게 표현되었다.

　울음통과 조롱목의 연결 부분에는 연판무늬와 X자 모양의
꽃잎을 새겼다. 담녹색을 띠는 청자 유약을 입혔으며 양쪽의
울음통 테두리 끝에는 유약을 바르지 않고 내화토耐火土를 받쳐
구웠다.

　이러한 유형의 청자 장구는 완도 앞바다에서도 발굴되었지
만 이처럼 수준 높은 무늬 구성과 완전한 형태를 갖추고 있는
것은 그 예를 찾아보기 힘들다. 전남 해남 진산리 요에서 장구
파편이 발견된 것으로 보아 여기에서 제작된 것으로 보인다.

고려 12세기
길이 59.7cm
장고 지름
23.2~23.3cm

　우리가 이제까지 보아온 많은 고려청자 다완, 매병, 꽃병,
향로, 주전자, 정병 등은 대개 무덤에서 출토되었다. 그렇기 때
문에 생활자기로서의 양상에 대해 많은 궁금증을 불러일으켰
다. 그러다가 완도 앞바다, 태안 앞바다, 원산도 앞바다 등에
침몰한 고려시대 배에서 출토된 청자들이 소개되면서 이제 고
려자기의 생활상에 대해 많은 정보를 갖게 되었다. 아무리 생
각해도 부장품이었을 것 같지는 않은 이 유물을 통해 생활 속
고려청자의 양상을 엿볼 수 있다.

　이 장구에는 이른바 철화鐵畵청자의 기법이 쓰였다. 고려청

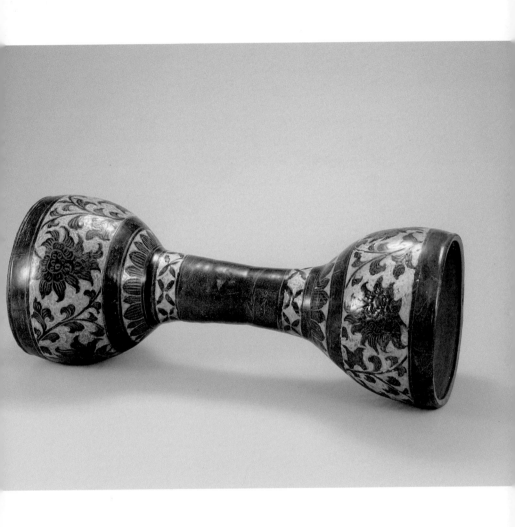

자 중에는 처음부터 철분이 많은 자토로 무늬를 그리는 철화청자가 따로 생산되었다. 한때는 철회鐵繪청자라고 불리던 이 철화청자는 대개 산화염으로 소성하여 갈색 또는 녹갈색을 띤다. 강진 사당리, 부안 유천리 등 관요官窯 성격의 가마가 아니라 해남 진산리 등 민간 가마에서 만든 청자였다. 당시로서는 일종의 조질糟質, 즉 B급 청자였다고 할 수 있는데 일반 민가와 사찰에서 널리 사용되었던 것으로 보인다. 완도 앞바다에서 출토된 3만여 점의 청자도 대부분 철화청자였다.

철화청자에는 민요적民窯的 성격이 들어 있기 때문에 대개 귀족적 우아함이 아닌 소박하고 질박한 멋을 보여준다. 호림박물관 소장 〈청자철화초화문유병〉처럼 분방한 필치로 나무줄기와 잎이 스스럼없이 그려져 조선 분청자 계룡산 가마의 작품을 연상케 하는 것도 있다. 그러나 철화청자 중에도 단정하고 우아한 무늬 구성을 보여주는 고급품이 있다. 같은 진산리 가마의 철화청자라 하더라도 수요층에 따라 상품부터 하품까지 그 질이 다양했다. 정리하자면 이 장구는 해남 진산리 가마에서 구워낸 철화청자 상품 자기라고 할 수 있다.

24 청자상감모란운학문귀면장식대호
青瓷象嵌牡丹雲鶴紋鬼面裝飾大壺

윤용이

명지대학교
명예교수

화려한 상감무늬와 귀면鬼面(귀신의 얼굴) 장식이 돋보이는 특별한 작품이다. 입술이 도톰하게 말린 채 벌어지고 몸체 위쪽은 풍만하게 벌어진 대형 항아리이다. 어깨 네 곳에는 틀로 찍은 귀면 장식이 붙어 있다. 기를 내뿜고 있는 역동적인 귀면은 통일신라의 귀면기와에서 보이는 모습 그대로다. 이 대형 항아리는 국가나 왕실에서 큰 연회가 벌어졌을 때 술 등을 담는 용도로 사용되었을 것으로 추정된다. 귀면 장식은 벽사, 모란은 부귀, 학과 구름은 장수와 함께 근심 걱정이 없는 선계에 대한 염원을 의미한다. 여의두무늬 띠에는 만사가 마음먹은 대로 이루어지기를 바라는 뜻이 담겨 있다.

상감 기법에는 재료에 따라 백토를 감입하여 구운 백상감白象嵌과 자토赭土를 감입하여 구운 흑상감, 백토와 자토를 감입하여 구운 흑백상감이 있다. 또한 상감된 무늬가 선으로 되어 있는 선상감線象嵌과 넓은 면으로 되어 있는 면상감面象嵌 기법이 있다. 이 대호에는 흑백상감과 선·면상감 기법이 모두 사용되었다.

무늬는 크게 세 단으로 나누어 장식하였다. 어깨 부분에는 큼직하게 여의두무늬 띠를 두르고 아래쪽에는 연꽃잎무늬 띠를 상감하였다. 몸체 가운데 네 곳에는 이중 원 둘레에 여의두무늬 띠를 두른 뒤 그 안에는 활짝 핀 모란의 꽃, 잎, 꽃봉오리, 줄기를 흑백으로 상감하였다. 원 바깥에는 구름과 날아다니는 학을 꽉 차게 넣어 장관을 이루게 하였다.

모란은 번영과 창성을 뜻하는 부귀의 상징으로 널리 애호되었는데, 송나라 때는 부귀화 또는 꽃 중의 왕이라 불릴 정도였다. 모란무늬는 12세기 후반 고려시대의 청자에 처음 등장했

고려 13세기
높이 48.8cm
입지름 32.5cm
밑지름 23.5cm

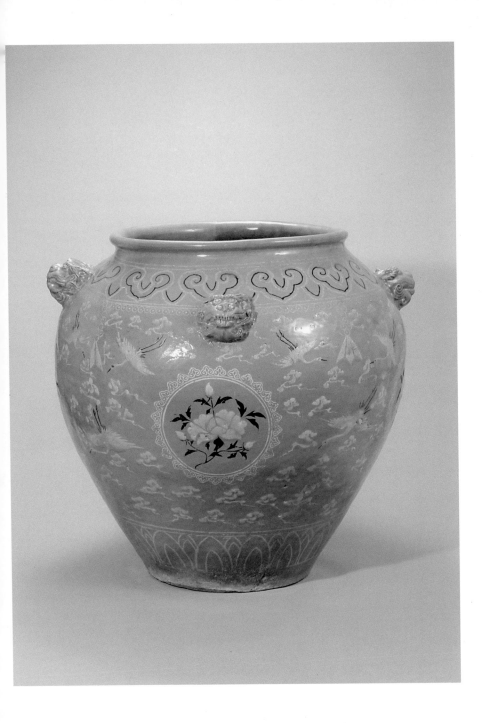

다. 학은 실제로 존재하는 새인데도 매우 신비롭고 영적인 존재로 인식되어왔다. 이러한 학이 구름과 함께 등장하니 청자의 기면은 곧 창공이 된다. 이는 노장사상에서 추구하는 선계仙界에 대한 동경의 의미를 담은 것으로 읽힌다. 학은 신선이 타고 다니는 새로 오래 산다고 알려져 있는데, 특히 흰 학은 신선의 이미지와 잘 맞아서 13세기 이후 선계를 동경하는 마음의 표상이 되었다.

고려가 원 간섭기에 있던 13세기 후반부터 원의 영향으로 그릇이 대형화되는 추세 속에서 이렇게 큰 항아리가 등장한 것으로 보인다. 기면 전체에 녹청색의 청자 유약을 입혔으나 고르지 않아 녹갈색을 띠는 부분도 있다. 굽 바닥은 평저이고 굵은 모래가 섞인 내화토받침을 받쳐서 구웠다. 부안 유천리 요에서 14세기 초반경에 제작된 작품으로 추정된다.

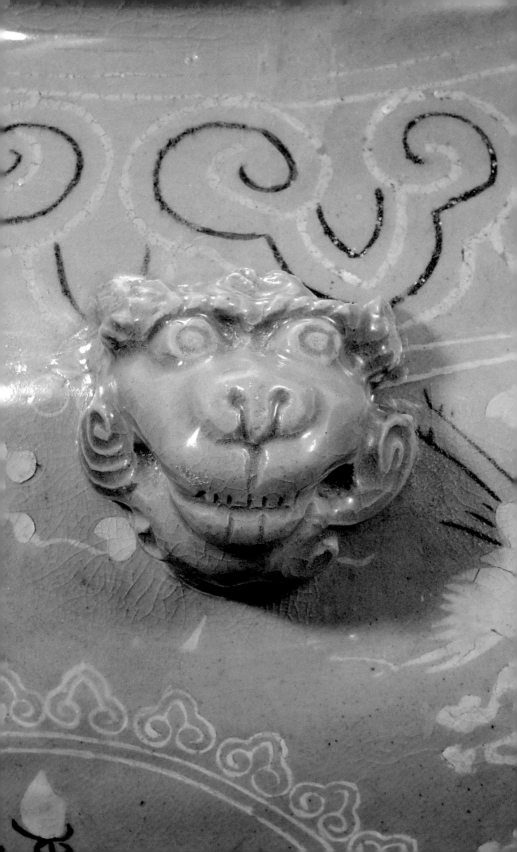

25 분청사기상감 물결문보·당초문궤
粉靑沙器象嵌 波水紋簠·唐草紋簋

회청색 자기 표면에 청동 제기의 무늬를 백상감으로 장식한 조선 건국기의 제기이다.

성리학을 통치 이념으로 채택한 조선은 의리와 명분과 정통을 중시하는 의례를 정립하여 국가 운영의 기조를 세워 나갔다. 조선은 중국의 《주례周禮》를 바탕으로 명나라 태조 주원장이 재정립한 《홍무예제洪武禮制》를 본뜬 《세종실록오례의》, 《국조오례의》를 편찬하여 각 의례의 형식과 의기 및 제기의 형태를 정립함으로써 사회를 통합하고 통제해 나갔다. 이렇게 해서 조선의 제례는 왕실에서부터 사대부, 서민에 이르기까지 모든 생활양식의 중심이 되었고 누구에게나 통용되는 도덕법칙이 되었다.

이와 같은 사회 이념에 따라 제기 제작은 국가의 안정을 위해 반드시 필요하고 긴급한 일이 되었다. 조선은 적은 비용으로 많은 제기를 빠르게 보급하기 위하여 제작이 쉽고 경제적인 도자기를 만들기에 이르렀다.

청동기로 만들던 제기를 도자기로 제작한 예는 중국의 춘추전국시대에서도 찾아볼 수 있다. 청동기와 똑같은 모양의 제기를 도기로 제작하여 지허디엔 2호 고분에 부장한 것을 1990년 산둥성 고고문물고고연구소가 발굴하여 알려진 바 있다. 우리나라에서는 호림박물관이 소장한 분청사기상감 제기 일습이 도자기로 제기를 제작한 역사를 실증한 첫 자료이다.

분청사기상감 제기 일습은 어느 유물보다도 조선 건국기 문화의 특성, 사회철학, 의례의 규모와 실상을 조명할 수 있는 직접적인 자료이다. 조선 건국기의 종묘제례에 쓰인 제기가 금속기로 남아 있으나 일습이 전하지는 않는다. 이들 분청사기

나선화

문화재청
문화재위원

조선 15세기
전체 높이 15.5cm
입지름
28.3×23.9cm
밑지름
17.1×13.2cm

제기 일습은 조선시대 전기를 대표하는 도자기인 분청사기상 감으로 일괄 제작된 것이어서 조선 초기에 사용하던 제기의 기형과 장식 무늬를 총체적으로 보여준다. 분청사기상감 제기의 역사적·예술적 가치와 당대 도자기의 특성은 보簠와 궤簋에 모두 드러나 있다.

유교 제례의 제기 중 대지를 상징하는 네모난 보와 하늘을 상징하는 둥근 궤는 하늘과 땅의 기운, 다시 말해 농경사회의 가장 중요한 결실인 곡식을 담는 그릇이다. 이들은 서로 음양을 이루어야 하나가 되는 우주의 완전한 기운을 상징한다. 보와 궤의 형태는 중국 서주西周의 고분에서 많이 출토되는 청동 제기와 같은 모양이다(후난성 경산 출토 등). 중국의《대명집례 大明集禮》,《세종실록》'제기도설祭器圖說'에 수록되어 있는 것과도 같다. 제기의 표면도 중국《주례》의 제기에 주로 사용되어 온 번개무늬, 물결무늬, 도철무늬, 삼각줄무늬, 꽃잎무늬, 파도무늬로 장식되어 있다.

〈분청사기상감 물결문보·당초문궤〉는 금속기에 부조나 음각으로 새겨져 있던 번잡한 장식 무늬를 따랐으나 하얀 백토를 감입하여 소박하게 재탄생되었다. 그러나 장식 무늬가 역동감이 있는 빠른 획으로 구성되어 기운차게 느껴진다. 청동 제기의 장중함, 정교함, 완벽성보다는 경쾌함이 더 강하게 느껴진다. 무르익은 기술로 새로운 문화를 만들어내듯 역동적인 기운도 엿보인다. 제사라는 새로운 쓰임새로 확대된 도자기는 역사적으로도 그 가치가 높게 평가된다.

〈분청사기상감 물결문보·당초문궤〉제기에 드러난 또 하나의 가치는 예술성이다. 산과 같은 모양의 뚜껑 손잡이에 나타나는 균형감, 몸통에 달린 손잡이가 된 서수의 역동적인 뻗침, 바닥을 향해 굳게 뻗친 받침대의 안정감이 하나로 어우러져 단순한 제기가 마치 움직이는 동물이 된 듯 응축된 힘을 분출하고 있다. 이와 같은 조형성은 실용기實用器가 예술 작품의 반열에 오르게 만들었다. 성형이나 장식 무늬를 넣는 일련의

조선 15세기
전체 높이 17.4cm
입지름 23.0cm
밑지름
17.4×14.8cm

호림 문화재의 숲을 거닐다

도자 제작 작업을 분업화하지 않고 한 작가가 제작의 전 과정
을 자유롭게 주도함으로써 만들어낸 결과로 보인다. 엄정한 제
기에 역동감과 자유로움을 더하여 새로운 도자기의 아름다움
을 만들어낸 것이다.

조선 제기의 전모를 보여주는 학술적 가치와 함께 도자기
로서 새로운 변모를 보여주기에 그 미래 가치가 더욱 주목되는
유산이다.

26 백자청화매죽문호
白瓷青畵梅竹紋壺

1480~90년대 광주 일대의 관음리, 귀여리 가마 등에서 화원이 왕실용으로 만들면서 여백의 미를 살려 매죽무늬를 솜씨 있게 그려 넣은 것으로 뚜껑까지 남아 있는 귀중한 작품이다. 조선 초기 청화백자 가운데 최고의 걸작으로 꼽힌다.

윤용이

명지대학교
명예교수

청화백자는 고령토로 경질 백자를 만들던 원나라 경덕진요에서 이란, 이라크에서 산출되는 청화 안료(코발트)를 가져와 1340~50년대부터 만들기 시작했다. 1336년과 1338년에 만들어진 초기 예가 있으나, 본격적인 작품은 1348년과 1351년에 만들어졌다. 1350년대에는 완숙한 청화백자가 만들어졌는데, 명나라 초의 홍무와 영락 시기를 거쳐 선덕제 때 가장 뛰어난 작품이 나왔다. 그 명성은 지금까지도 회자되고 있다.

1428~30년 명나라 선덕제로부터 사신을 통해 청화백자 호壺 등을 전래받은 세종과 집현전 학자들은 백자를 조선왕실의 도자기로 사용할 것을 결정했으며, 세조 때 처음 청화백자를 만들어냈다.

조선 15세기
전체 높이 29.2cm
입지름 10.8cm
밑지름 14.0cm
국보 222호

1456년의 청화백자 지석과 1481년, 1489년의 청화백자 호 등은 광주 일대의 우산리, 관음리, 귀여리, 도마리 가마 등에서 명나라로부터 수입한 청화 안료를 사용하여 왕실용 청화백자를 만들었음을 확인해준다. 1486년《동국여지승람》〈광주목〉조에 "사옹원의 관리가 화원을 이끌고 광주 번조소에 가서 어용의 그릇을 만들었다"고 기록된 것으로 미루어 당시 청화백자의 그림을 화원이 그렸다는 사실과 광주요에서 왕실 그릇을 만들었다는 사실을 알 수 있다.

〈백자청화매죽문호〉는 입술이 도톰하게 밖으로 말리고 어깨가 크게 벌어졌다가 아랫부분으로 내려올수록 서서히 좁아

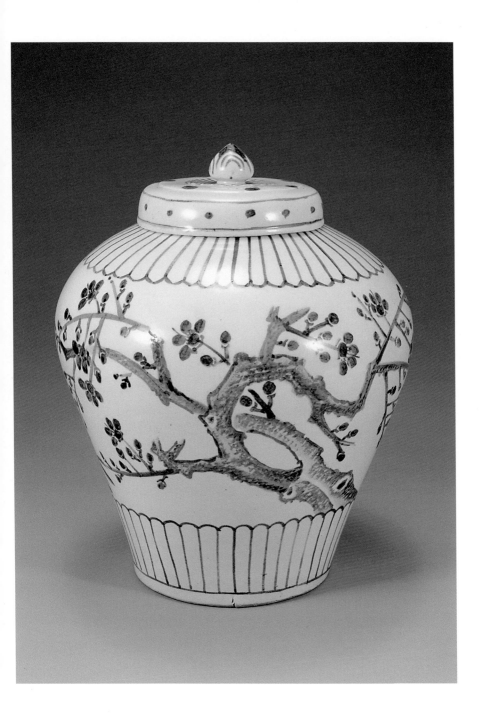

지는 조선 초기 호의 전형적인 형태이다. 뚜껑에는 가운데를 청화로 얇게 채색한 보주형 꼭지를 붙이고 주위에 국화무늬 띠를 둘렀으며 바깥 부분과 옆면에는 점을 찍었다. 몸통 한가운데에 그려진 오래된 매화 등걸과 대나무는 여유로워 보이면서도 기품이 풍겨져 나온다. 어깨 부분과 아래쪽에도 국화꽃무늬 띠를 둘렀다. 매화와 대나무를 그리면서 여러 차례 붓질하여 농담을 표현한 것도 주목된다.

매화는 이른 봄에 홀로 피어 봄의 소식을 전한다. 매화의 은은한 향기는 절개의 상징으로 널리 애호되었으며, 때로는 대나무와 함께 그려져 부부를 상징하기도 했다. 매죽무늬는 성종 때인 1480~90년대 왕실과 사대부층에서 널리 사랑받았으며 도화서 화원을 선정할 때도 시험 과제로 쓰였다.

담청을 머금은 맑고 고운 백자 유약이 고르게 입혀졌으며 광택도 있다. 굽다리에는 모래를 받쳐 구운 흔적이 있고 뚜껑의 안쪽 면에는 태토빚음눈을 받쳐 구운 자국이 있다.

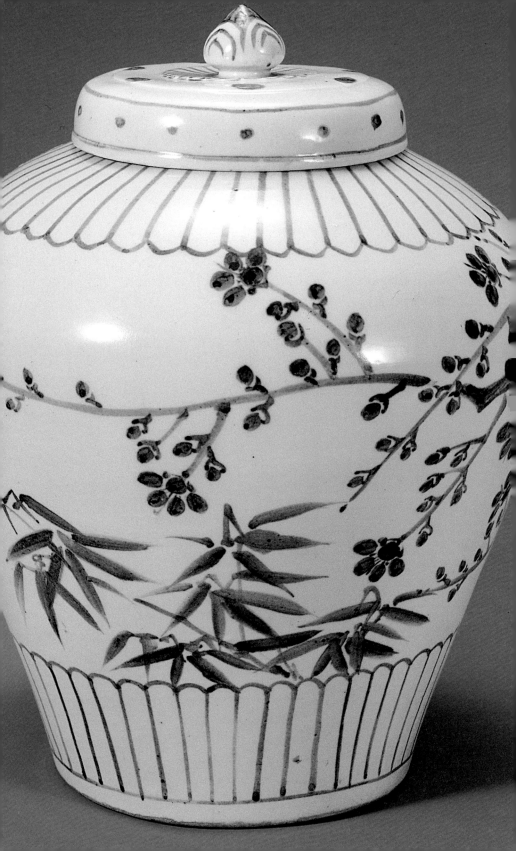

27 백자상감모란문병
白瓷象嵌牡丹紋瓶

조선 초기에 만들어진 안정감 있는 형태의 병에 간결하면서도 대범한 서로 다른 모양의 모란무늬가 몸체 앞뒤로 상감되어 있는 뛰어난 작품이다.

백자는 고려 초기부터 청자와 함께 적은 양이 제작되어왔다. 조선 초기인 15세기 전반에도 광주廣州, 고령, 남원, 양구 등에서 백자를 제작하였다는 기록이 《조선왕조실록》과 문집 등에 남아 있다.

세종 때 명나라 선덕제로부터 백자나 청화백자 작품이 사신을 통해 전해졌고, 조선 왕실은 백자가 가진 백색의 청렴결백함에 매료되었다. 백자가 조선 왕실의 도자기로 선택된 것은 1430~40년대 세종의 결정에 따른 것으로 추정된다. 성현 (1439~1504년)의 《용재총화慵齋叢話》에 "대전大殿 소용의 그릇은 백자를 사용하였다"는 기록이 전한다.

세조 때인 1450~60년대에 백자와 청화백자의 제작이 이루어졌으나 중국으로부터 청화 안료를 구해오는 것이 어려워지자 상감백자가 새롭게 제작되었다. 광주 우산리 4호 가마에서 이와 같은 상감기법으로 연화무늬와 모란무늬를 넣은 완碗, 호壺 들이 발견되고 있다. 1470~80년대인 성종 때도 광주 관음리, 무갑리 가마에서 상감백자가 제작되었다. 1469년에 발간된 《경국대전》에서 일반인의 백자 사용을 법으로 금지하고 있는 것으로 보아 상감백자 또한 왕실 및 관청 소용의 그릇으로 제작되고 사용되었음을 알 수 있다.

모란은 부귀와 번영의 의미를 지니며 고려청자부터 시작되어 조선 초기의 분청자에까지 널리 시문된 무늬이다. 〈백자상감모란문병〉은 15세기 후반의 초기 상감백자임에도 모란무

윤용이

명지대학교
명예교수

조선 15세기
높이 29.6cm
입지름 7.4cm
밑지름 9.6cm
보물 807호

늬가 새겨진 드문 작품이다. 조선 초기의 청화백자에는 매죽무늬, 송죽무늬, 매조무늬 등 사군자무늬가 대부분인데 비해 같은 시기 분청자에서 널리 보이는 모란무늬가 초기 상감백자에서 주로 보인다는 점은 주목할 만하다.

이 병은 입술이 나팔처럼 벌어지고 짧은 목, 풍만한 몸체를 갖추었다. 어깨 부분에 선을 두 줄 돌리고 그 안에 파문波紋을 새겨 넣었다. 몸체 앞뒷면에는 서로 다른 모란무늬를 흑상감하였는데 간결하고 대범하게 시문하였다. 담청을 일부 머금은 맑은 백자 유약을 전면에 칠하였으며 광택이 은은하다. 유빙렬이 가늘게 나 있고 굽다리는 비교적 크다. 가는 모래를 받쳐 구운 흔적이 남아 있다. 15세기 후반 경기도 광주 일대의 우산리, 관음리, 무갑리 요에서 왕실 소용의 술병으로 제작되었다. 현존하는 수많은 상감백자 중 드물게 보이는 뛰어난 작품이다.

28 청자호
靑瓷壺

Jinnie Seo

설치미술가

청자 유약을 발랐으나 항아리의 몸체나 뚜껑의 형태가 마치 백자 같은 착각을 불러일으킨다. 반투명 청자 유약을 입힌 15세기 조선청자의 신비로운 분위기가 나를 자석처럼 끌어들였다. 일순간 멈춰선 나는 자연스레 그 방향으로 이끌려갔다. 위엄과 권위, 금단의 열매처럼 매혹적인 형태와 비례는 소유하고 싶다는 마음까지 들게 했다. 유물 앞에 멈춰선 채 청자를 아래쪽부터 위쪽까지 윤곽을 따라 눈과 마음으로 보기 시작했다. 차츰 푸르스름한 청자의 표면에 스며든 신비로운 공간의 깊이가 느껴졌다. 깊은 순수성을 간직한 청자의 투명함에서 우주의 중심을 엿보는 듯한 신비롭고 영적인 체험을 할 수 있었다.

둥글고 관능적인 몸체를 가지고 있으면서도 연꽃 모양의 뚜껑에서는 조선 유교문화의 청정한 아름다움이 배어나왔다. 15세기의 백자는 광주 분원에서 궁궐에서 사용할 자기로 만들기 시작했고 점차 관료나 양반계급에게 공급되었다. 맑은 푸른색을 가진 백자 같은 조선청자는 흔치 않은 귀한 물건이다. 보석 같은 푸른빛은 동궁에 기거했던 왕세자를 상징한다. 이 〈청자호〉는 왕이 되기 위해 준비하던 세자가 사용한 것으로서 맑은 생각과 순수한 정신, 내면의 깊이 있는 강함을 요구하는 유교의 정수가 뿜어져 나오는 듯하다.

조선 15세기
전체 높이 23.4cm
입지름 20.8cm
밑지름 12.3cm
보물 1071호

유리상자에서 나온 〈청자호〉를 직접 만져볼 기회가 있었다. 특별한 만남이지만 곧 겸손한 느낌이 드는 따뜻한 접촉이었다. 기하학적으로 완벽하지 않은 비정형의 형태임을 첫눈에 감지했다. 가까이 들여다보니 역시 항아리의 두께가 일정하지 않았다.

만든 사람과 사용한 사람의 손길이 오랜 시간을 넘어 촉각

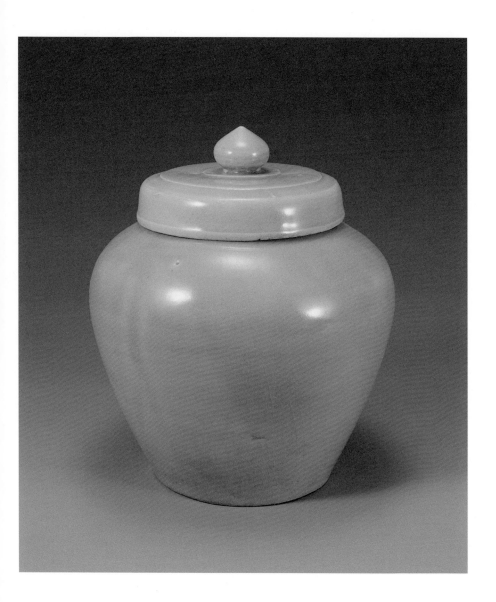

으로 전해오는 짜릿함! 이 고결하고 은은한 느낌은 조선 미학의 귀중한 체득이었다. 눈으로 보고 손으로 느끼니 항아리에 담긴 조선의 유교정신을 이해할 것 같았다. 항아리에서 왕세자의 느낌이 전달되었고 나는 살짝 수줍어졌다.

29 백자반합
白瓷飯盒

윤용이

명지대학교
명예교수

조선 16세기 초
전체 높이 22.7cm
입지름 15.5cm
밑지름 9.4cm
보물 806호

풍만하고 기품이 있는 백자 반합으로 조선 초기에 제작된 순백
자 중 최고의 작품으로 꼽힌다.

백자는 조선 초기인 1430~40년 세종 때에 왕실의 도자
기로 선택되었다. 본격적인 제작은 왕실 및 관청에 납품할 수
준 높은 작품을 만들기 위해 1467년에 당시 백자로 유명했던
광주廣州 일대에 관영 사기 공장을 설치하면서부터다. 왕실의
식사와 대궐 내의 잔치를 맡은 사옹원의 분원을 중심으로 설
백색의 백자를 제작하는 데 온 힘을 쏟았다. 전국에서 사기장
을 동원하였으며, 광주 일대의 땔감과 선천·양구·진주 등의
백토를 사용하였다. 광주 우산리, 관음리, 귀여리를 거쳐 16
세기 전반에는 광주의 도마리, 무갑리, 우산리 가마에서 최고
의 백자를 만들어냈다. 당시 백자는 왕실의 그릇으로서 일반
인들은 사용할 수 없었고 왕실의 제사·연회·의례 등에 널리
사용되었다.

최근 서삼릉西三陵에서 조선 초기부터 말기에 이르기까지
왕실의 왕과 왕자와 공주가 사용한 태항아리들이 시기에 따라
변화된 모습으로 출토되었다. 1520~30년대 중종 때의 태항아
리들이 형태나 유색에 있어 가장 완숙한 모습을 보였으며, 16
세기 초 광주 도마리 가마를 거쳐 광주 무갑리 요에서 뛰어난
백자들이 제작된 사실도 확인되었다.

〈백자반합〉도 16세기 전반 중종 때 광주 도마리, 무갑리
요의 관영 사기 공장에서 왕실에서 사용할 백자로 제작한 작품
으로 추정된다.

뚜껑은 반구형에 가까우며, 중앙부에 보주형寶珠形 꼭지가
붙어 있다. 몸체는 아래쪽으로 갈수록 풍만해져 안정감이 있으

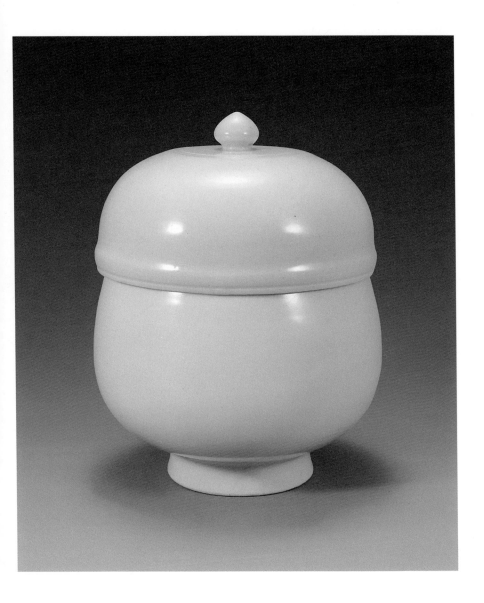

며, 단정한 굽이 부착되어 있다. 전면에 맑고 투명한 담청색을 머금은 백자 유약을 고르게 입혀 광택이 은은하다. 굽다리에는 모래받침으로 받쳐 구운 흔적이 있고, 뚜껑 안쪽은 태토빚음눈을 받쳐 구웠다. 왕실의 제사와 연회에 밥을 담는 반합으로 사용되었으며, 의식에 쓰였던 것으로 보이는 보주형 꼭지가 붙어 있어 눈길을 끈다.

조선 사회는 16세기에 성리학이 발전함에 따라 청렴결백과 검소 그리고 질박함을 백색의 자기에서 찾았고, 절제를 바탕으로 하는 미의식 아래 풍만하고 기품 있는 의례기의 하나로 백자 반합을 제작할 수 있었던 것으로 보인다.

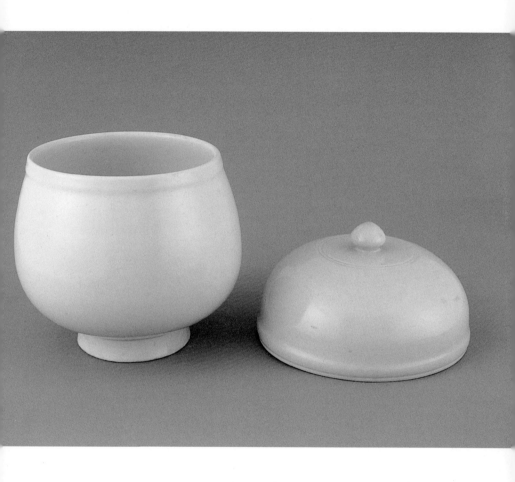

30 분청사기철화당초문장군
粉青沙器鐵畵唐草紋장군

나선화

문화재청
문화재위원

우리나라 도자사에서 약 200년이라는 가장 짧은 역사를 지닌 것이 분청사기이다. 분청사기는 조선 건국 시기부터 도자기 전쟁이라고도 불리는 임진왜란까지 짧은 역사를 지니고 있지만, 도자사에서 가장 개성이 뚜렷하고 소박하고 자유분방하고 독창적인 예술 세계를 형성하고 있다. 그 독자적인 예술성으로 인해 분청사기는 백자와 함께 조선을 대표하는 도자기의 하나로 자리매김했다.

태토와 성형 방법, 형태에서도 분청사기의 자유분방함이 잘 드러난다. 고려청자와 조선백자가 거친 모래를 걸러낸 고운 태토를 사용하여 표면에서 매끄러운 옥과 같은 느낌이 나도록 한 데 비해 분청사기는 대부분 유색 점토를 사용하여 다소 거친 느낌을 냈다. 성형 기법도 매우 다양하여 항아리나 큰 병, 장군을 만들 때는 바닥판을 만들고 그 위에 흙 띠를 두드리며 쌓아올리는 도기의 성형 방법도 함께 사용했다. 태토나 성형 기법을 선정하는 데 있어서 도기와 자기의 특성을 융합하여 편리한 대로 다양하게 구사한 것이다. 그 결과 분청사기는 기형에 있어서도 엄정함보다는 자유로움과 다양함이 돋보인다. 하얀 백토 분장 위에 흑갈색의 철사로 당초무늬를 그려 넣어 장식 효과를 높인 〈분청사기철화당초문장군〉도 삼국시대부터 도기로 만들어지던 형태에 속한다.

조선 15~16세기
높이 18.7cm
입지름 5.6cm
밑지름 8.8×10.6cm
보물 1062호

장군은 액체를 담아서 운송하기에 편리하도록 고안된 형태이다. 중국의 청동기시대부터 제기의 하나로 만들어지기 시작했으며 우리나라에서는 삼국시대의 마한과 신라의 유적에서 출토되었다. 도기 장군은 신라의 왕릉인 금관총(경주시 노서동)에서 출토된 예가 있고, 전라남도 영암군 만수리에 있는 마한의

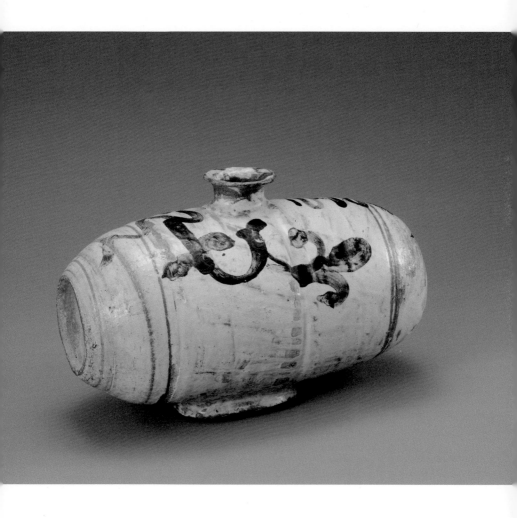

옹관묘에서도 출토되었다. 마한시대의 유적에서는 몸체에 구멍이 뚫려 있는 형태의 장군이 출토되었다. 장군은 삼국시대 이래 고려와 조선에서도 토기와 자기로 꾸준히 제작되었다.

〈분청사기철화당초문장군〉은 지금까지 남아 있는 도기·청자·분청·백자·옹기 장군 중에서도 특히 독특한 미학과 비례를 보여준다. 대부분의 장군은 기능 위주로 제작되었기에 장식성이 배제되었지만 이 작품은 장식성이 뛰어나다.

표면 전체에 귀얄을 사용하여 백토를 발랐는데 거친 붓 자국이 표면 전체에 남아 있다. 그 위에 그려진 당초무늬는 수묵화에서 먹의 농담을 이용하는 것처럼 흑갈색의 농담을 이용하고 있으며 운필의 기운이 강하게 느껴진다. 이와 같은 철화의 농담은 조선 분청사기에 영향을 준 중국 자주요의 검은 철화에서는 잘 보이지 않는다. 몸체의 높은 부분에 펼쳐지는 당초무늬의 필획은 빠르면서도 힘이 있어 장군 전체에 활달한 기운을 불어 넣는다. 이러한 기운은 조선 분청사기의 대표적인 특징이지만, 붓 자국이 선명한 백토 분장에 회색 본바탕이 간간히 드러나 보이는 거친 바탕에서는 삼국시대 고분벽화에서 보이는 벽화미술의 전통도 느껴진다.

철화분청의 주요 생산지는 계룡산 자락에 있는 충청남도 공주A 학봉리 가마(사적 338호)이다. 학봉리 가마의 발굴 조사에서 철화당초문장군의 파편이 출토된 예가 보고된 것으로 보아 이 작품도 학봉리 가마에서 제작된 것으로 추정된다.

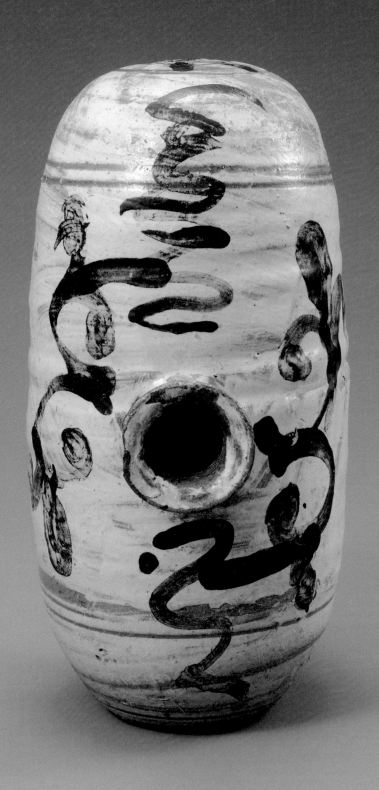

4

부록

호림박물관 소장 지정문화재
명품 30선 글쓴이

분청사기박지연어문편병 粉靑沙器剝地蓮魚文扁瓶	국보 179호	1점	
백지묵서묘법연화경(권1-7) 白紙墨書妙法蓮華經(卷1-7)	국보 211호	7점	
청화백자매죽문호(유개) 靑華白瓷梅竹文壺(有蓋)	국보 222호	1점	
초조본대방광불화엄경 주본 권제2·75 初雕本大方廣佛華嚴經 周本 卷第2·75	국보 266호	2점	

초조본아비달마식신족론 권제12 初雕本阿毗達磨識身足論 卷第12	국보 267호	1점
초조본아비담비바사론 권제11·17 初雕本阿毗曇毗波沙論 卷第11·17	국보 268호	2점
초조본불설최상근본대락금강불공 삼매대교왕경 권제6 初雕本佛說最上根本大樂金剛不空 三昧大敎王經 卷第6	국보 269호	1점
백자주자(유개) 白瓷注子(有蓋)	국보 281호	1점

국가 지정 문화재 보물

46건 51점

감지은니대방광불화엄경 정원본 권제34 紺紙銀泥大方廣佛華嚴經 貞元本 卷第34	보물 751호	1점	
감지금니대방광불화엄경입불사의 해탈경계보현행원품 紺紙金泥大方廣佛華嚴經不思議 解脫境界普賢行願品	보물 752호	1점	
상지금니대방광원각수다라요의경 권상·하 橡紙金泥大方廣圓覺修多羅了義經 卷上·下	보물 753호	1점	
감지은니대방광불화엄경 주본 권제37 紺紙銀泥大方廣佛華嚴經 周本 卷第37	보물 754호	1점	
감지은니대방광불화엄경 주본 권제5·6 紺紙銀泥大方廣佛華嚴經 周本 卷第5·6	보물 755호	1점	

호림, 문화재의 숲을 거닐다

감지금니대불정여래밀인수증료의제 보살만행수능엄경 권제7 紺紙金泥大佛頂如來密因修證了義諸 菩薩萬行首楞嚴經 卷第7	보물 756호	1점
백자반합(유개) 白瓷飯盒(有蓋)	보물 806호	1점
백자상감모란문병 白瓷象嵌牡丹文瓶	보물 807호	1점
금동탄생불 金銅誕生佛	보물 808호	1점
청자상감동채연당초용문병 青瓷象嵌銅彩蓮唐草龍文瓶	보물 1022호	1점
금동대세지보살좌상 金銅大勢至菩薩坐像	보물 1047호	1점

지장시왕도 地藏十王圖	보물 1048호	1점		
백자태항(내·외호) 白瓷胎缸(內·外壺)	보물 1055호	2점		
분청사기철화당초문장군 粉靑沙器鐵畵唐草文장군	보물 1062호	1점		
분청사기상감모란당초문호(유개) 粉靑沙器象嵌牡丹唐草文壺(有蓋)	보물 1068호	1점		
조선청자호(유개) 朝鮮靑瓷壺(有蓋)	보물 1071호	1점		
초조본불설우바새오계상경 初雕本佛說優婆塞五戒相經	보물 1072호	1점		

초조본아비담팔건도론 권제24 初雕本阿毗曇八楗度論 卷第24	보물 1073호	1점
초조본아비달마식신족론 권제13 初雕本阿毗達磨識身足論 卷第13	보물 1074호	1점
초조본아비담비바사론 권제16 初雕本阿毗曇毗婆沙論 卷第16	보물 1075호	1점
감지은니미륵삼부경 紺紙銀泥彌勒三部經	보물 1098호	1점
감지금니미륵하생경 紺紙金泥彌勒下生經	보물 1099호	1점
상지은니불설보우경 橡紙銀泥佛說寶雨經	보물 1100호	1점

상지은니대반야바라밀다경 권제305 橡紙銀泥大般若婆羅密多經 卷第305	보물 1101호	1점
상지은니대지도론 권제28 橡紙銀泥大智度論 卷第28	보물 1102호	1점
감지은니대방광불화엄경 진본 권제13 紺紙銀泥大方廣佛華嚴經 晋本 卷第13	보물 1103호	1점
지장보살원경 권상·중·하 地藏菩薩願經 卷上·中·下	보물 1104호	1점
수륙무차평등재의촬요 水陸無遮平等齋義撮要	보물 1105호	1점
대방광불화엄경 권제84·100·117 大方廣佛華嚴經 卷第84·100·117	보물 1106호	3점

호림, 문화재의 숲을 거닐다

묘법연화경 권제5~6 妙法蓮花經 卷第5~6	보물 1107호	1점	
불정심다라니경 권상·중·하 佛頂心多羅尼經 卷上·中·下	보물 1108호	1점	
백자태항(내·외호)과 태지석 白瓷胎缸(內·外壺)과 胎誌石	보물 1169호	3점	
자비도량참법 권제1~3 慈悲道場懺法 卷第1~3	보물 1170호	1점	
대방광원각약소주경 권하지2 大方廣圓覺略疏注經 卷下之2	보물 1171호	1점	

몽산화상법어약록 蒙山和尙法語略綠	보물 1172호	1점		
대불정여래밀인수증료의제보살만행 수능엄경 권제1~4 大佛頂如來密因修證了義諸菩薩萬行 首楞嚴經 卷第1~4	보물 1248호	1점		
청자상감운학국화문병형주자 靑瓷象嵌雲鶴菊花文瓶形注子	보물 1451호	1점		
청자상감연화류문 '덕천' 명매병 靑瓷象嵌蓮花柳文 '德泉' 銘梅瓶	보물 1452호	1점		
청자주자(유개) 靑瓷注子(有蓋)	보물 1453호	1점		
청자음각연화문팔각장경병 靑瓷陰刻蓮花文八角長頸瓶	보물 1454호	1점		

호림, 문화재의 숲을 거닐다

분청사기상감파어문병 粉靑沙器象嵌波魚文甁	보물 1455호	1점
분청사기박지태극문편병 粉靑沙器剝地太極文扁甁	보물 1456호	1점
백자사각제기 白瓷四角祭器	보물 1457호	1점
백자청화철화접문시명팔각연적 白瓷靑華鐵畵蝶文詩銘八角硯滴	보물 1458호	1점
청자표형주자 靑瓷瓢形注子	보물 1540호	1점
분청사기상감모란유문병 粉靑沙器象嵌牡丹柳文甁	보물 1541호	1점

서울특별시 지정 유형문화재

9건 9점

청자상감국화문표형병 靑瓷象嵌菊花文瓢形甁	시유형 194호	1점	
분청사기철화모란문장군 粉靑沙器鐵畵牡丹文장군	시유형 195호	1점	
분청사기조화모란문장군 粉靑沙器彫花牡丹文장군	시유형 196호	1점	
백자청화송옥문병 白瓷靑華松屋文甁	시유형 197호	1점	
백자청화매죽문시명병 白瓷靑華梅竹文詩銘甁	시유형 198호	1점	

금동석장두 金銅錫杖頭	시유형 209호	1점	
'무인'명청동소종 '戊寅'銘靑銅小鐘	시유형 219호	1점	
초조본불설입무분별법문경 初雕本佛說入無分別法門經	시유형 338호	1점	
초조본불설불모출생삼법장 반야바라밀다경 권9 初雕本佛說佛母出生三法藏 般若波羅蜜多經 卷9	시유형 339호	1점	

명품 30선
글쓴이 (가나다순)

나선화

이화여자대학교 사학과에서 고고미술사를 전공했다. 이화여자대학교 박물관 학예연구실장을 역임했으며, 인천시 문화재위원, 문화재청 문화재위원, 박물관 교육학회 이사, 문화공간 건축학회 이사, 고려학술문화재단 이사 등을 맡고 있다. 저서로는《소반》,《한국 도자기의 흐름》,《큐레이터가 말하는 박물관》등이 있다.

옥영정

성균관대학교 문헌정보학과(문학박사)를 졸업하고 장서각연구소 소장을 역임했다. 현재 문화재청 문화재위원을 맡고 있으며 한국학중앙연구원 고문헌관리학 전공 교수로 재직 중이다. 논저로는〈한국 고대인쇄술의 기원과 발달〉,〈시강원의 서적편찬과 간행기록 고찰〉,〈17세기 간행 사서언해의 종합적 연구〉가 있으며, 저서로는《조선시대 책의 문화사》(공저),《조선의 백과지식》(공저) 등 다수가 있다.

유홍준

서울대학교 미학과, 홍익대학교 대학원 미술사학과(석사), 성균관대학교 대학원 동양철학과(박사)를 졸업했다. 1981년 동아일보 신춘문예 미술평론으로 등단한 뒤 미술평론가로 활동하며 민족미술인협의회 공동대표, 제1회 광주비엔날레 커미셔너 등을 지냈다. 영남대학교 교수 및 박물관장, 명지대학교 교수 및 문화예술 대학원장, 문화재청장을 역임하고, 현재 명지대학교 미술사학과 교수로 재직 중이며 제주 추사관 명예관장도 맡고 있다.

평론집으로《80년대 미술의 현장과 작가들》,《다시, 현실과 전통의 지평에서》,《정직한 관객》, 저서로《나의 문화유산 답사기》(전7권),《조선시대 화론 연구》,《화인열전》(전2권),《완당평전》(전3권),《유홍준의 국보순례》,《유홍준의 한국미술사 강의 1·2》등이 있다. 간행물윤리위 출판저작상(1998), 제18회 만해문학상(2003) 등을 수상했다.

윤용이

성균관대학교 사학과와 동대학원을 졸업했다. 국립중앙박물관 학예관, 문화재청 문화재위원, 명지대학교 문화예술대학원 원장을 지냈다. 현재 명지대학교 미술사학과 명예교수이다. 저서로는《한국도자사연구》,《아름다운 우리 도자기》,《우리 옛 도자기의 아름다움》등이 있다.

윤진영

한국학중앙연구원 한국학대학원에서 석사 및 박사학위를 받았으며, 현재 한국학중앙연구원 장서각 선임연구원으로 재직 중이다. 논저로는〈조선시대 계회도 연구〉,〈성주이씨 가문의 초상화 연구〉,《조선시대 책의 문화사》(공저),《왕과 국가의 회화-조선시대 궁중회화1》(공저),《조선 궁궐의 그림》(공저) 등이 있다.

이원복

서강대학교 사학과 동대학원을 졸업했다. 1976년 봄부터 국립중앙박물관 학예연구사로 일한 이래 국립공주박물관장, 국립청주박물관, 국립중앙박물관 미술부장, 국립광주박물관장, 국립전주박물관장을 거쳐 현재는 국립중앙박물관 학예실장으로 재임 중이다. 저서로는《나는 공부하러 박물관 간다》,《한국의 말 그림》,《회화-한국미의 재발견 6》,《동물화, 다정한 벗 든든한 수호신》등이 있다.

정재영

한국외국어대학교 한국어교육과와 동대학원을 졸업했다. 규장각 특별연구원, 한국서지학회 회장을 역임했으며, 현재 구결학회 대표이사, 한국기술교육대학교 교양학부 교수, 문리각연구소 소장으로 활동 중이다. 저서로는《정조대의 한글 문헌》(공저),《茶山 정약용의 兒學編》,《韓國 角筆 符號口訣 資料와 日本 訓點 資料 연구-華嚴經 資料를 중심으로》(공저) 외 다수가 있다.

종림 스님

동국대학교 인도철학과를 졸업하고, 해인사 지관스님을 은사로 출가했다. 여러 선원에서 수행을 거쳐 해인사 도서관장을 역임했고, 일본 하나조노대학 국제선학연구소의 연구원으로 활동했다. 1992년 고려대장경연구소를 설립하여 고려대장경의 전산화 작업을 추진해오던 끝에 10년 만에 대장경 전산화본 〈고려대장경 2000〉을 완성하였다. 현재 고려대장경연구소 소장을 맡고 있다. 저서로는 《종림잡설-망량의 노래》가 있다.

최완수

서울대학교 사학과를 졸업하였다. 1965년 국립박물관을 거쳐 1966년부터 지금까지 간송미술관 연구실장으로 있다. 진경시대 문화 연구의 대가이자 겸재 정선 연구의 일인자로서 동안 서울대 인문대 국사학과와 미대 회화과 및 대학원, 이화여대학교, 동국대학교, 중앙대학교, 용인대학교 대학원, 연세대학교 등 여러 대학 강단에 섰으며, 현재 연세대학교, 국민대학교 대학원에서 강의를 하고 있다. 저서로는 《秋史集》, 《金秋史研究艸》, 《그림과 글씨》, 《佛像研究》, 《謙齋 鄭敾 眞景山水畵》, 《名刹巡禮 1·2·3·4》, 《우리문화의 황금기 진경시대 1·2》, 《조선왕조충의열전》, 《겸재를 따라 가는 금강산 여행》, 《한국불상의 원류를 찾아서》, 《겸재의 한양진경》, 《겸재 정선 1·2·3》 등이 있다. 우현학술상 미술사 분야(2010), 제21회 위암장지연상 한국학 부문(2010), 제10회 일민문화상(2012)를 수상하였다.

최인수

서울대학교 조소과와 동대학원을 졸업했다. 명지전문대학교 교수 및 미술대전 심사위원 등을 역임했으며, 현재 서울대학교 미술대학 조소과 교수로 재직 중이다. 1982년 공간미술관, 1985년 한국미술관, 1993년 토탈미술관에서 개인전을 열었으며, 단체전으로 1992년 '현대미술 초대전'(국립현대미술관), 1995년 '한국현대미술 50년'(국립현대미술관), 1997년 'O의 소리'(성곡미술관), 2000년 '원을 넘어서'전(모란미술관) 등에 참여하였다. 아울러 제2회 토탈미술 대상(1992), 제15회 기세중 조각상(2001)을 수상했다.

Jinnie Seo(지니서)

뉴욕대학교 생물학과를 졸업했으나 이후 스코히겐 예술학교 회화과와 뉴욕대학교 대학원 회화과로 전공을 바꾸어 현재는 설치미술가로 국내외에서 활동 중이다. 2005년 'Substation'(싱가포르), 2006년 'Space in Space'(영은미술관), 2007년 'In Passing'(경기도미술관), 2008년 'Storm'(싱가포르 국립박물관), 2009년 'End of the Rainbow'(몽인아트센터), 2010년 'Metal Sound Space'(호림박물관), 2012년 'Wave'(아산정책연구원 갤러리) 등 수차례에 걸쳐 개인전을 열어 다양한 작품 세계를 선보였다.

호림, 문화재의 숲을 거닐다

초판 1쇄 인쇄
2012년 10월 10일
초판 1쇄 발행
2012년 10월 20일

엮은이
호림박물관
펴낸이
김효형

펴낸곳
(주)눌와
등록번호
1999. 7. 26. 제10-1795호
주소
서울시 마포구 성산동 617-8, 2층
전화
02. 3143. 4633
팩스
02. 3143. 4631
홈페이지
www.nulwa.com
전자우편
nulwa@naver.com
총괄
오윤선
기획
박광헌
취재 및 구성(1·2부)
이영미
편집
김선미, 이지현
디자인
최혜진
사진
한국미술사진연구소·김광섭(유물),
김종오(건축), 박명래(〈Metal Sound Scape〉 전시)
마케팅
최은실
종이
정우페이퍼
출력
한국커뮤니케이션
인쇄
미르인쇄
제본
포엘비앤씨

ⓒ 호림박물관, 2012
ISBN 978-89-90620-63-7 03600